名 家
课徒稿
临 本

程十发
人物画谱

程十发 ◎ 著

程多多 ◎ 编

上海人民美术出版社

图书在版编目（CIP）数据

程十发人物画谱 / 程十发著；程多多编. —— 上海：
上海人民美术出版社，2023.11
（名家课徒稿临本）
ISBN 978-7-5586-2781-1

Ⅰ.①程… Ⅱ.①程… ②程… Ⅲ.①人物画-写生
画-国画技法 Ⅳ.①J212.25

中国国家版本馆CIP数据核字（2023）第173111号

名家课徒稿临本

程十发人物画谱

著　　者　程十发

编　　者　程多多

主　　编　邱孟瑜

策划编辑　姚琴琴

责任编辑　姚琴琴

技术编辑　齐秀宁

装帧设计　潘寄峰

出版发行　上海人民美術出版社
　　　　　（上海市闵行区号景路159弄A座7F　邮编：201101）

印　　刷　徐州绪权印刷有限公司

开　　本　889×1194 1/12

印　　张　6

版　　次　2024年1月第1版

印　　次　2024年1月第1次

书　　号　ISBN 978-7-5586-2781-1

定　　价　68.00元

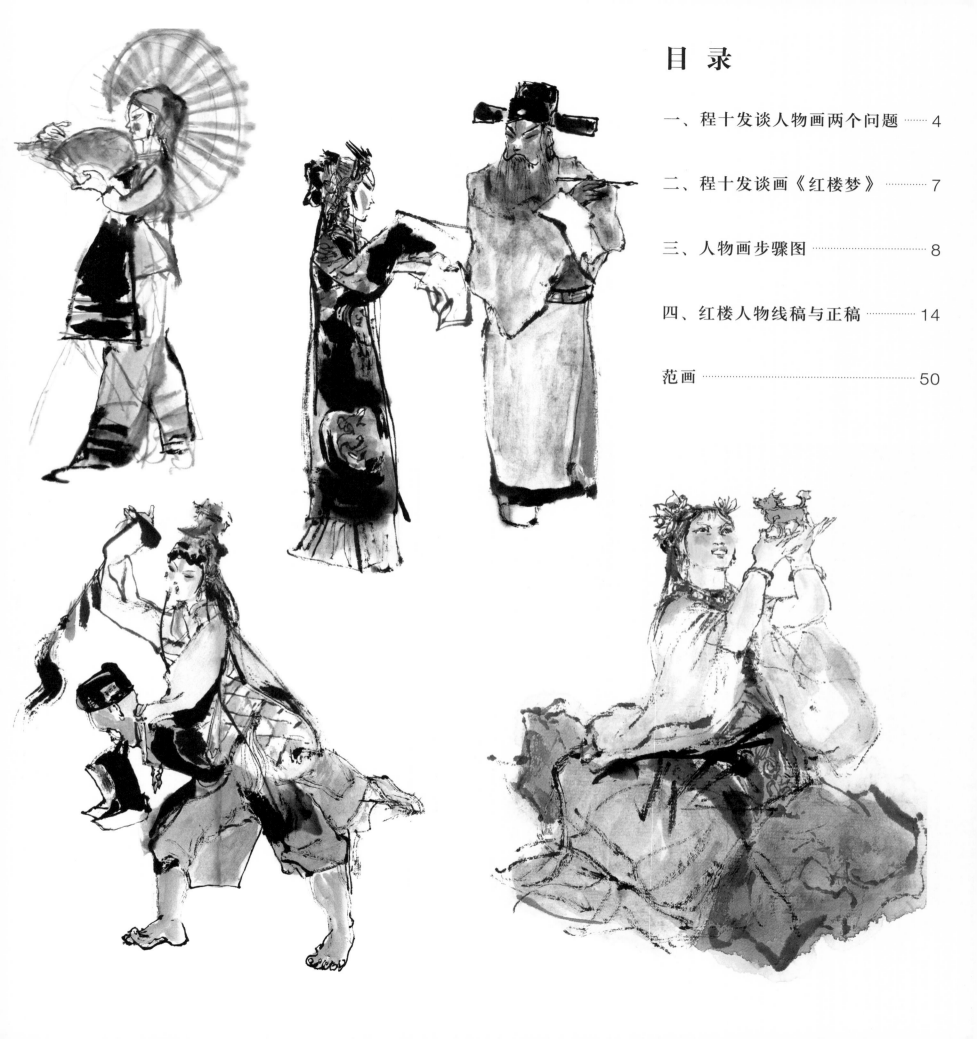

目 录

一、程十发谈人物画两个问题

1. 人物画传统到底是什么？

人物画传统到底是什么呢？民间常说"得神""不得神"，已概括地说出了画人物的要点。依本人理解，"得神"的就是好作品，从孙位《高逸图》以至元人无款罗汉，都很"得神"。在理论方面，顾恺之在《魏晋胜流画赞》中就讲到"以形写神"。很明确，中国画的优点就在能够通过形象画出人的精神，并且表达作者的创作意图。人物画仅画外表，那就如顾恺之说，"空其实对则大失矣"。我认为人物画主要是刻画人的精神状态，即"传神"。宋陈郁在《话腴》中说："写心最难……盖写其形……君子小人相似何益……"沈芥舟也说过人有先肥后瘦，但神气仍相同，还能使人相识，几十人中有面貌相同的人，而几十人中没有相同的性格（当然也有共性）。历代许多理论家与画家反对不研究人的精神而画外貌，不取其神而取其形。王绎批评不刻画人物精神，画其外表即是"正襟危坐如泥塑人"。古人又讲"手挥五弦易，目送飞鸿难"。手挥五弦是形态，易写；目送飞鸿是传神，就是以形写神，而写神为不易。苏东坡说："作画以形似，见与儿童邻。作诗必此诗，定知非诗人。"晁以道说："画写物外形，要物形不改。诗写画外意，贵有画中态。"苏、晁二家解释了形神的相互关系。

神与形并不相等，而有第一位和第二位的关系。

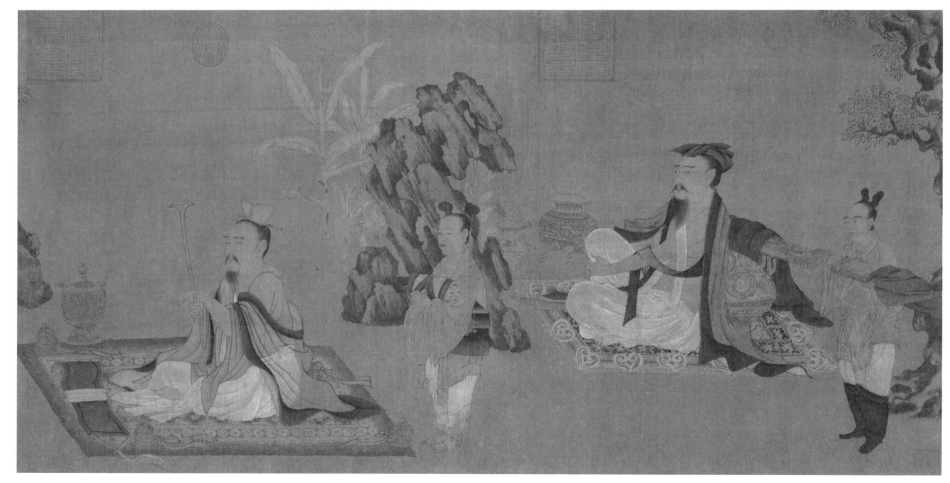

《高逸图》卷（局部）　唐　孙位

2. 人物画与其他画有没有相同之点？

人物画与其他画有没有相同点？人物画与其他画也有相同之处，黄休复《益州名画录》云"思与神会"，邓椿《画继》云"曲尽其态，传神而已矣"，此即顾恺之所谓的"迁想妙得"。如何能思与神会？读者必须能够联想到作者创作的意境，体会其爱憎分明的思想。

要画画外之画，写物外之形，如唐六如画《秋风纨扇图》，是通过这幅画寄托他对世态炎凉的满腹牢骚。又如画罗汉，不仅是画罗汉，我不佩服画展中的陈老莲画的观音，而佩服他画的罗汉。那罗汉侧首俯视，好像冷眼静观人世间的百态变幻；观音不过是一普通老妇人形象而已，使人联想不上更多意境。物外之形，在历史画方面也有典型性的作品。像《望贤迎驾图》这幅画不能单纯从人物形态来看，认为只是李隆基、李亨的父子关系，脱离了思想性，意义就不深。这幅画是南宋时期的作品，当时爱国者的口号"迎二圣还朝，收复二京"，是人民共同的愿望。作者通过历史事件使画作起着教育意义，这也就是画外之意，是画家的目的所在。像钱舜举作《蹴鞠图》，作者身在元朝统治之下，以北宋盛世自强不息为题，启发读者的爱国思想，如无后面"若非天人革命"等题语，在当时就有杀头的危险。

联系到个人创作，在作画和到生活中去时，由于水平低，学习传统差，往往见啥画啥，没有概括、提高，通过思维创作艺术形象。因为作画不是和照相机比赛，而应像毛主席教导我们的那样，艺术比生活更美、更高。民族艺术之所以能迷住人，是因为"传神""思与神会"，有高度思想性，有意境，有画外之画。我们要"思与神会""迁想妙得"。毛主席的诗词就有此种艺术最高境界的妙处和伟大气魄，像《念奴娇·昆仑》中"安得倚天抽宝剑，把汝裁为三截……"，真是革命浪漫主义与革命现实主义相结合的典范。如果叫我写昆仑，就只能在形态上去描写，而不能达到更高的想象，这就是没有艺术的真实而只有现实的真实的缘故。像王实甫《西厢记》中"日近长安远"句，就说明艺术的境界与现实的境界不尽相同，正是"思与神会"，没有人说它不通，反而认为是惊人之句。

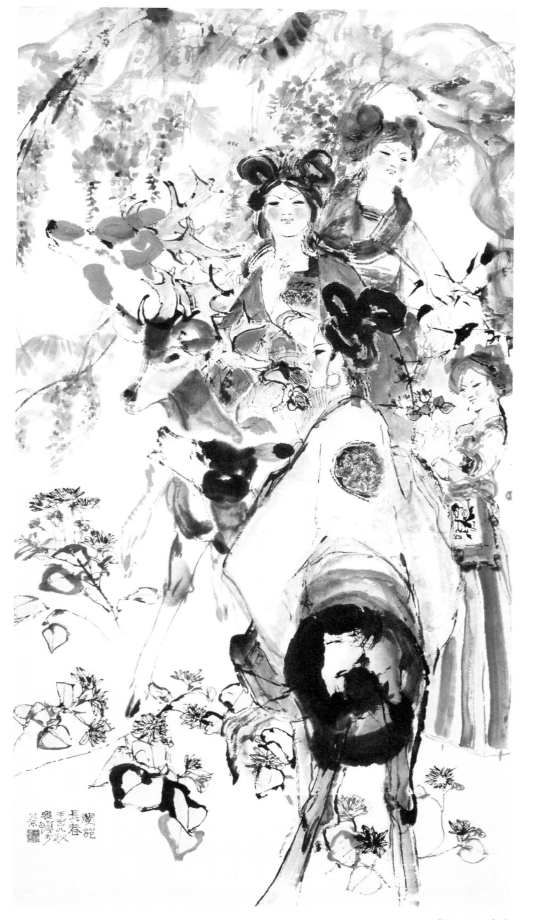

《阆苑长春》

一切艺术有其规律性。东方艺术有东方艺术的规律，这就是"笔墨"。所以我们作画不能脱离笔墨。笔墨本身无阶级性，而有其独立性，通过情和趣相结合，就表现出作者的思想情绪和意境，所以笔情墨趣是必要的而且也是非常重要的。吴小仙的奔放、仇十洲的沉静、陈老莲的古拙，就表明了他们的奔放、沉静、古拙的不同个性。

十八描都是很好的传统，是明代画家邹德中对传统人物技法的总结，它的来源不外乎两种：一、古人对物象的认识，二、古人的思想和情趣。像顾恺之的高古游丝描，如春蚕吐丝，这是他通过对当时麻质衣服的观察，加以自己的思想和情趣而创造出来的。现代衣裳的物质就不能与高古游丝描完全适应，因此不能拿来硬套。我很欢喜高古游丝描，也很想运用它，但是觉得不适合现代衣裳，而且我的思想也不同于顾恺之，所以我们要从传统中多方面吸取，加以创造、发展和运用。因为古人各有独创的一面，各有笔情，所以传统的描法也不止于十八描。像梁楷有《泼墨仙人图》，他有了感情，才画出《泼墨仙人图》。古人画《九歌图》也然，如果画屈原仅得其形貌而没有画出他行吟泽畔的神态，就没有意义。有时青年同学们的创作，往往衣褶线条很好、很像，但是情趣不多，这是只有形而缺少神的缘故。

我认为古人创造的线条和描法都有其来历和师承发展的关系，吴道子虽然作莼菜条描，但它是从高古游丝描中来的，他早年画用游丝描，后来发展了，这是根据画的对象不同来创造的。我的意思是不应当以古代的描法来套现代的事物，而是应当吸收古代的描法之后，根据需要而有所创造。创造线条，一个是对象真实性，一个是个人的思想和情趣，二者结合起来成就一种画法。

古人的传统可以学习而不能代替，我们不能把艺术与时代相割裂。对古代人创造的优秀遗产，我们应当加以吸收创造，再丰富，来为现代社会服务。

《泼墨仙人图》　南宋　梁楷

《送子天王图》卷（局部）　唐　吴道子（传）

二、程十发谈画《红楼梦》

我画《红楼梦》是一段时间，很短、很短，我拿庚辰本的《红楼梦》跟另一个本子的《红楼梦》比较，研究"脂砚斋"是个男的还是女的，可以算是消磨时光，也可以算是跟许多红学家讨论哪个版本里面有什么问题。《红楼梦》里面的生活跟我们的生活相差甚远，所以《红楼梦》我画不好。我喜欢这个人物，大家喜欢那个人物，我总是跟大家不一样。我对林黛玉并不是很有兴趣，那个时候画也画了好几次，但是都没有成功，因为我思想还是进不了这个大观园，没有办法。有好多同志画得很好，后来我就不去接触这个了。而且我画出来的东西跟曹雪芹的不一样，是自己的。

《红楼梦人物图咏》

《书法》

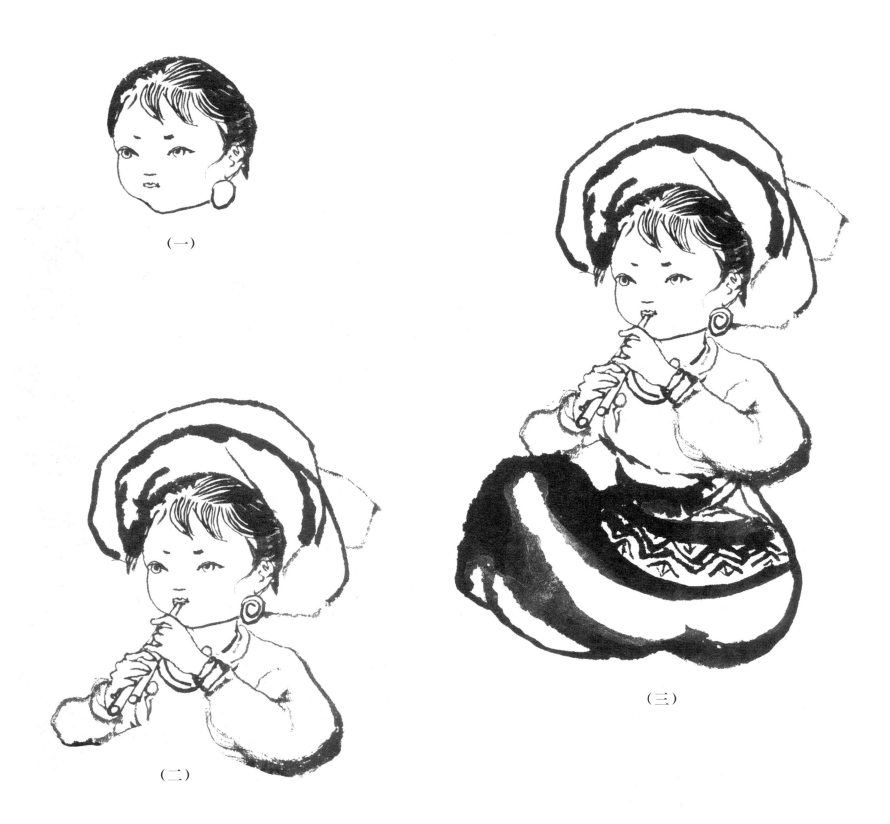

（一）

（二）

（三）

《吹笛少女》步骤图

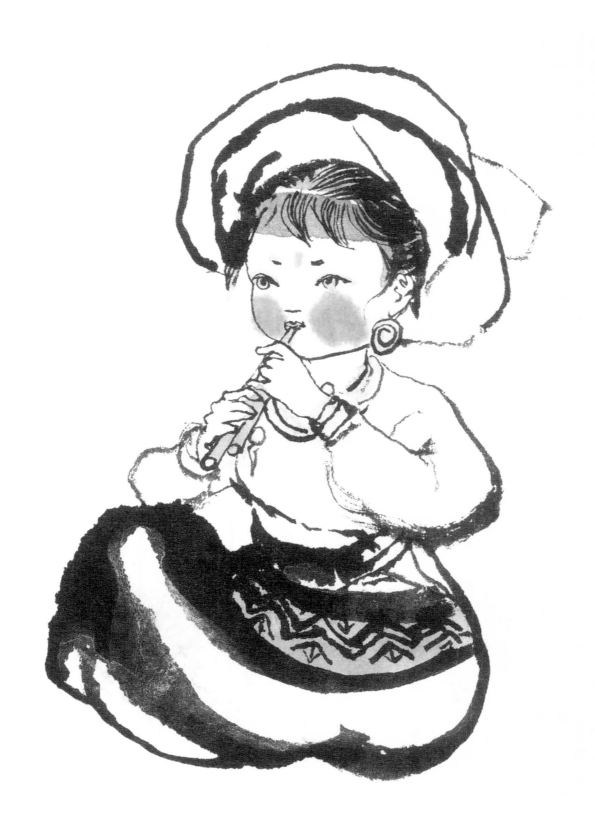

《吹笛少女》

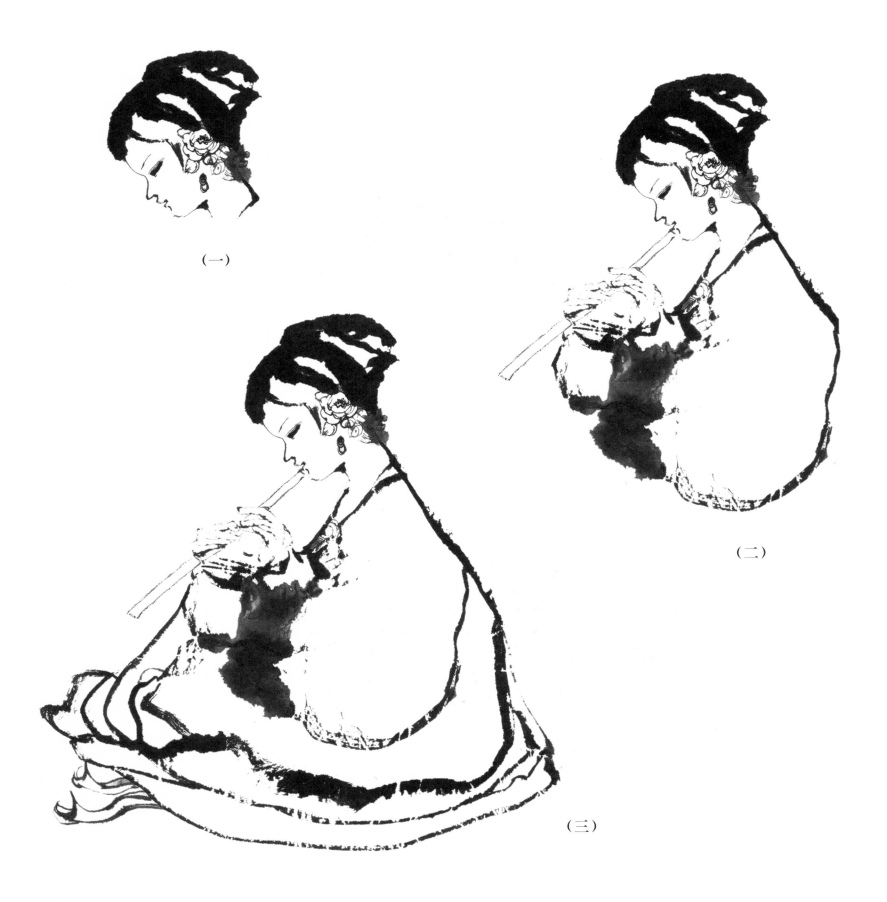

（一）

（二）

（三）

《簪花少女》步骤图

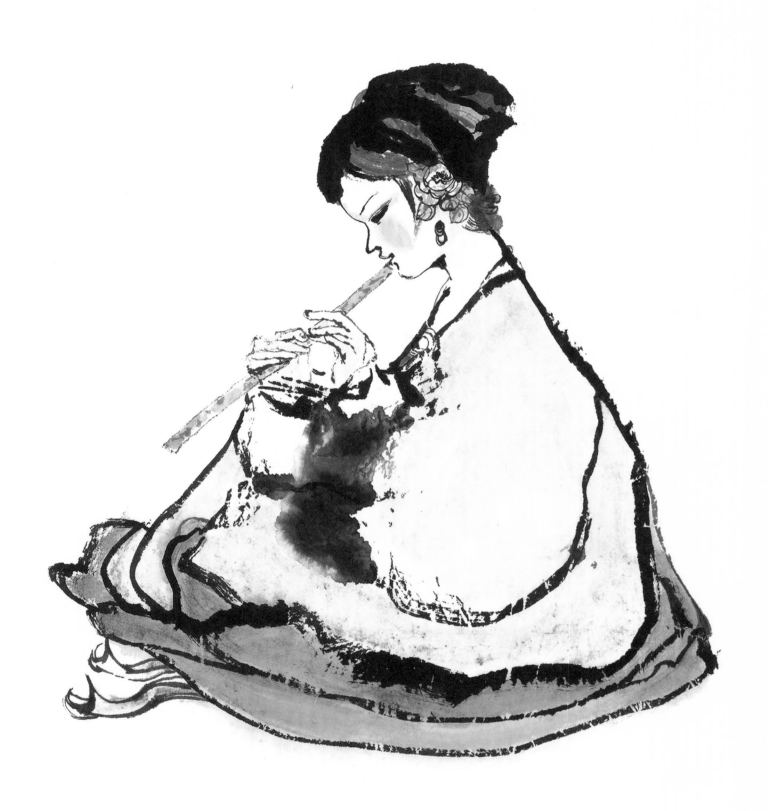

《簪花少女》

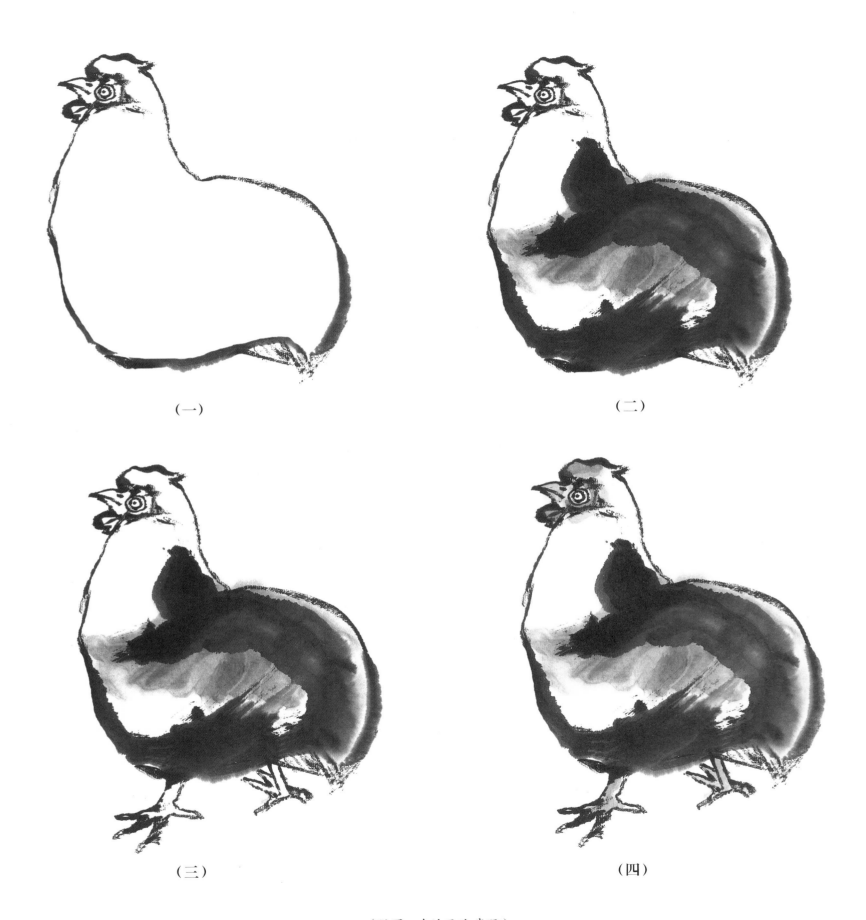

（一）　　　　　　　　　　　（二）

（三）　　　　　　　　　　　（四）

（附图：鸡的画法步骤）

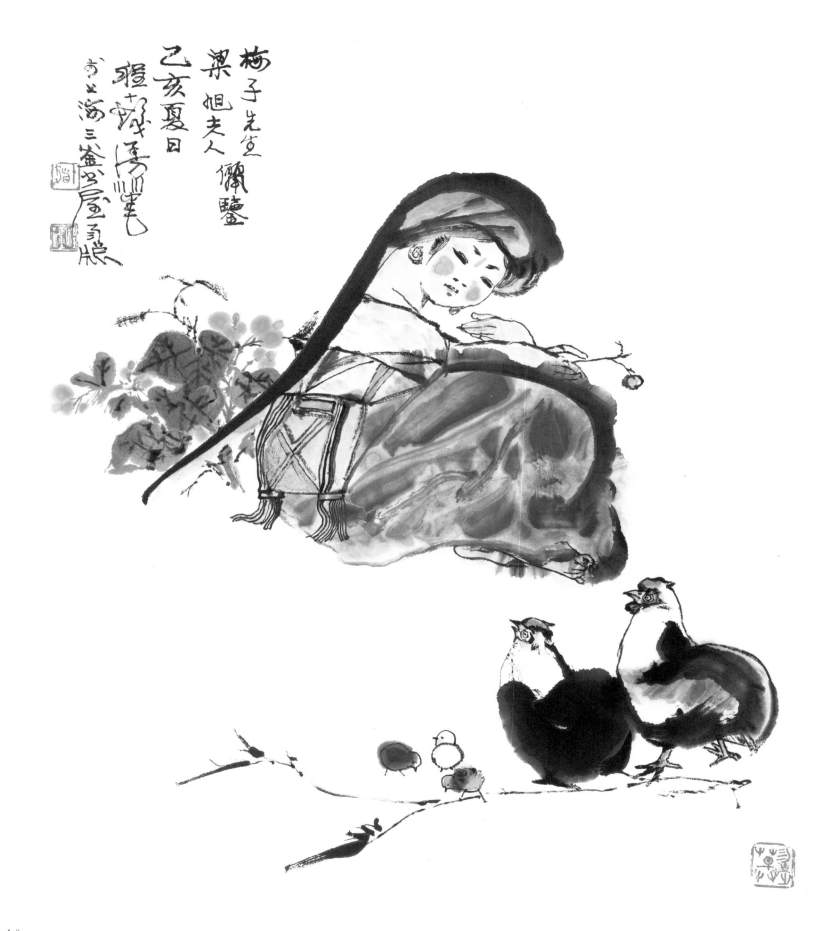

《少女群鸡》

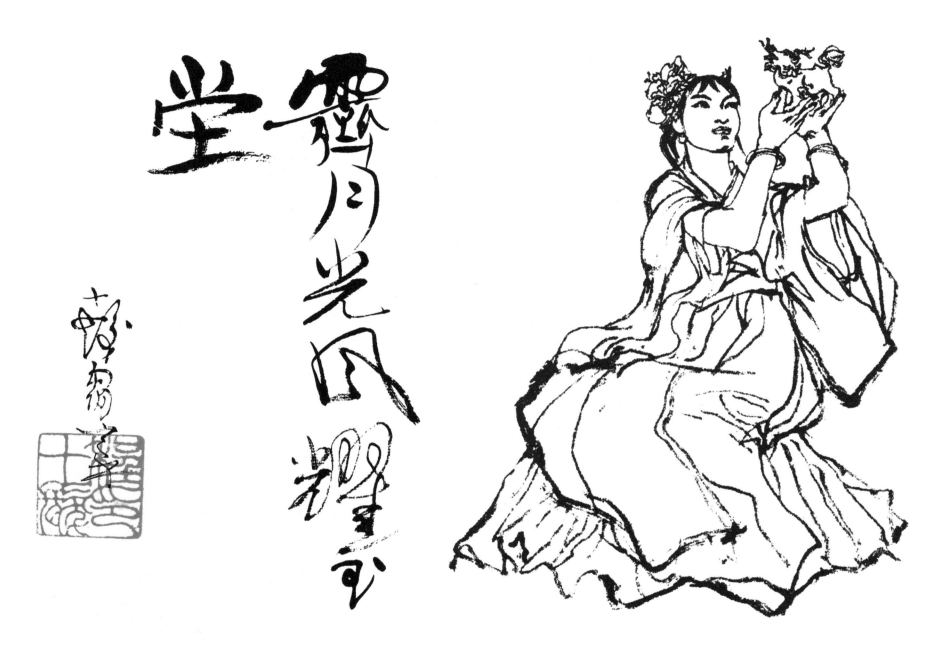

霁月光风耀玉堂

金陵十二钗刍稿·史湘云

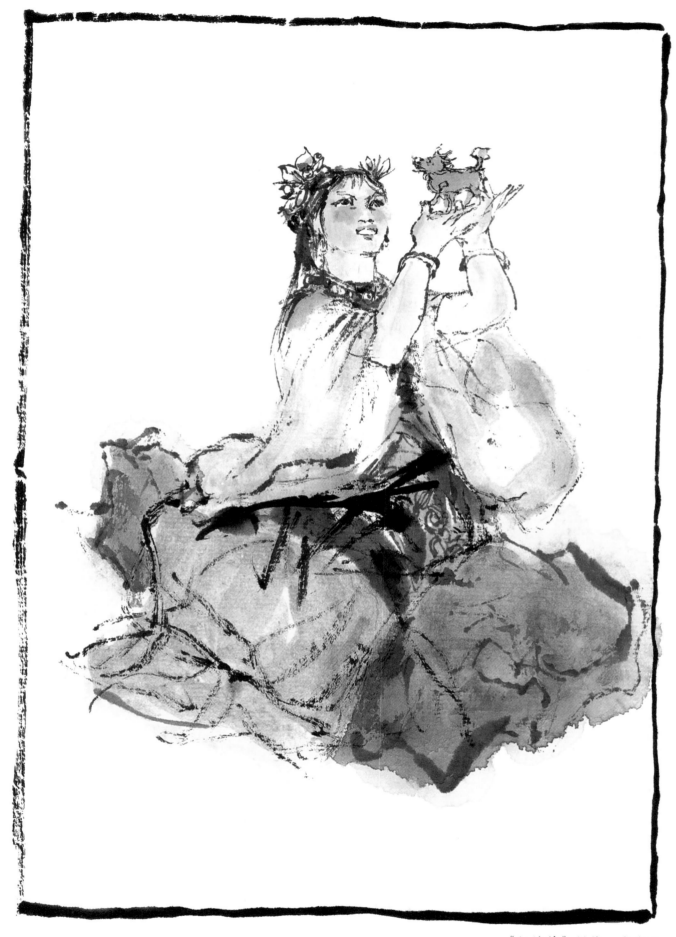

《红楼梦》绣像·史湘云

一帆风雨路三千

金陵十二钗白描稿·探春

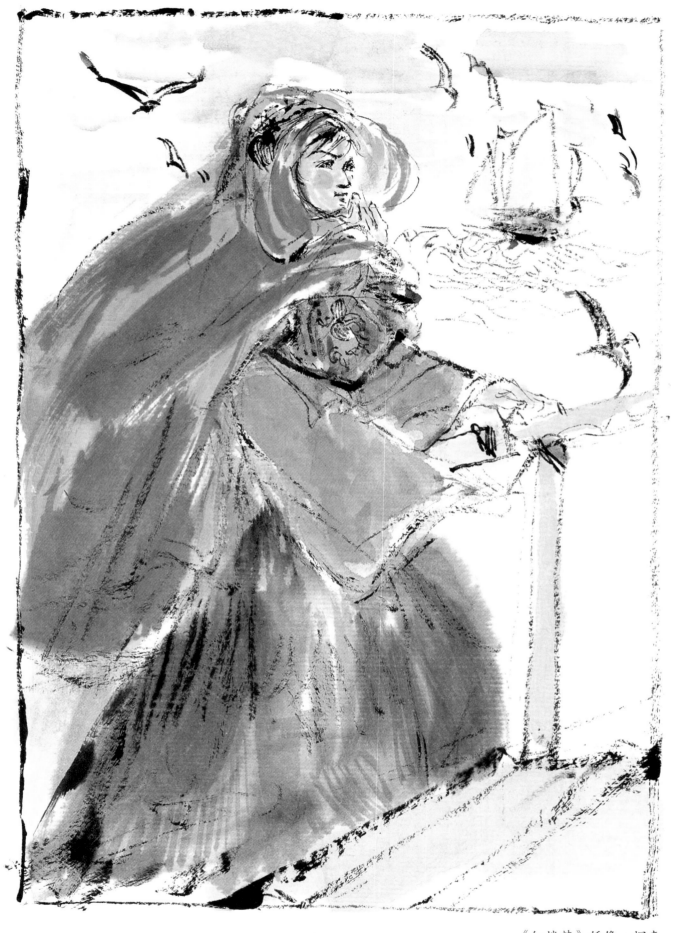

《红楼梦》绣像·探春

金陵十二钗刍稿·巧姐

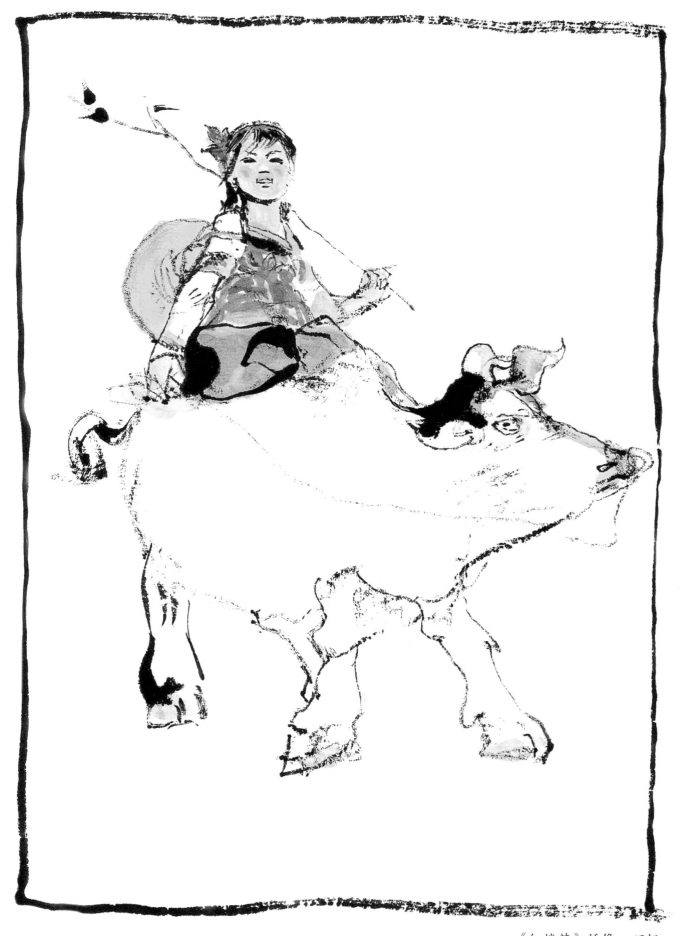

《红楼梦》绣像·巧姐

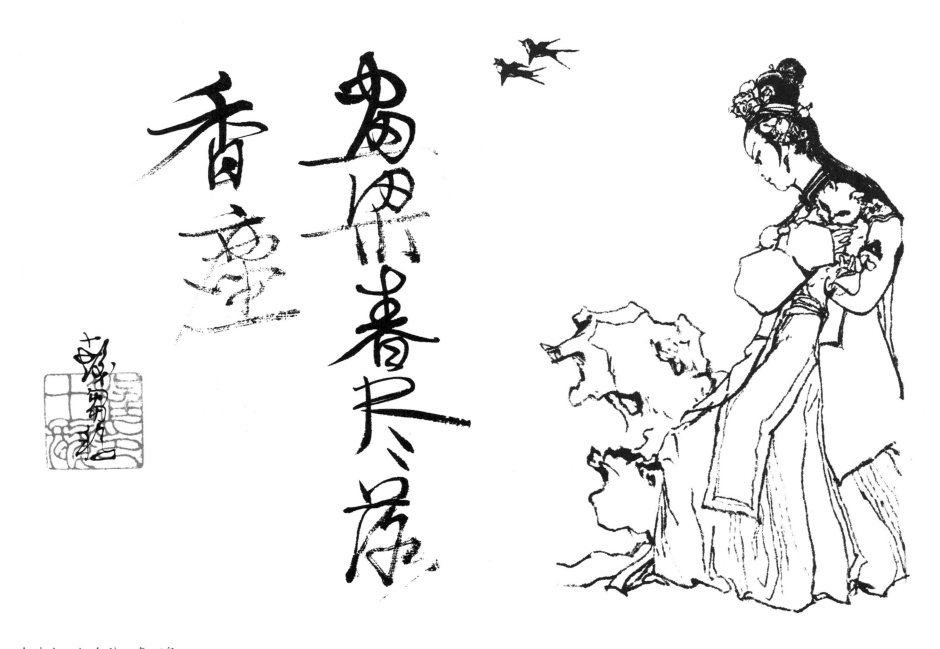

金陵十二钗单稿·秦可卿

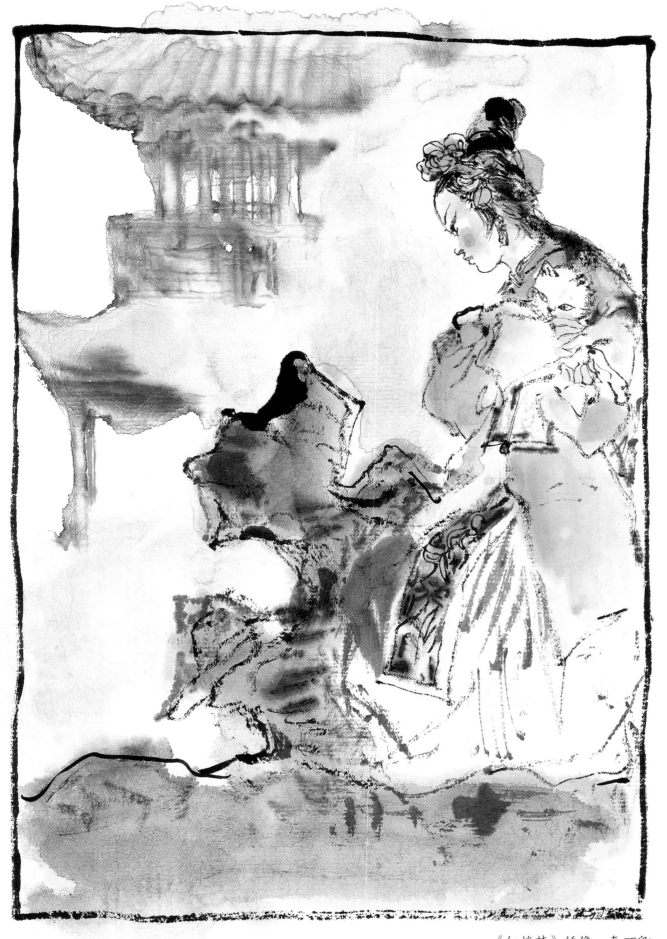

《红楼梦》绣像·秦可卿

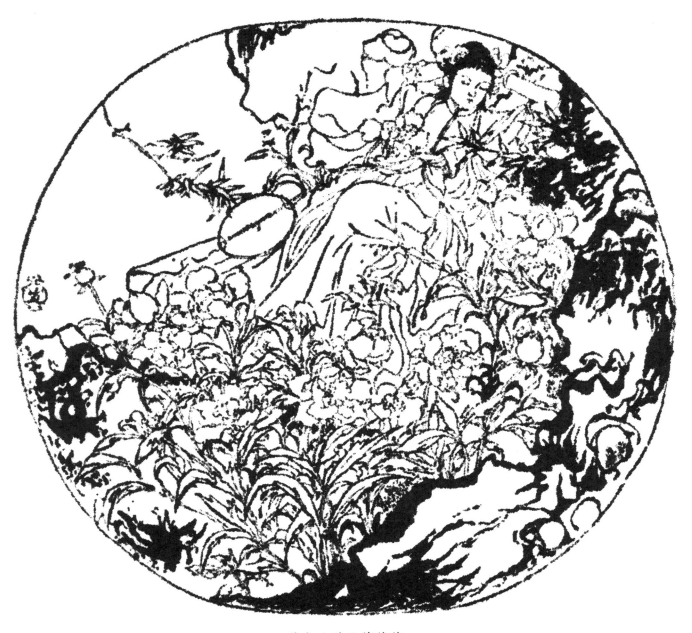

憨湘云醉眠芍药茵

富贵又何为，襁褓之间父母违。

展眼吊斜晖，湘江水逝楚云飞。

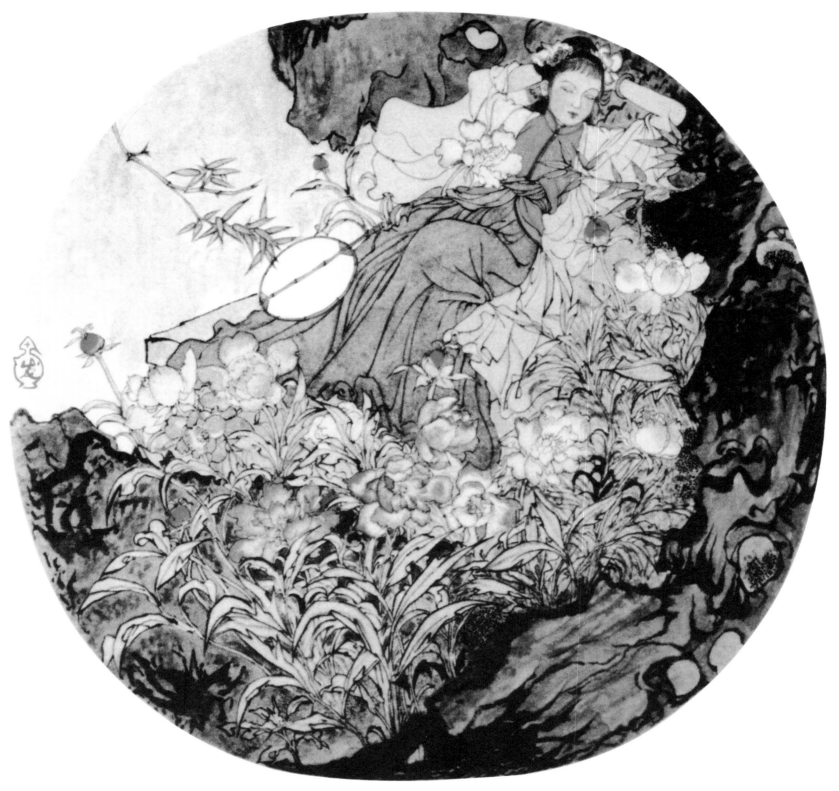

《红楼梦》屏条画·史湘云

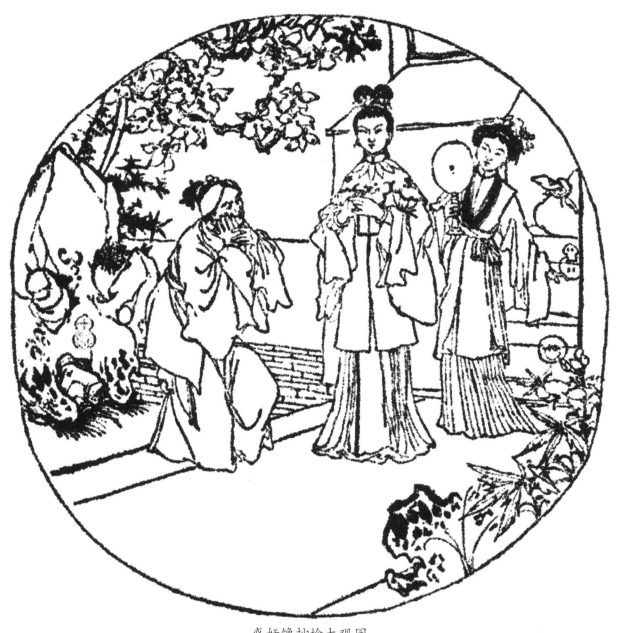

惑奸馋抄检大观园

才自精明志自高，生于末世运偏消。
清明涕送江边望，千里东风一梦遥。

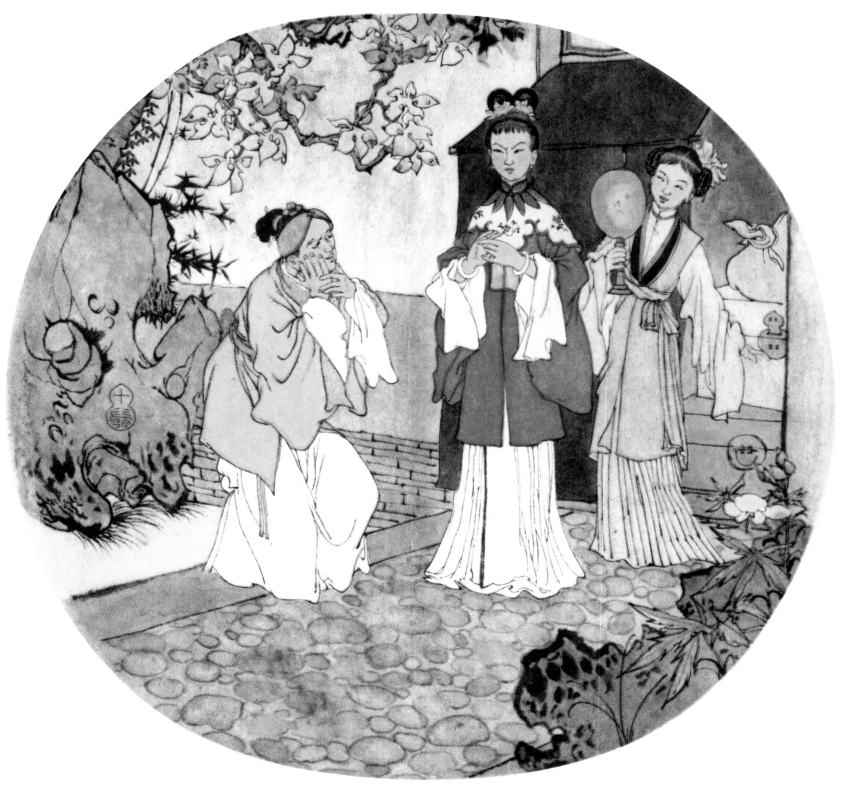

《红楼梦》屏条画·贾探春

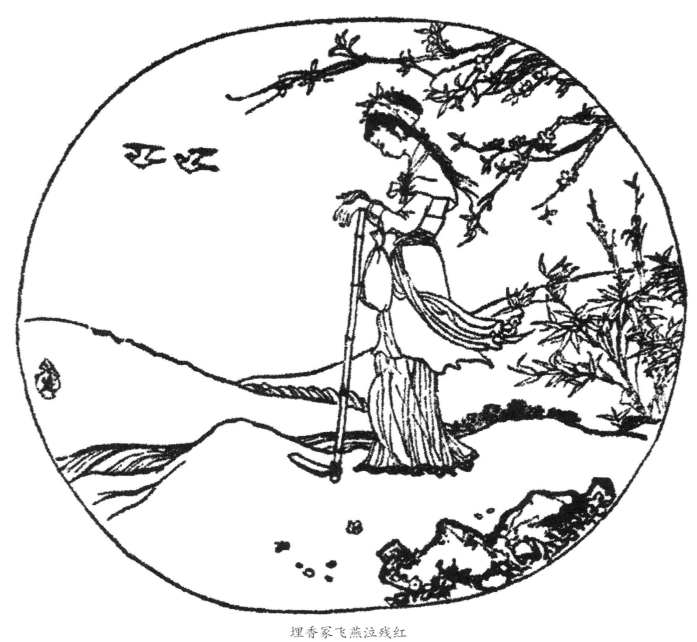

埋香冢飞燕泣残红

可叹停机德，堪怜咏絮才。
玉带林中挂，金簪雪里埋。

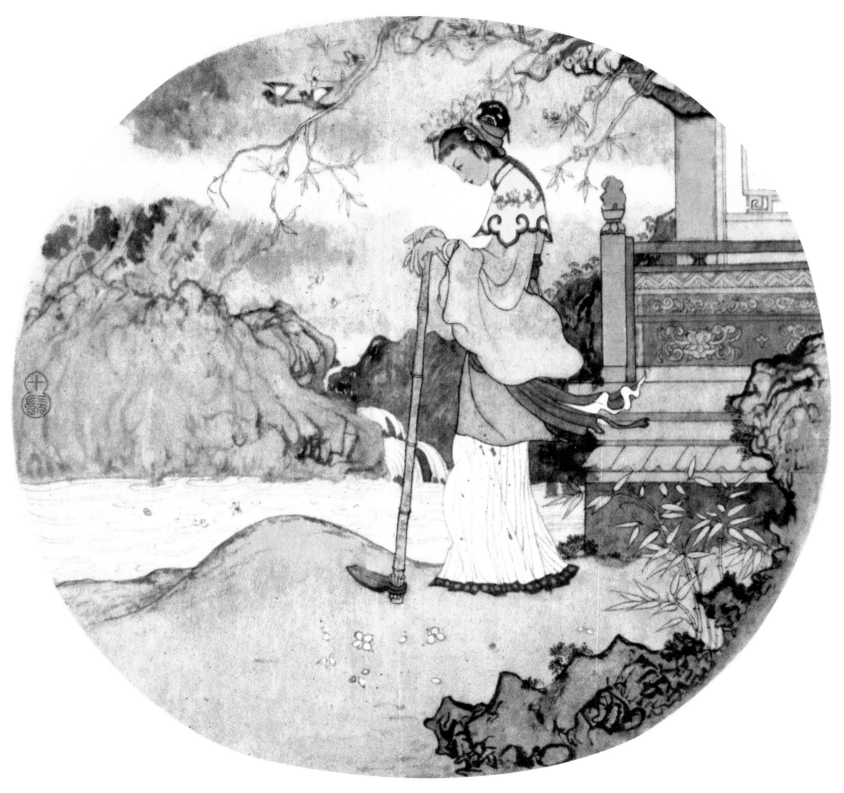

《红楼梦》屏条画·林黛玉

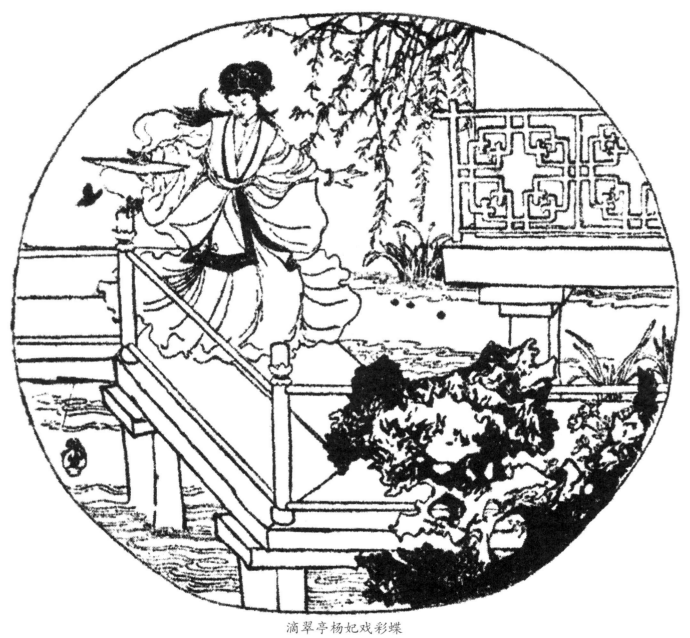

滴翠亭杨妃戏彩蝶

可叹停机德，堪怜咏絮才。
玉带林中挂，金簪雪里埋。

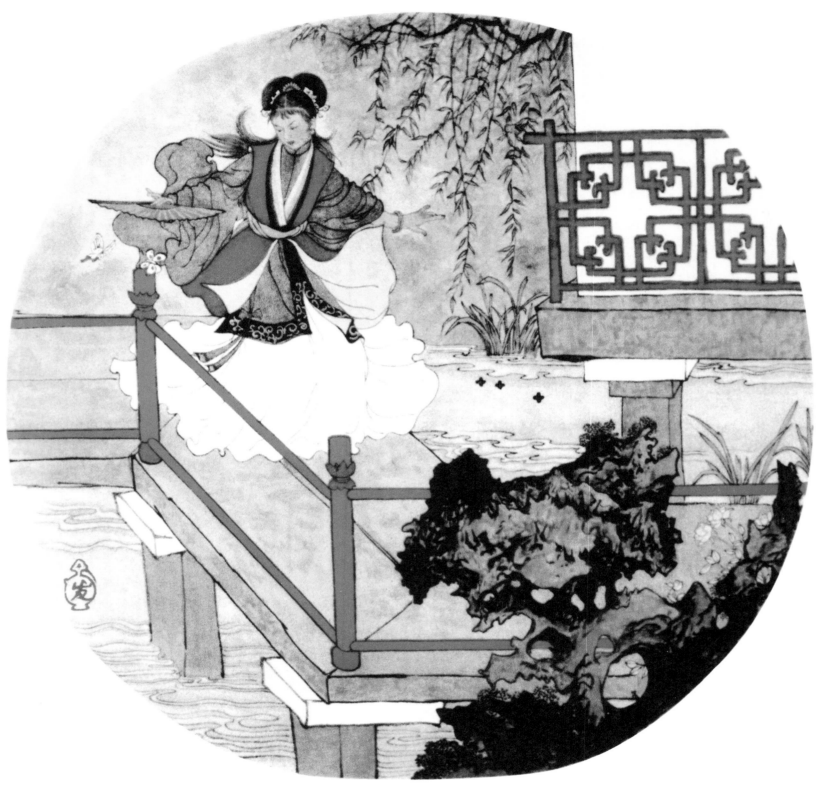

《红楼梦》屏条画·薛宝钗

勇晴雯病补雀金裘

霁月难逢，彩云易散。心比天高，身为下贱。

风流灵巧招人怨。寿夭多因诽谤生，多情公子空牵念。

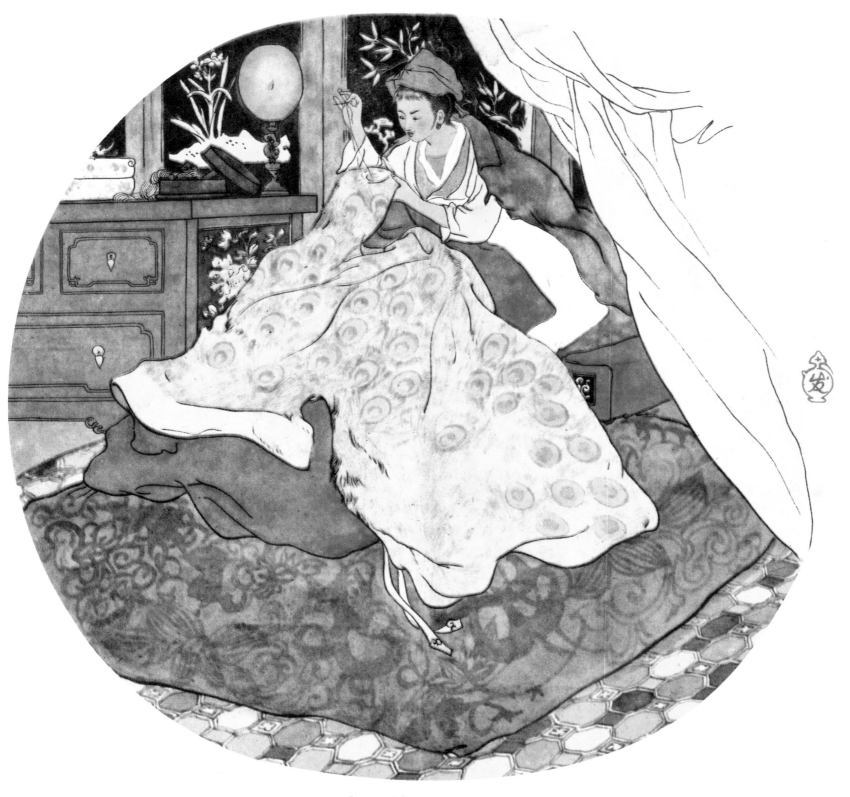

《红楼梦》屏条画·晴雯

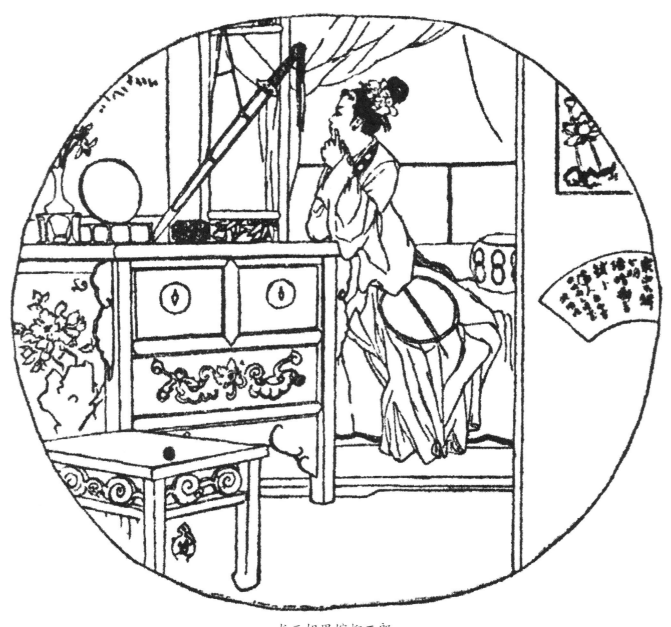

尤三姐思嫁柳二郎

揉碎桃花红满地，
玉山倾倒再难扶！

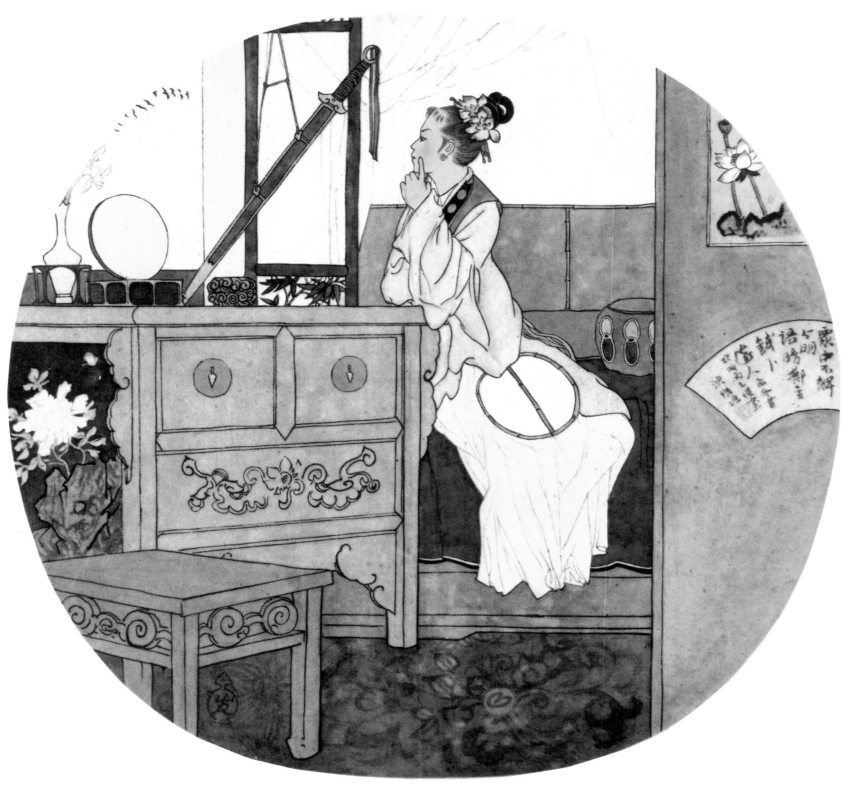

《红楼梦》屏条画·尤三姐

芦雪庵争联即景诗

不在梅边在柳边，个中谁拾画婵娟。团圆莫忆春香到，一别西风又一年。

（《梅花观怀古》薛宝琴）

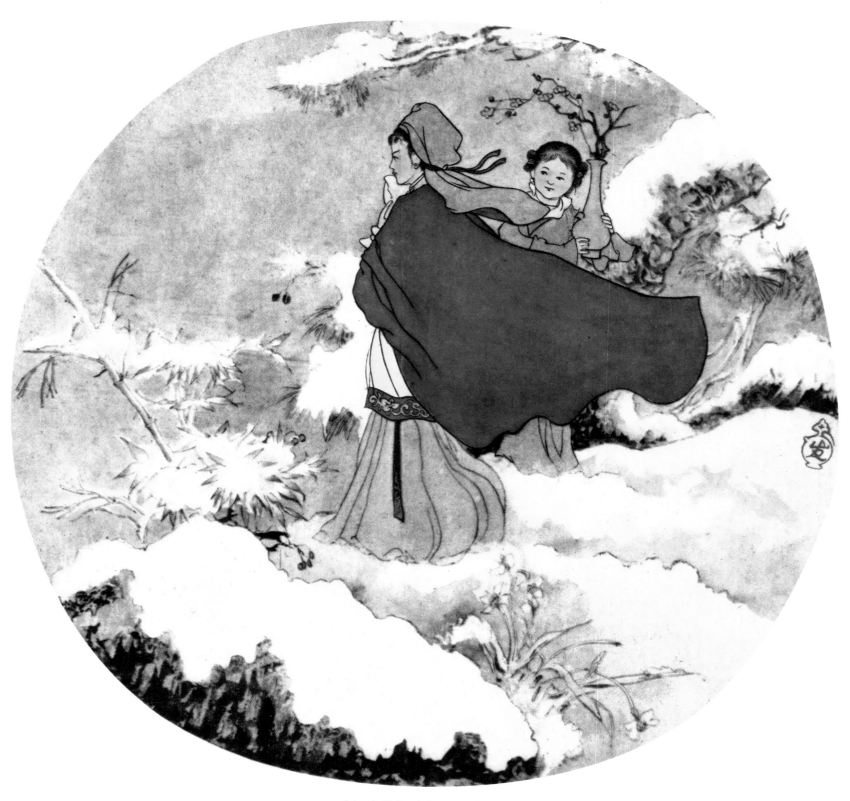

《红楼梦》屏条画·薛宝琴

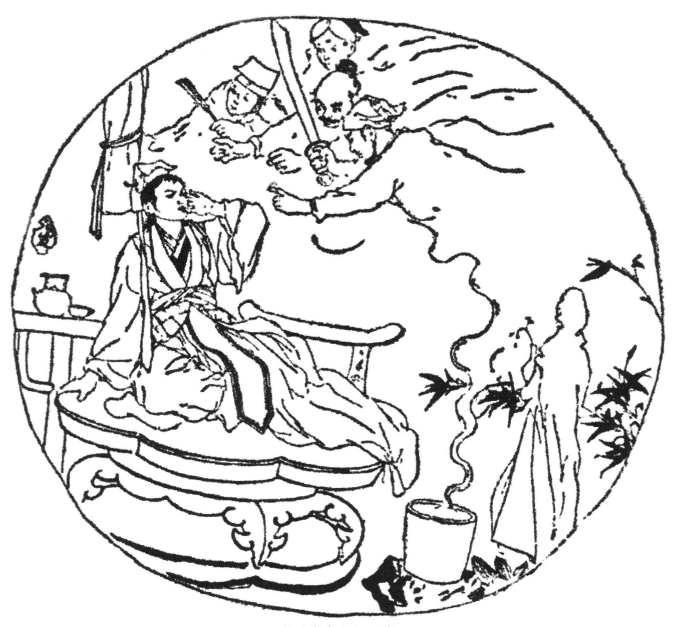

坐禅寂走火入邪魔

欲洁何曾洁，云空未必空。
可怜金玉质，终陷淖泥中。

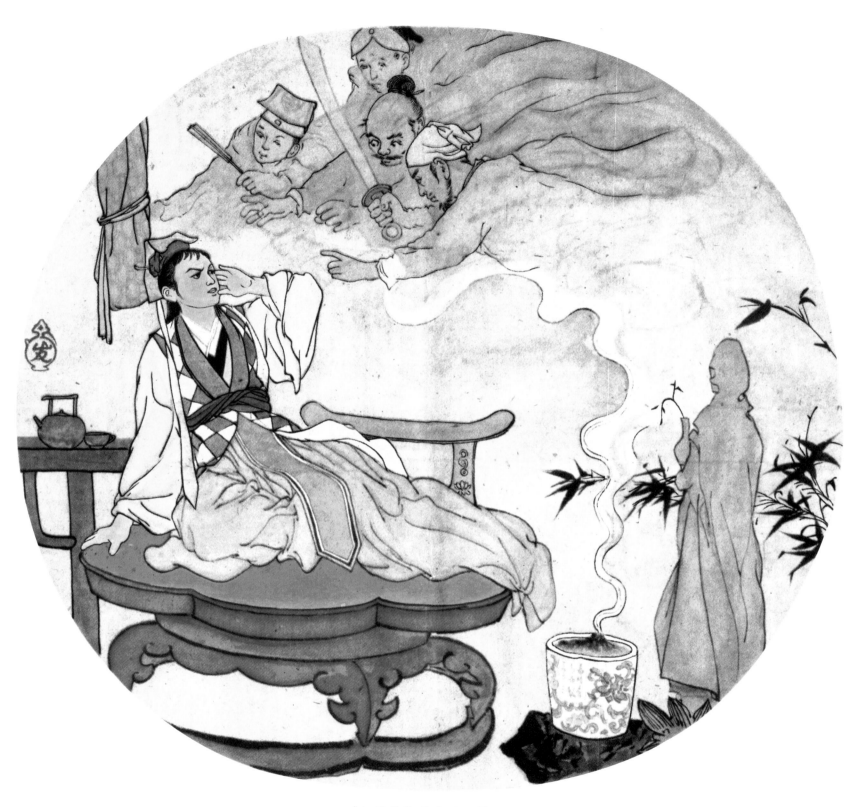

《红楼梦》屏条画·妙玉

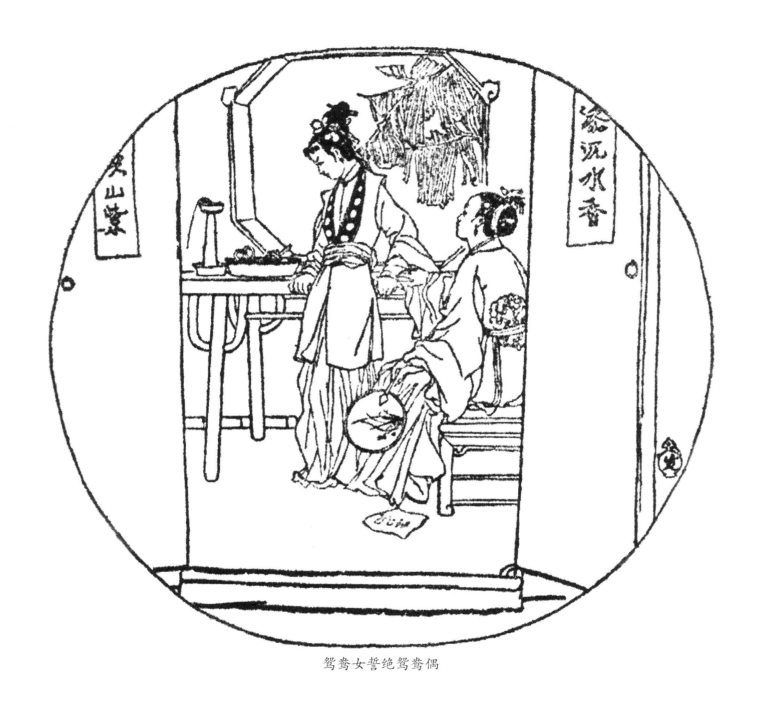

鸳鸯女誓绝鸳鸯偶

忍辱未敢含怨，身处富贵中央。
宝匣与珠同碎，可怜义烈无双。

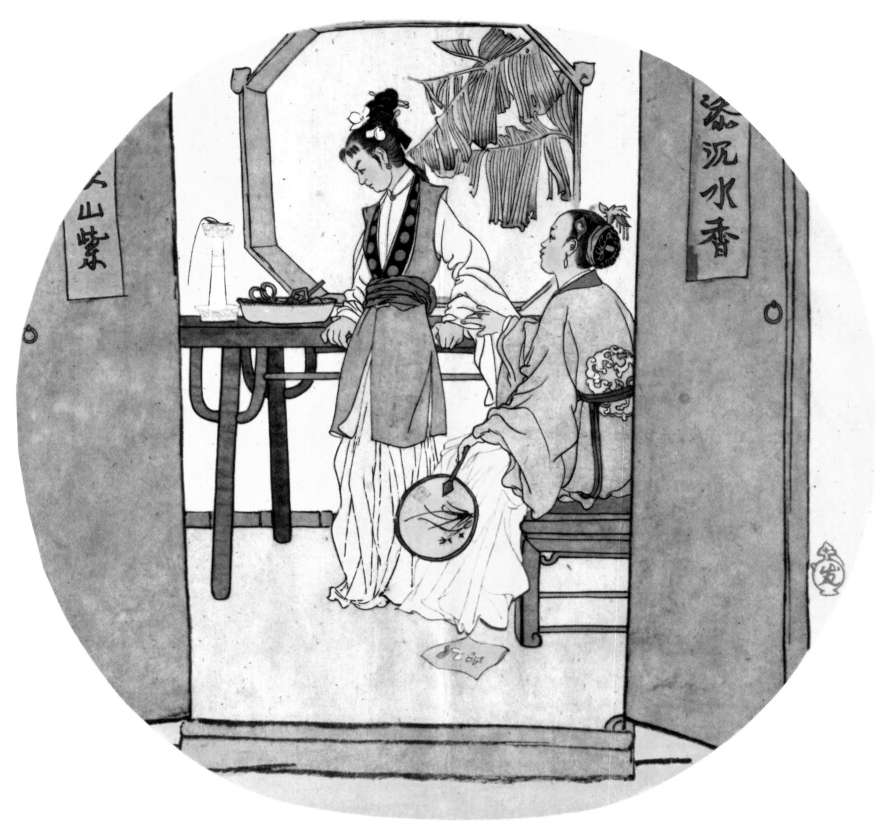

《红楼梦》屏条画·鸳鸯

十二金钗素描稿·黛玉

题跋：
想眼中能有多少泪珠儿，怎经得秋流到冬，
春流到夏。

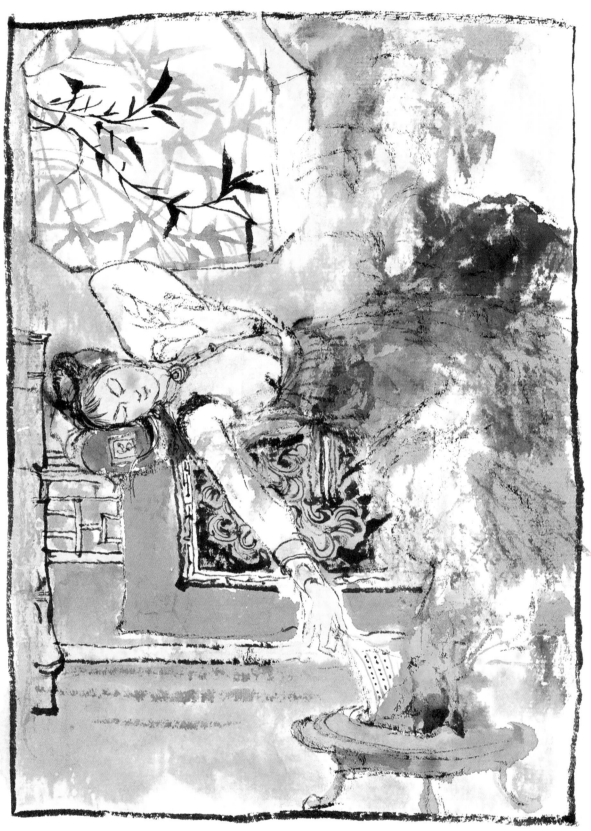

《红楼梦》绣像·黛玉

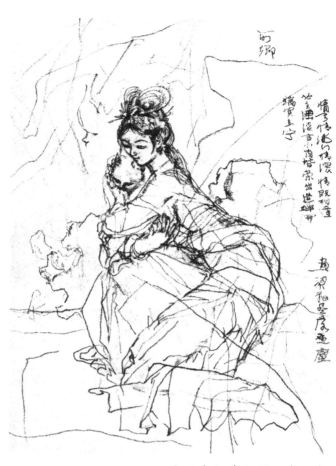

十二金钗素描稿·秦可卿

题跋：

画梁春尽落香尘。十发刍稿。

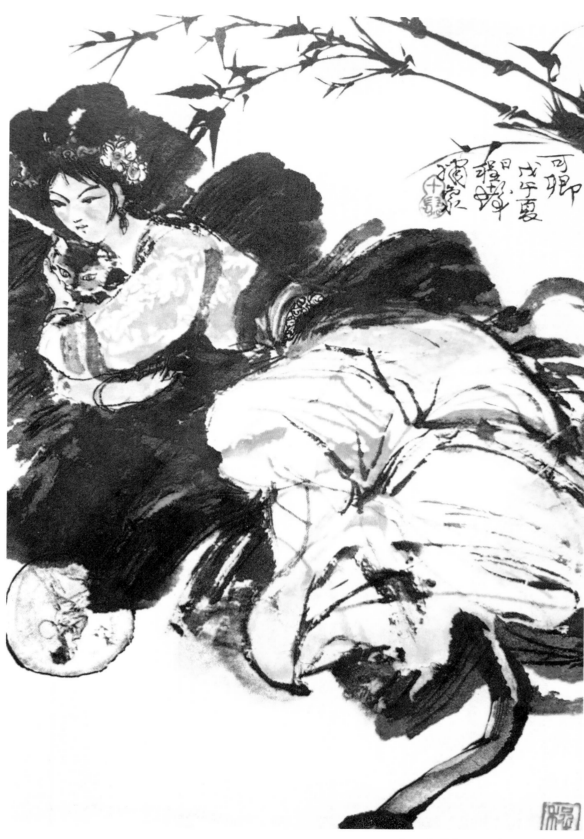

《红楼梦》十二金钗·秦可卿

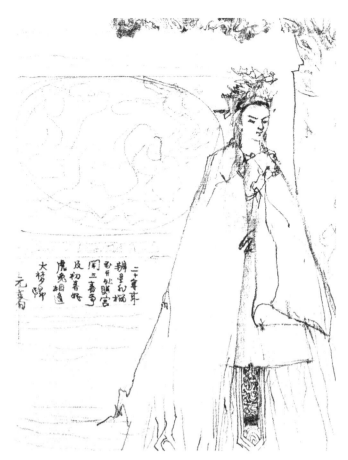

十二金钗素描稿·元春

题跋：
一场欢喜忽悲辛。十发刍稿。

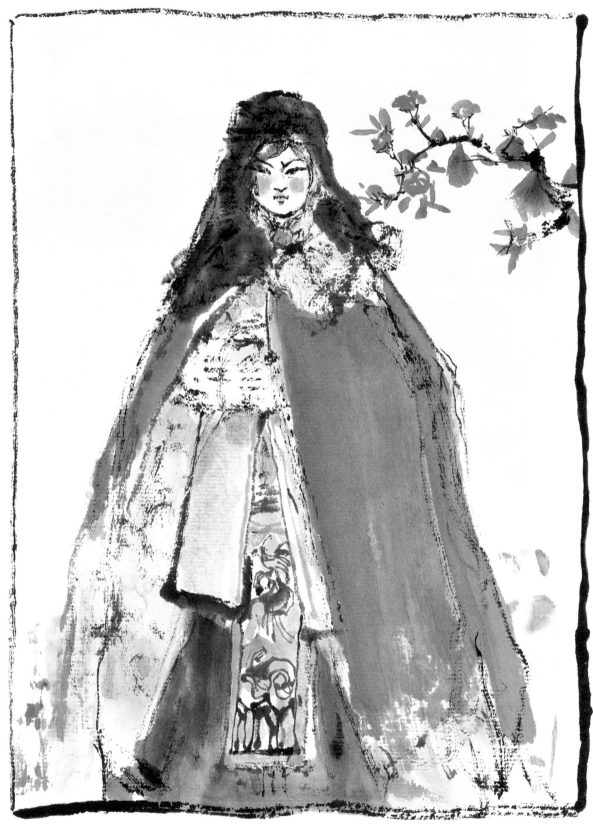

《红楼梦》绣像·元春

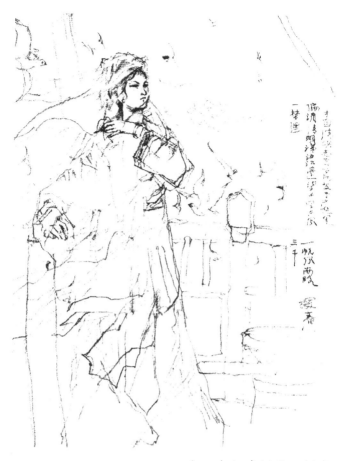

十二金钗素描稿·探春

题跋:

一帆风顺路三千。十发刍稿。

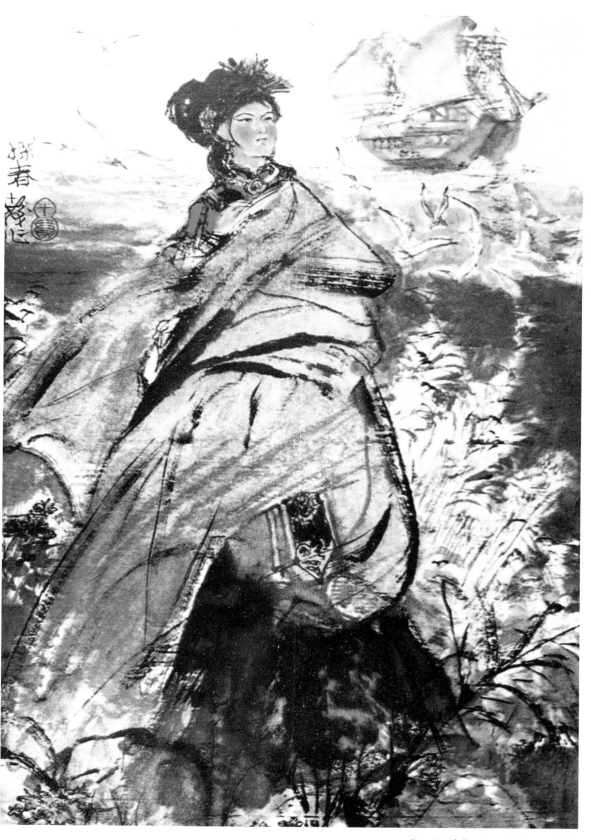

《红楼梦》十二金钗·探春

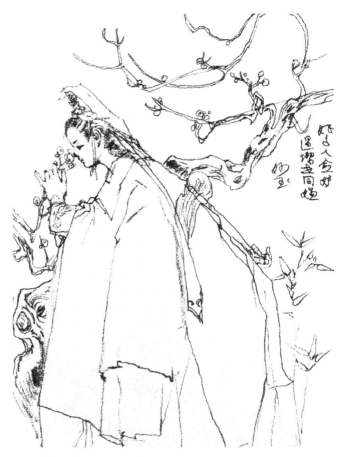

十二金钗素描稿·妙玉

题跋:

太高人愈妒，过洁世同嫌。十发乌稿。

《红楼梦》绣像·妙玉

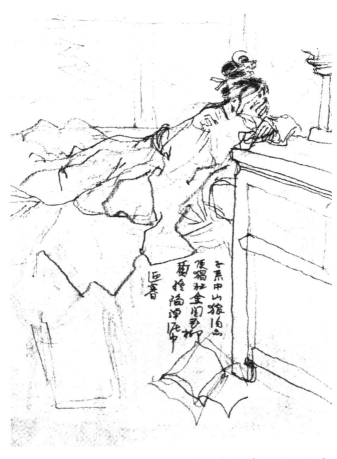

十二金钗素描稿·迎春

题跋：
侯门艳质同蒲柳。十发刍稿。

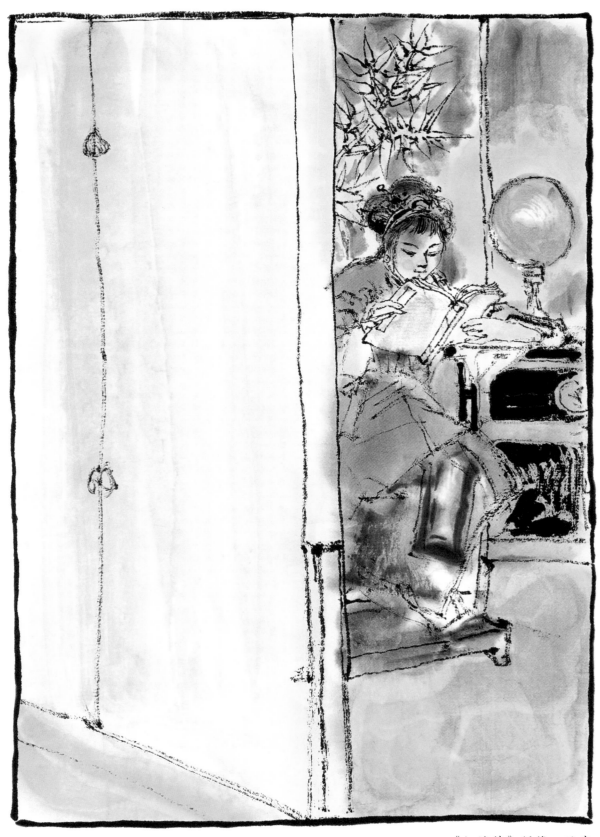

《红楼梦》绣像·迎春

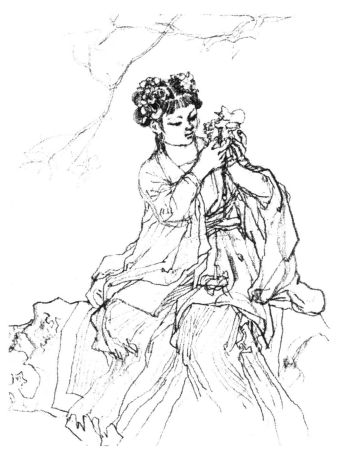

十二金钗素描稿·史湘云

题跋：

霁月光风耀玉堂。十发刍稿。

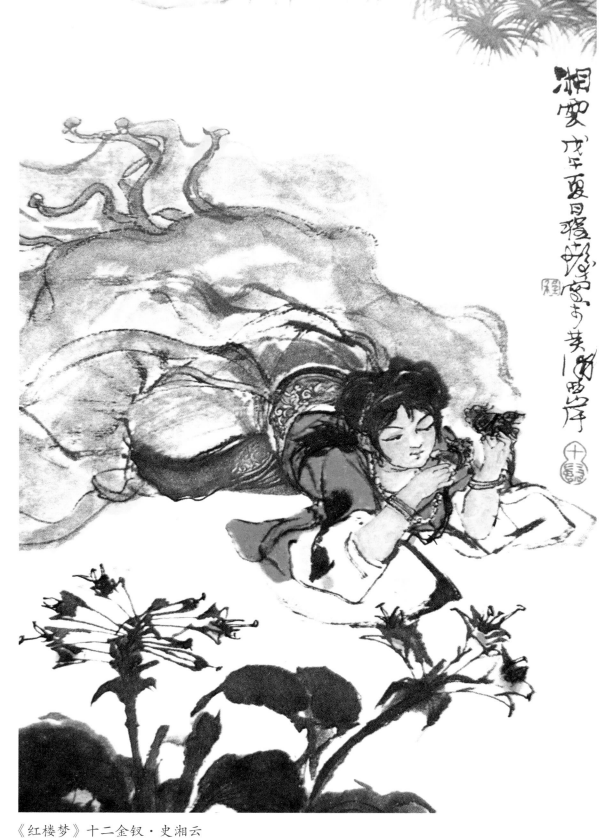

《红楼梦》十二金钗·史湘云

十二金钗素描稿·宝钗

题跋：

纵然是举案齐眉，到底意难平。十发乡稿。

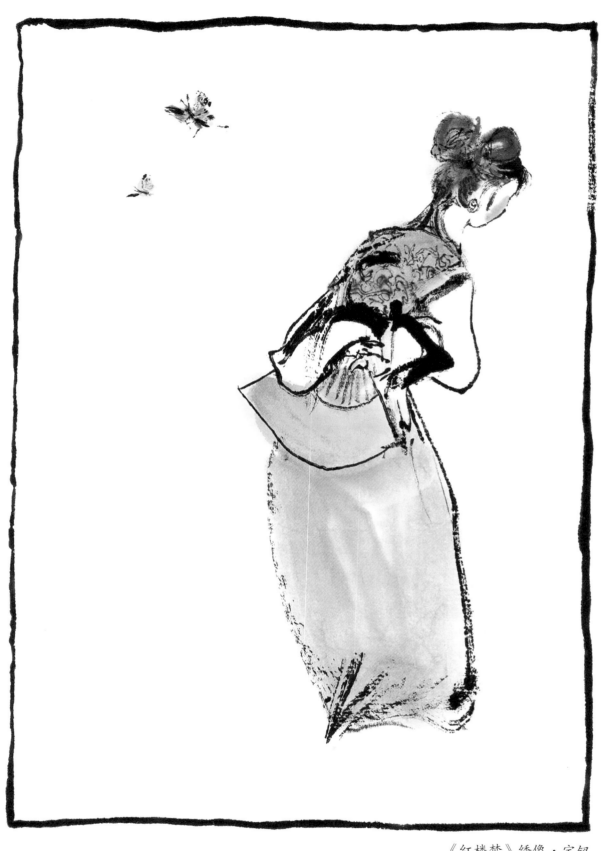

《红楼梦》绣像·宝钗

十二金钗素描稿·巧姐

题跋:

留余庆。十发。

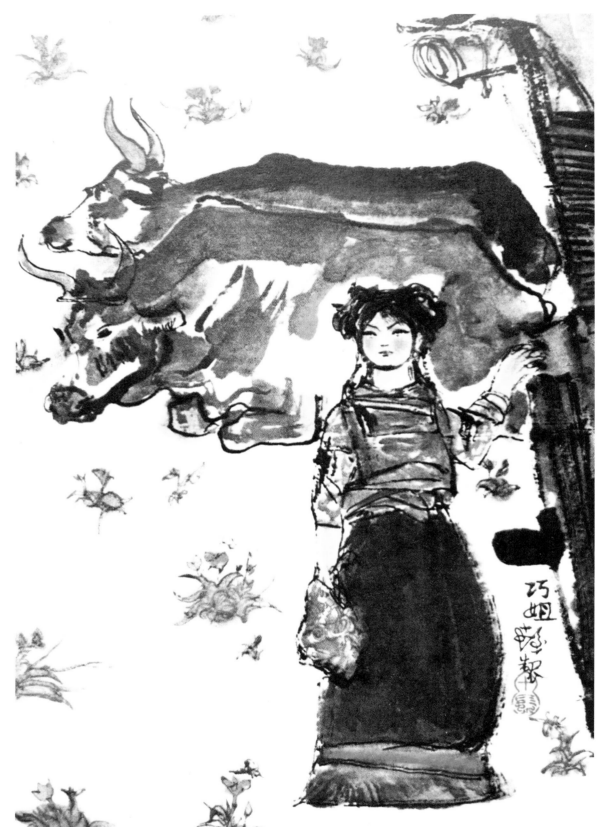

《红楼梦》十二金钗·巧姐

十二金钗素描稿·惜春

题跋：
春荣秋谢花折磨。程十发写《红楼梦》十二金钗
刍稿。

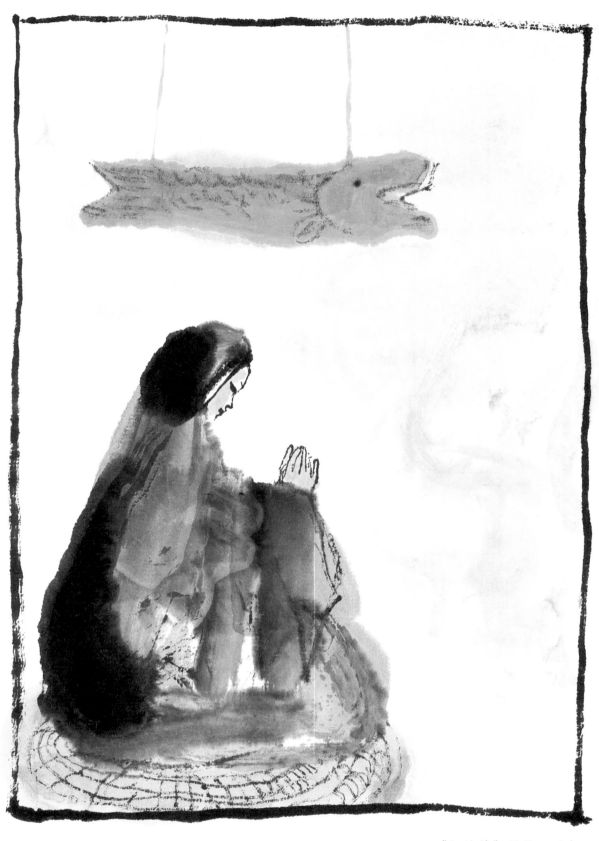

《红楼梦》绣像·惜春

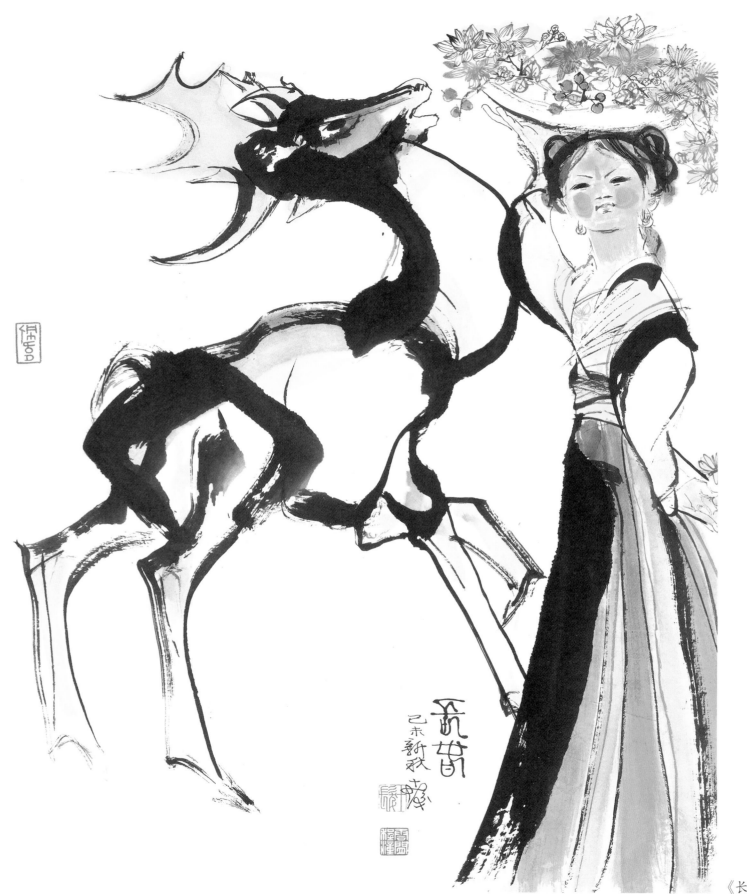

《长春》

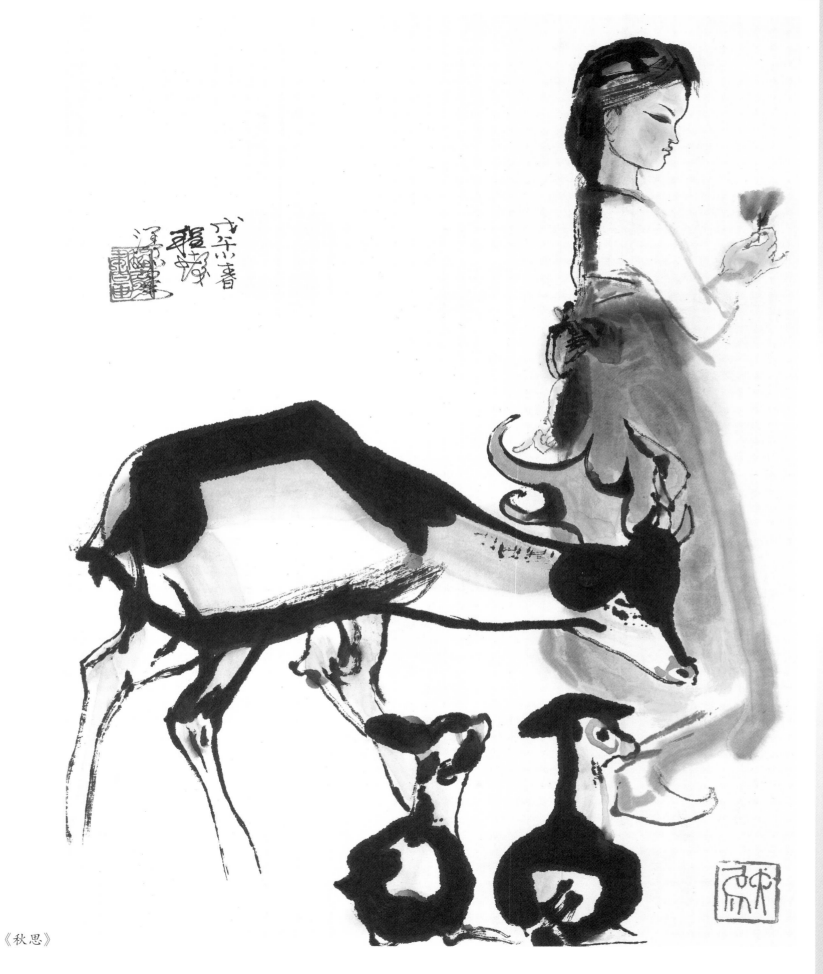

《秋思》

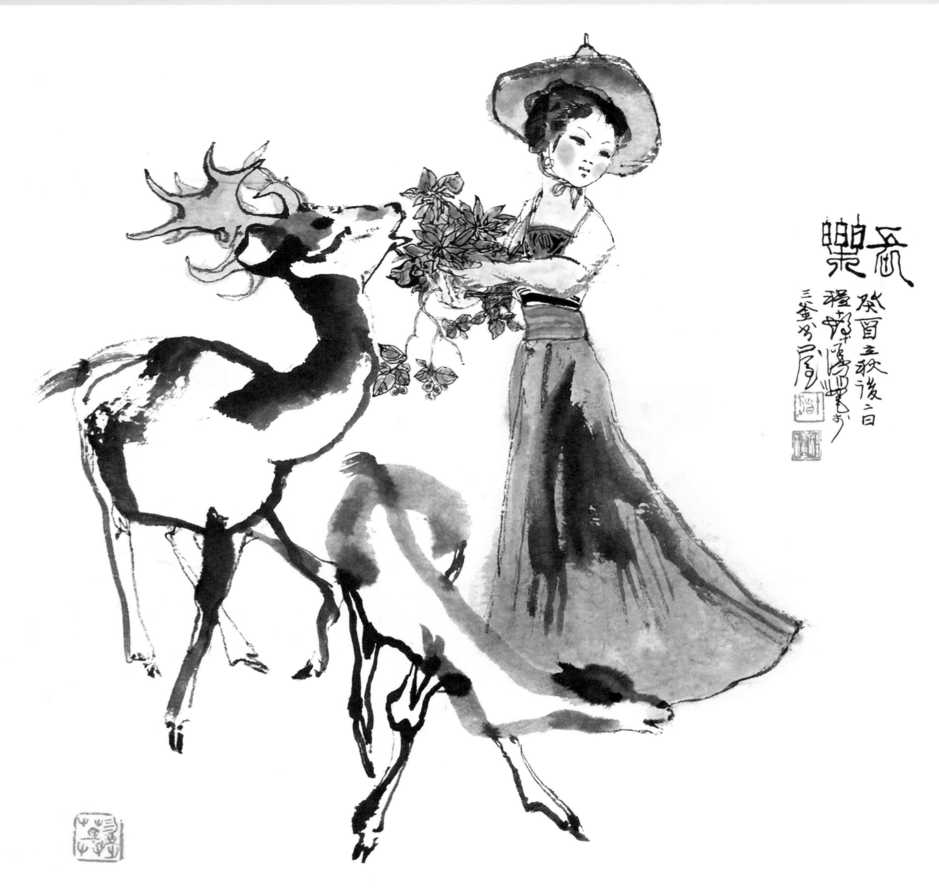

《长乐图》

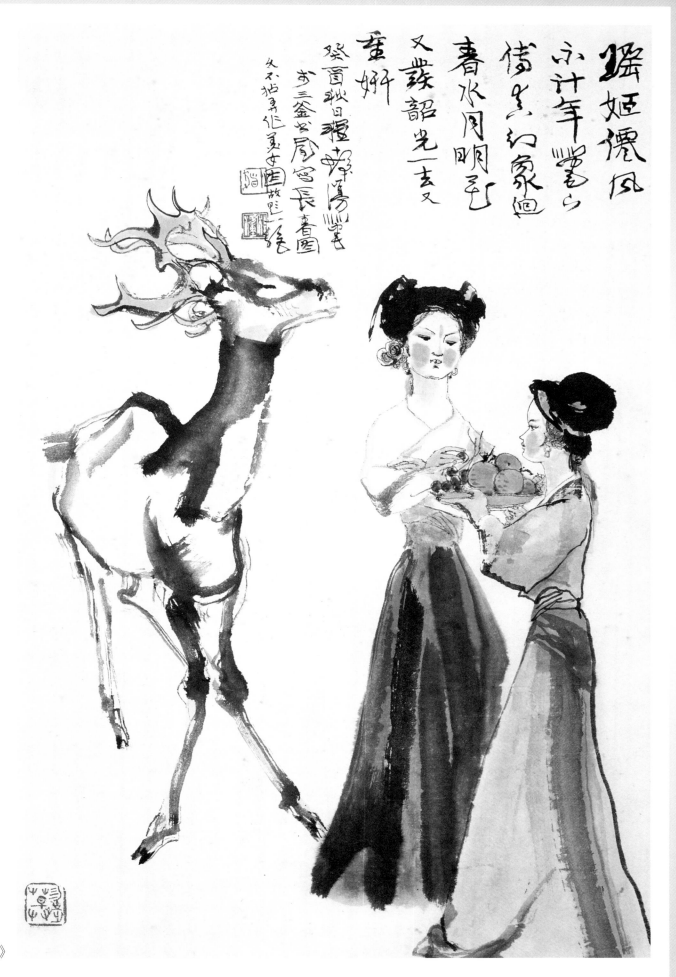

《瑶姬仙风图》

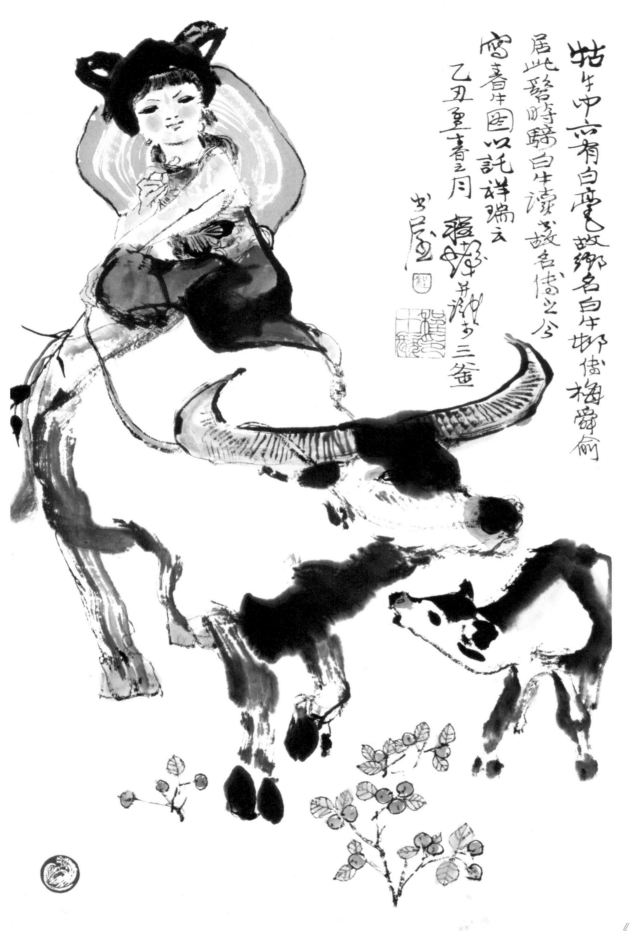

牧牛中亦有白牛尝故乡名白牛邨余居之今寓春牛图以托祥瑞云乙丑皇春之月程嵘并柙书三釜

此弼时骑白牛读书故名偁之

《春牛图》

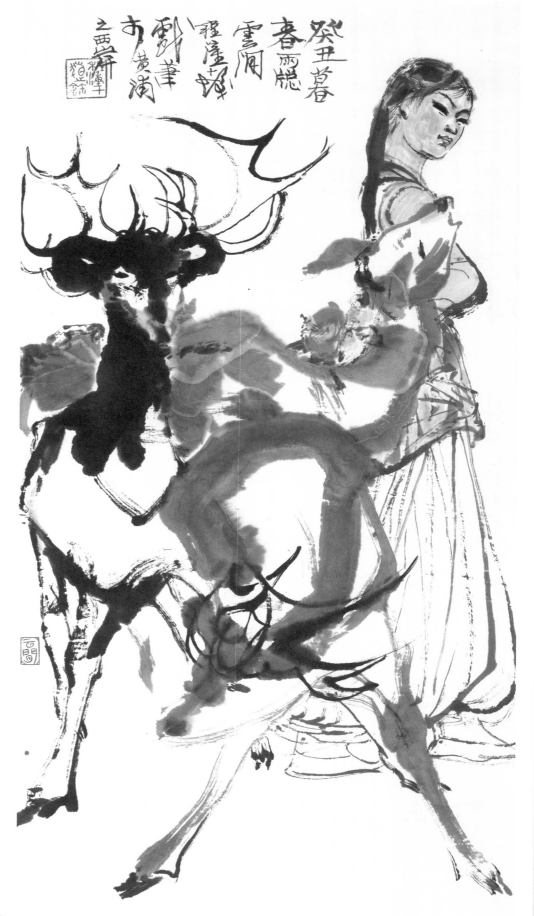

《仕女图》

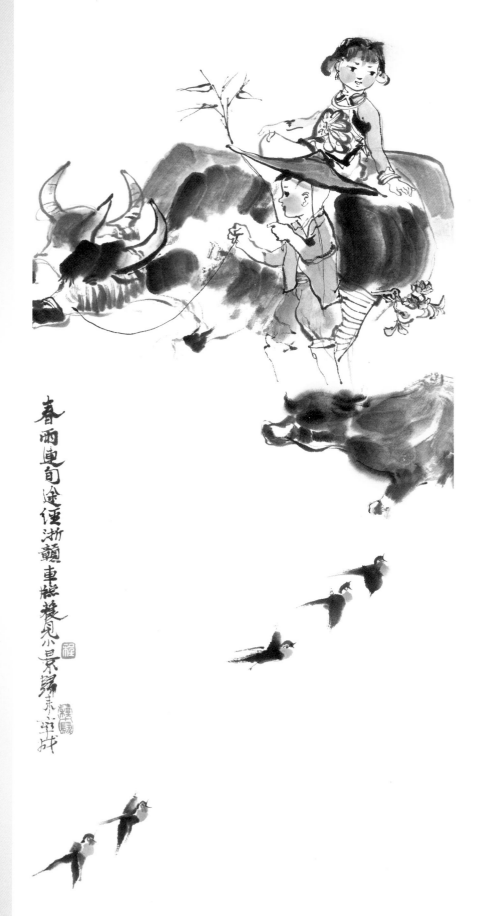

春雨連旬途徑浙贛車慍稜見小景歸來寫成

《浙贛小景》

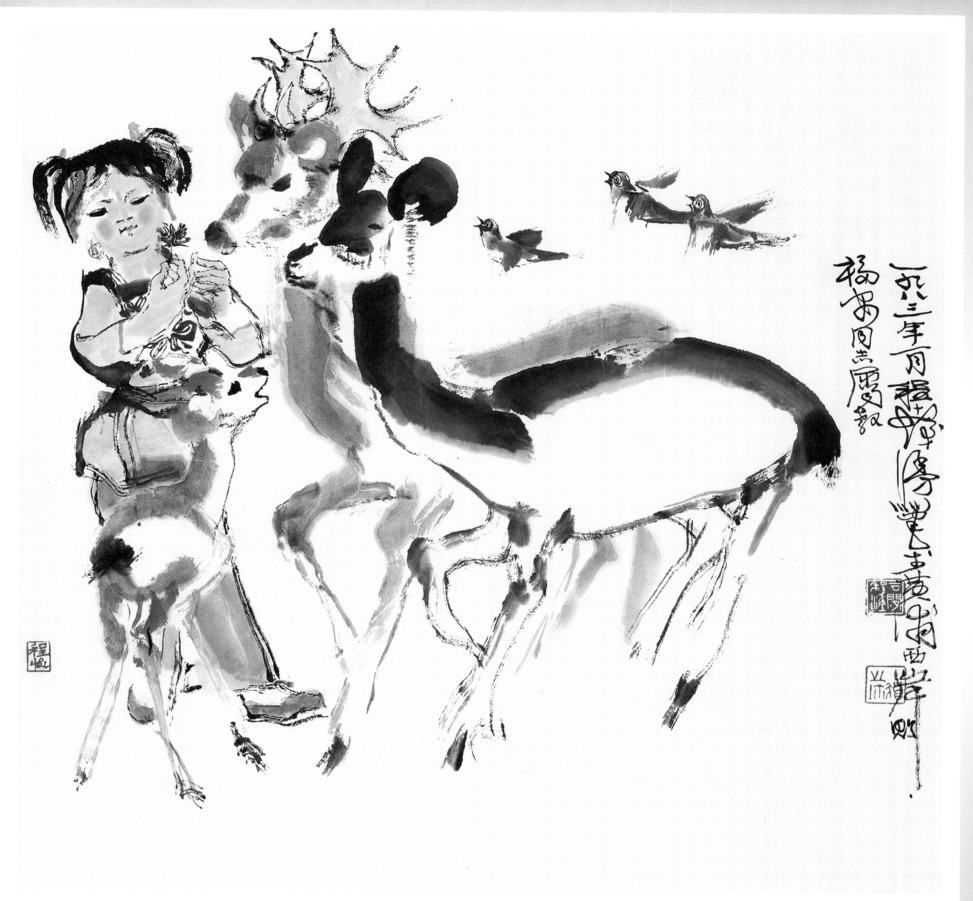

《饲鹿图》

《瀕湖采药图》

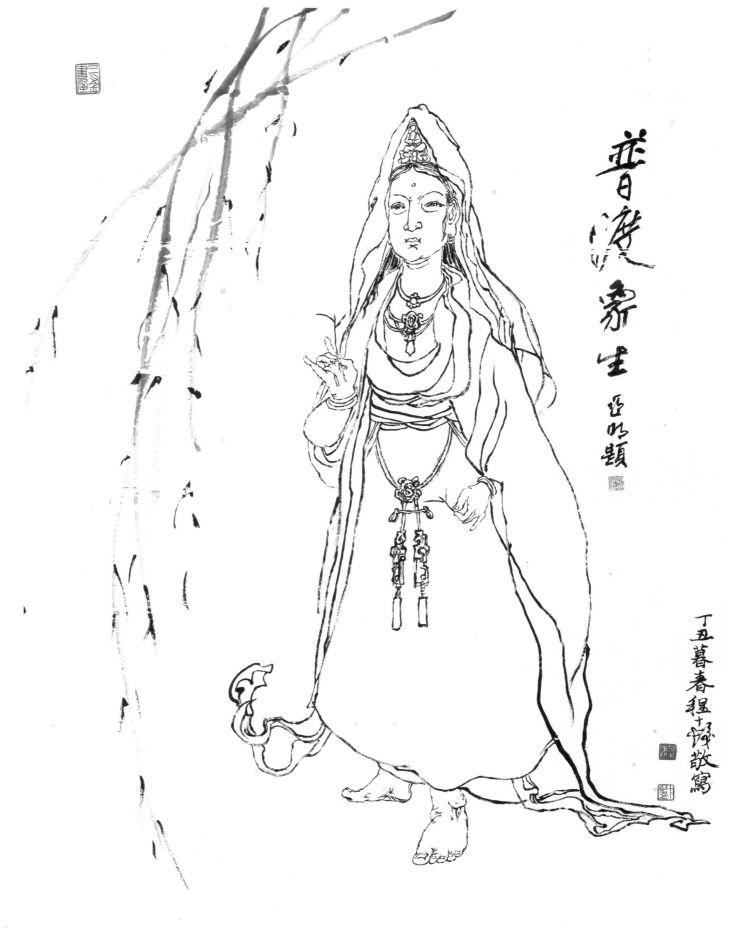

普渡众生

丁丑暮春程十髪敬寫

《普渡（度）众生》

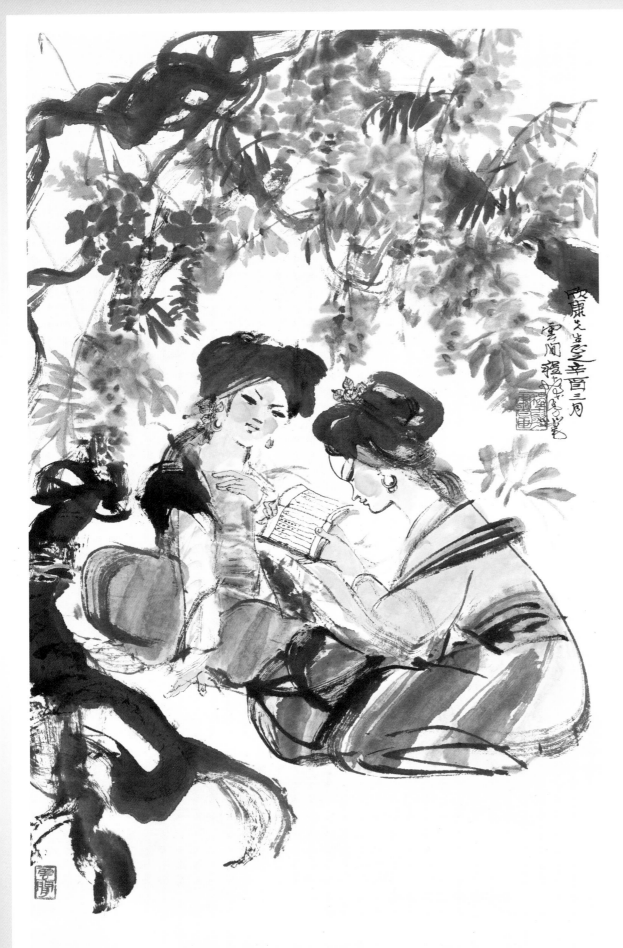

《三月春色》

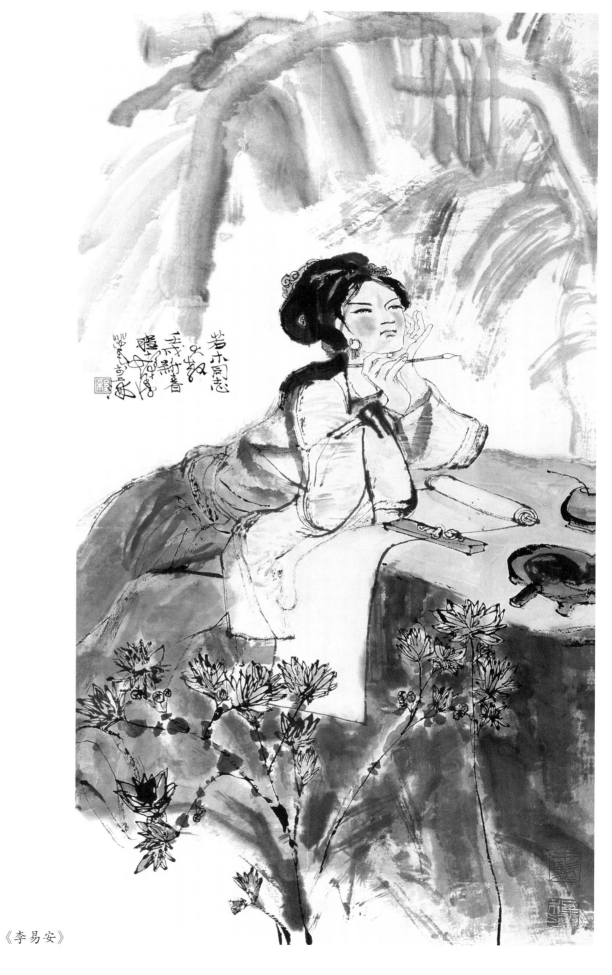

《李易安》

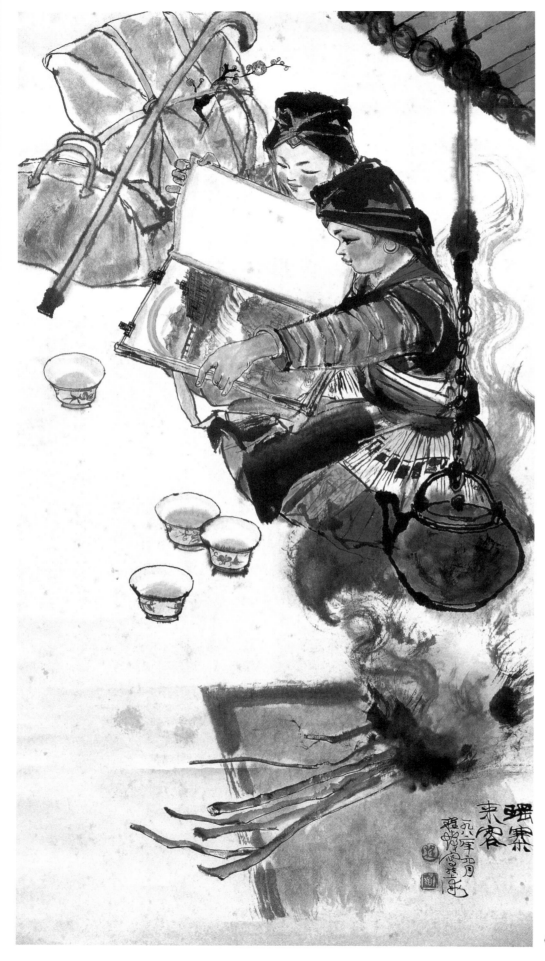

《瑶寨来客》

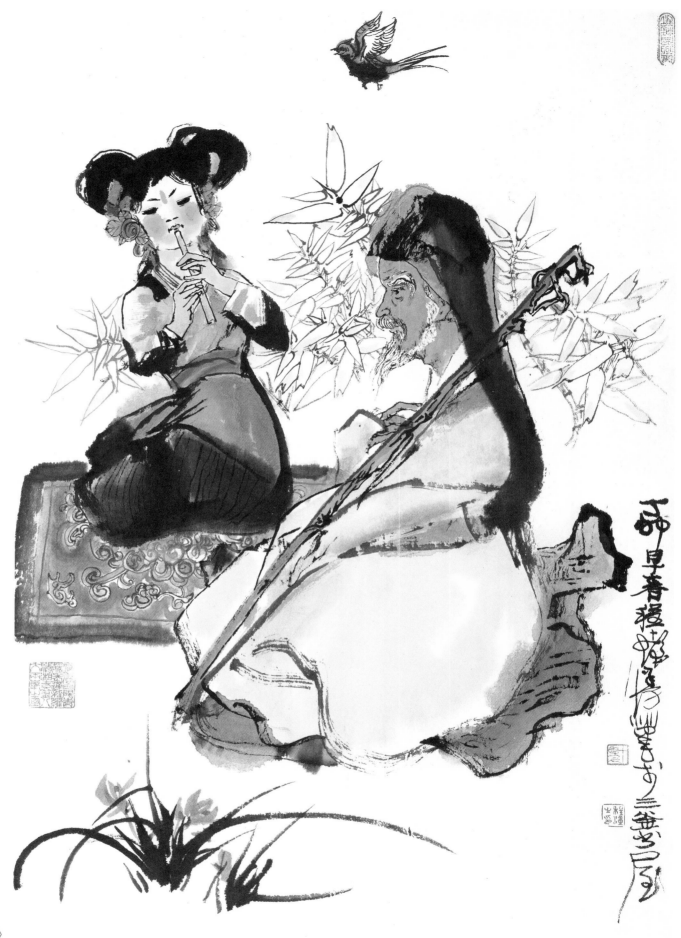

《听笛图》

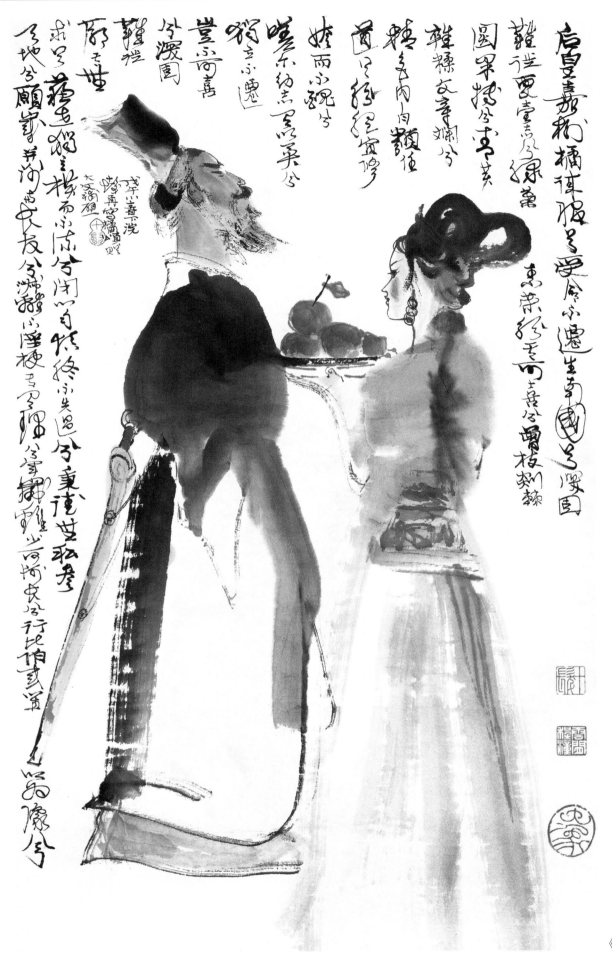

《橘颂》

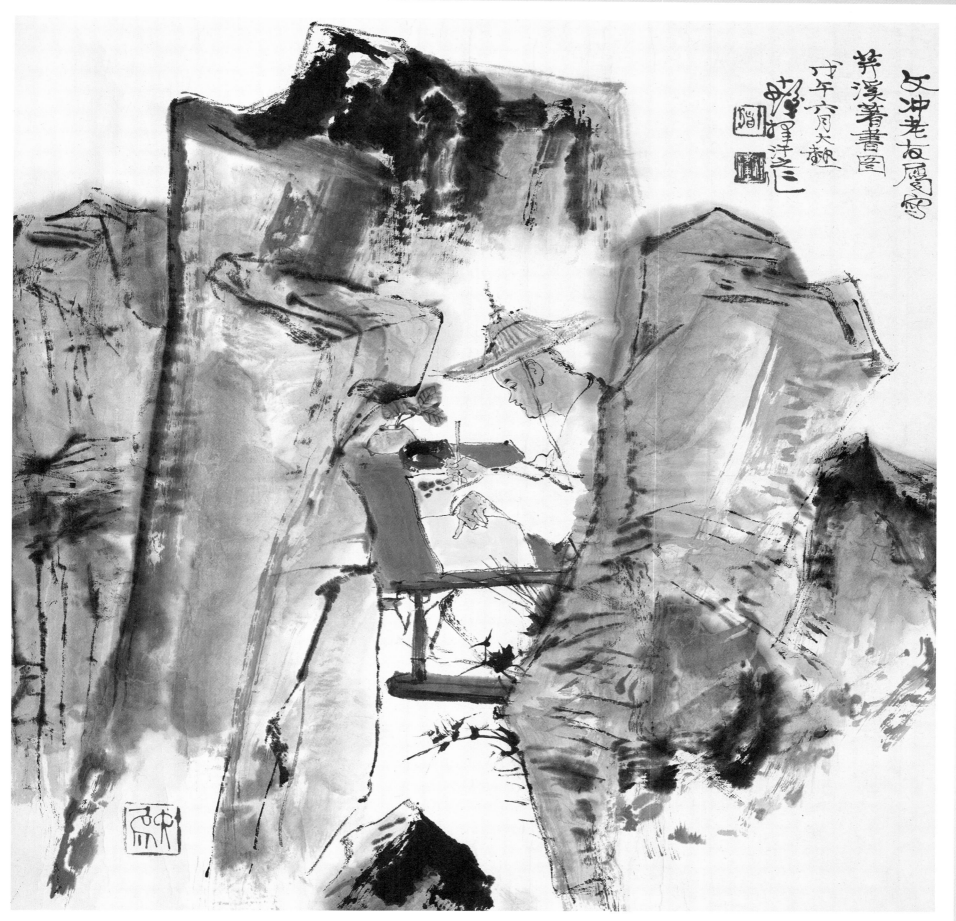

《芹溪著书图》

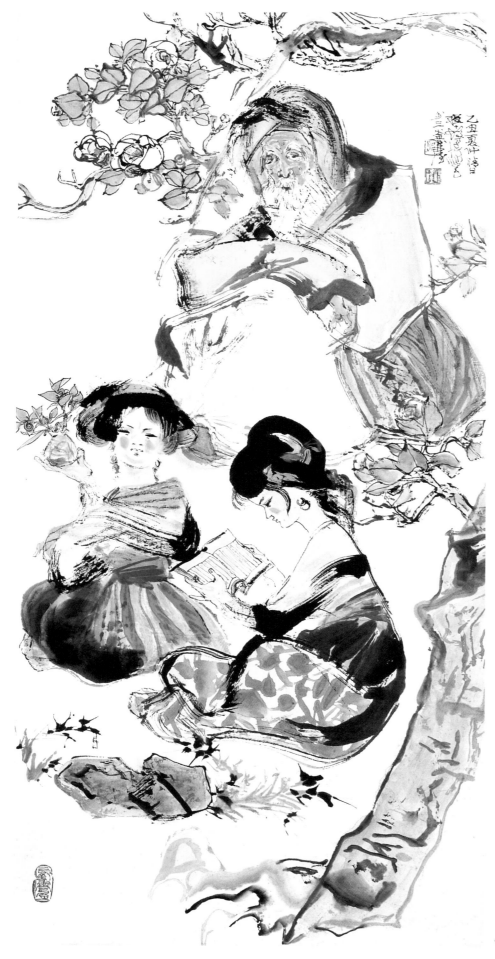

《读书图》

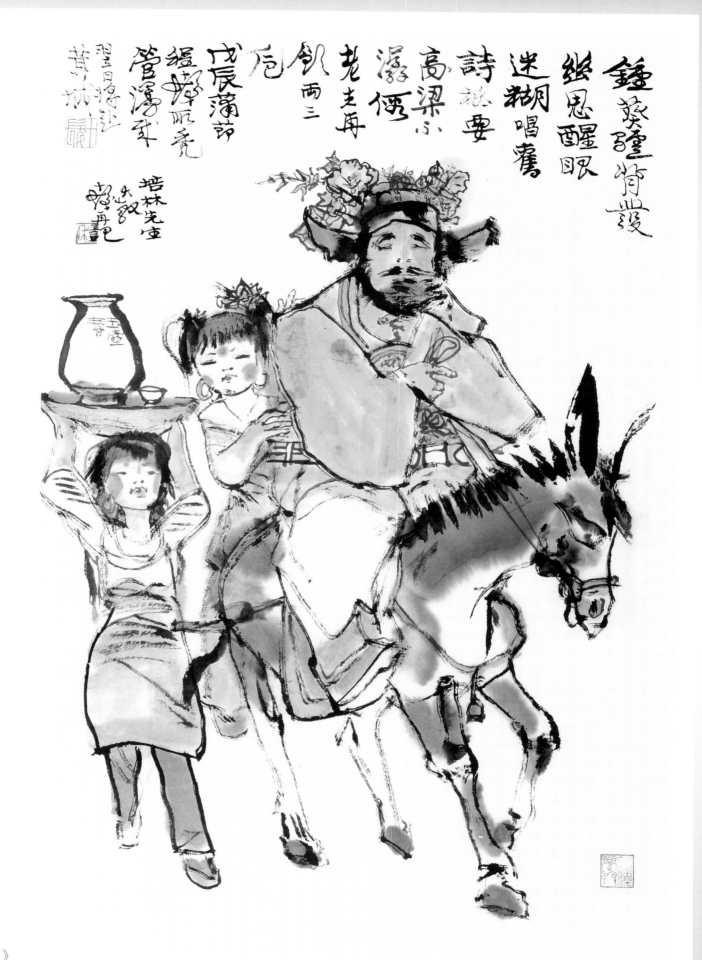

鍾葵疆皆後
纏恩醒眼
迷糊唱襄
詩秘要
高粱禾
老去再
濕偎
飢兩三
厄

戊辰蒲節
緩埠眄亮
管灣求

培林先主
曉再記

《钟进士行吟图》

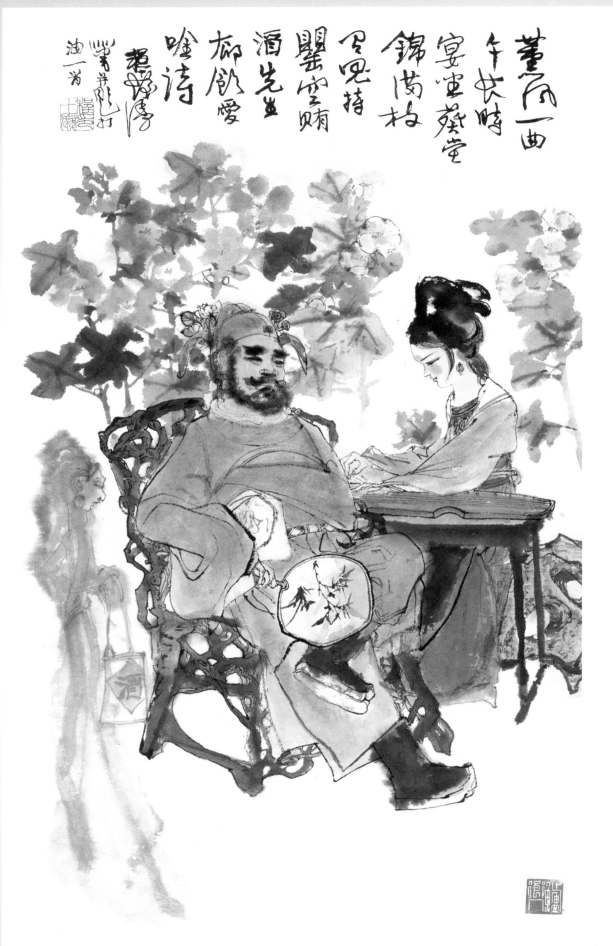

《端午钟馗》

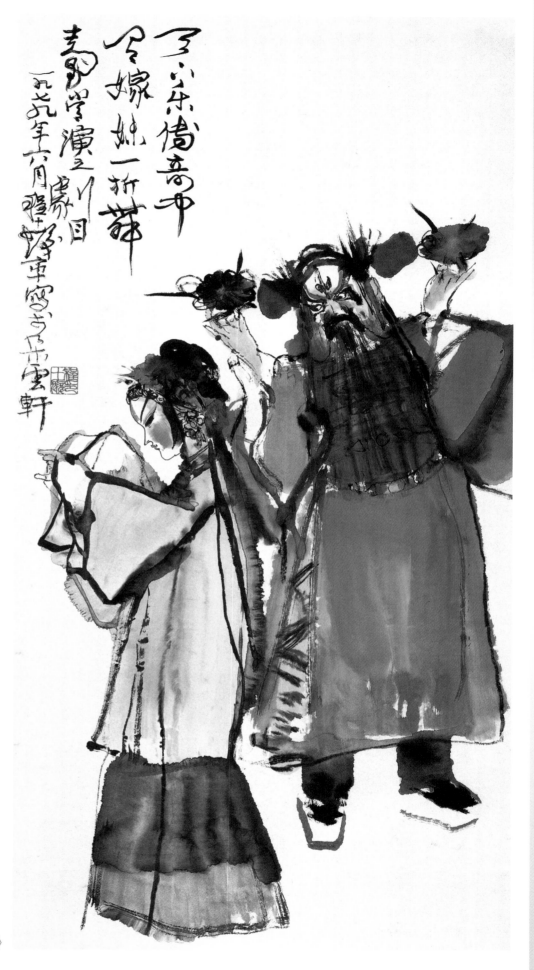

《钟馗嫁妹》

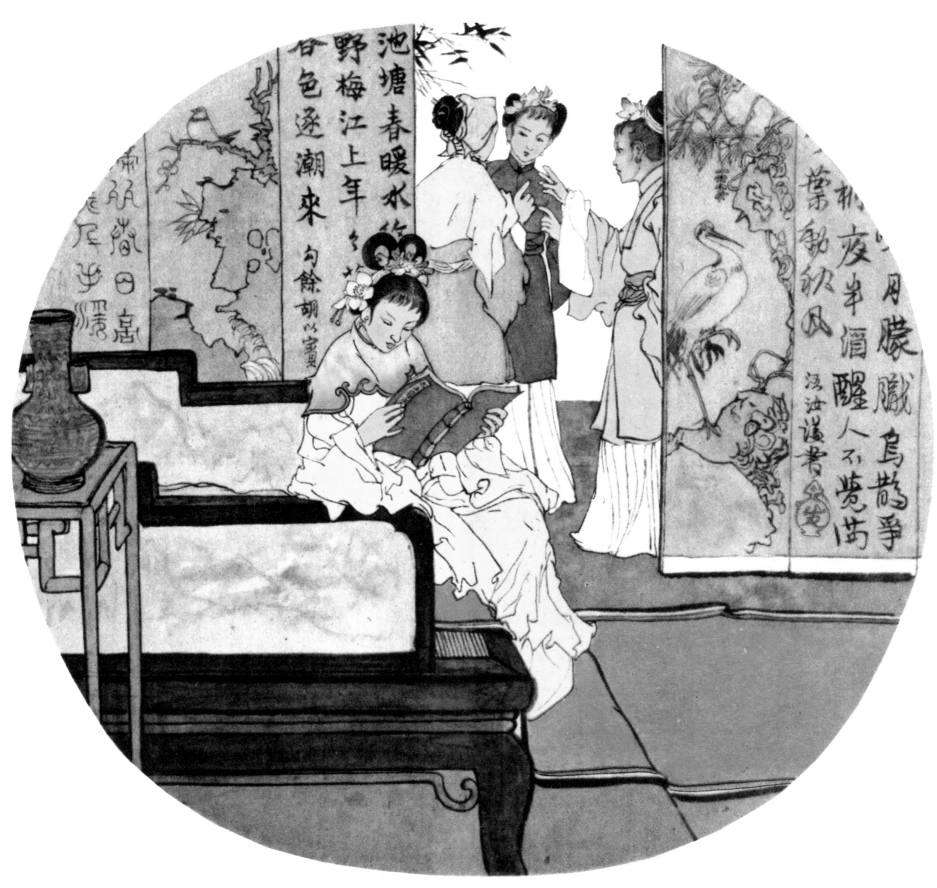

《红楼梦》屏条画·贾迎春

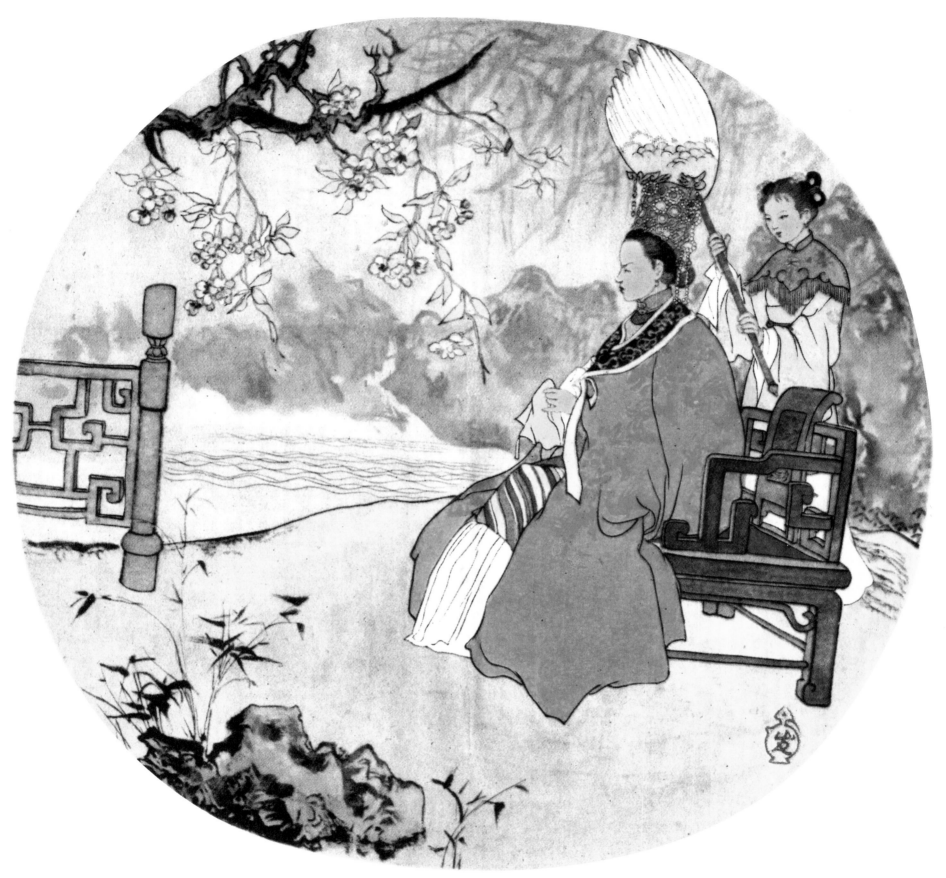

《红楼梦》屏条画·贾元春

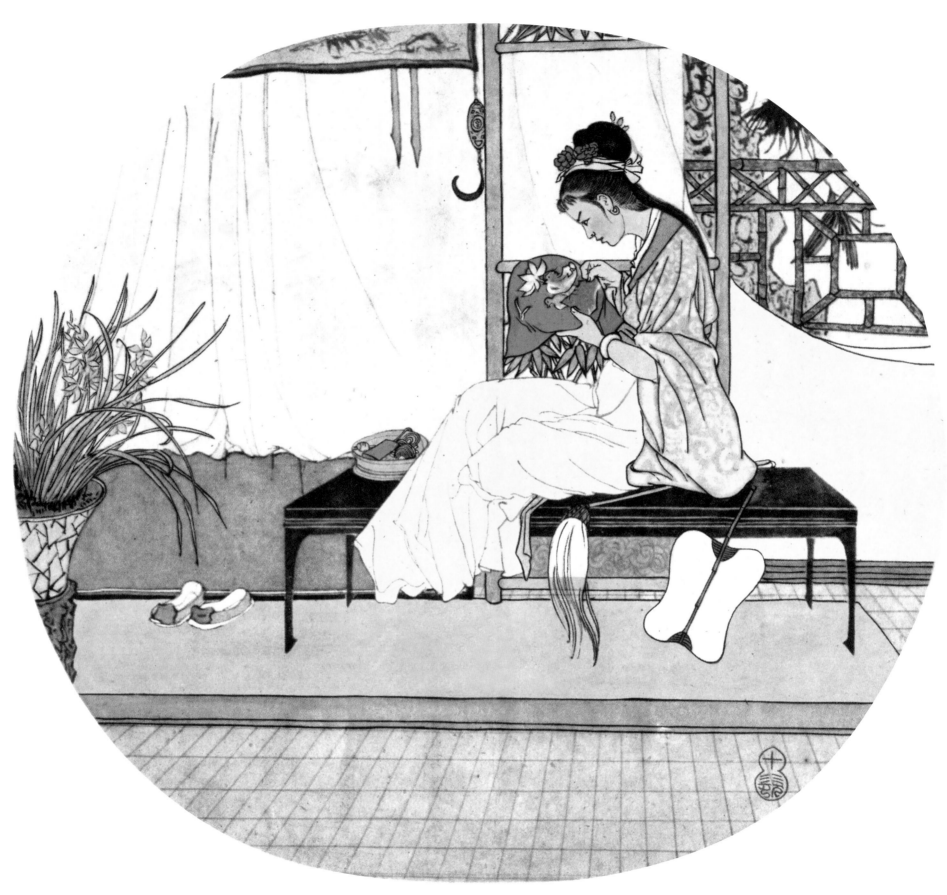

《红楼梦》屏条画·花袭人

名家
课徒稿
临本

徐悲鸿

课徒画稿（新版）

徐悲鸿◎绘

本　社◎编

上海人民美术出版社

图书在版编目（CIP）数据

徐悲鸿课徒画稿 ： 新版 / 徐悲鸿著. —— 上海 ：
上海人民美术出版社，2020.6
（名家课徒稿临本）
ISBN 978-7-5586-1664-8

Ⅰ.①徐…　Ⅱ.①徐…　Ⅲ.①国画技法　Ⅳ. ①J212

中国版本图书馆CIP数据核字（2020）第076406号

图文策划　张旻蕾

名家课徒稿临本

徐悲鸿课徒画稿(新版)

绘　　者　徐悲鸿

主　　编　邱孟瑜

策　　划　徐　亭　张旻蕾

责任编辑　潘志明　徐　亭

技术编辑　陈思聪

装帧设计　萧　萧

出版发行　上海人民美术出版社

社　　址　上海长乐路672弄33号

印　　刷　上海光扬印务有限公司

开　　本　889×1194 1/12

印　　张　7.3

版　　次　2021年1月第1版

印　　次　2021年1月第1次

书　　号　ISBN 978-7-5586-1664-8

定　　价　68.00元

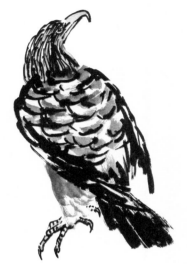
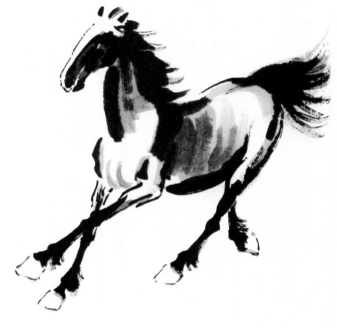
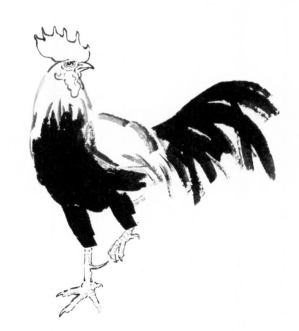

目 录

一、花果的画法

花瓣、花头

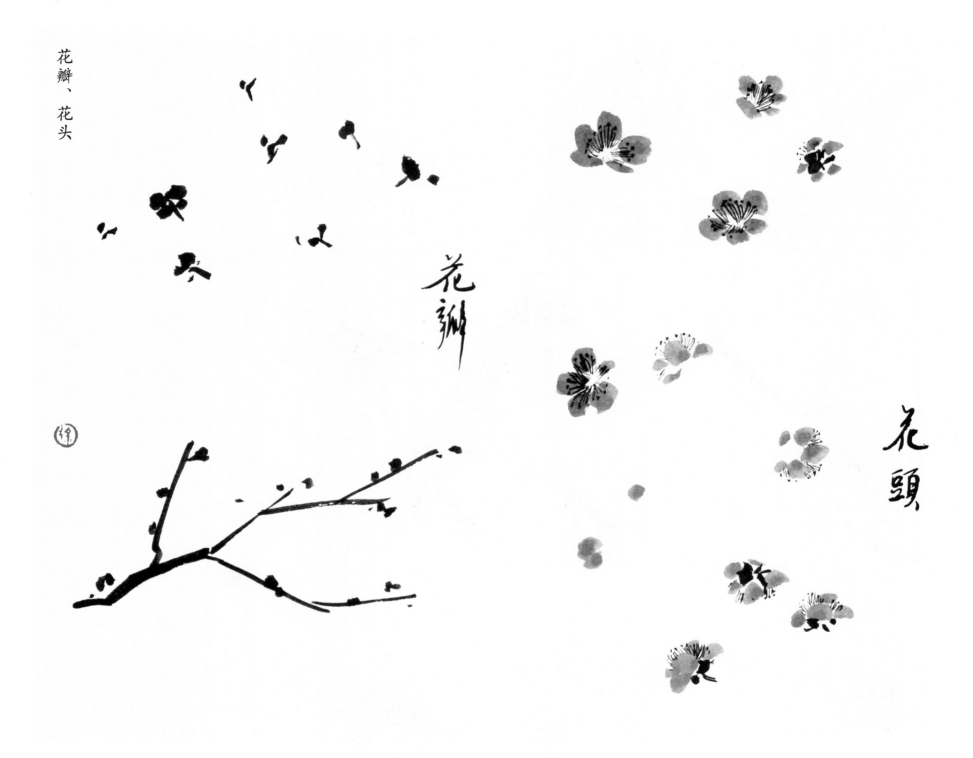

花瓣

花头

梅

梅花较细的枝干用中锋、侧锋交替使用，一笔写成。梅花的枝干苍劲，用笔用墨要干而有力，画细枝的时候可以适当地留出花的位置。

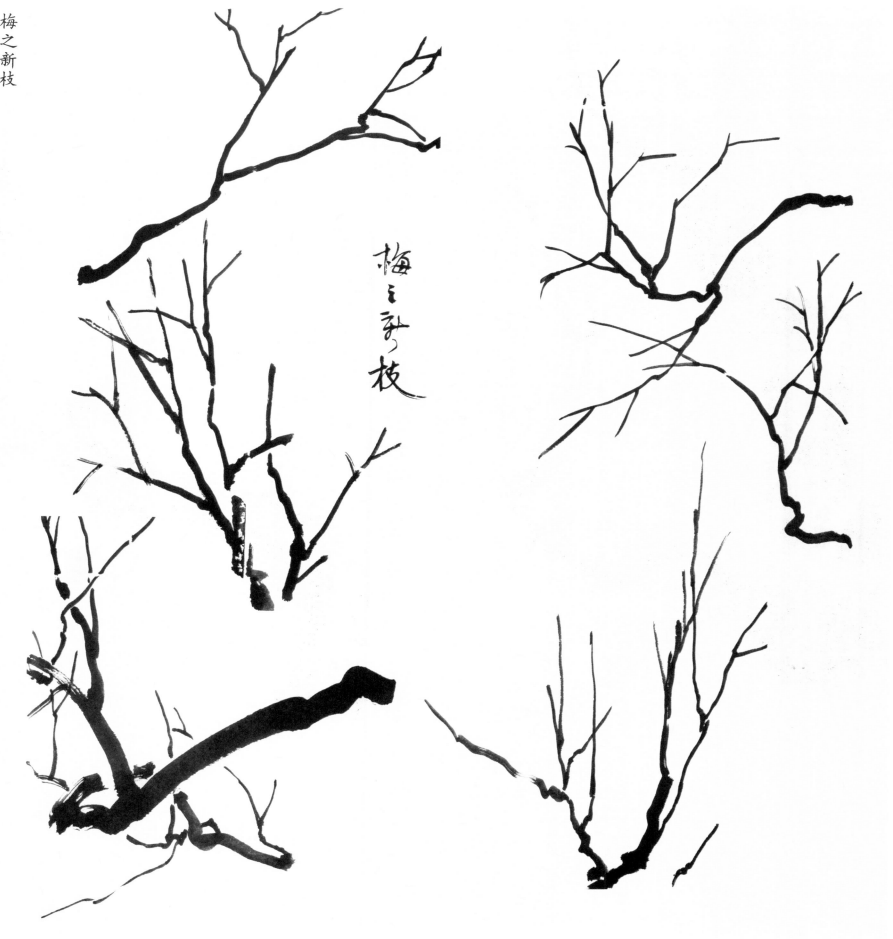

梅之新枝

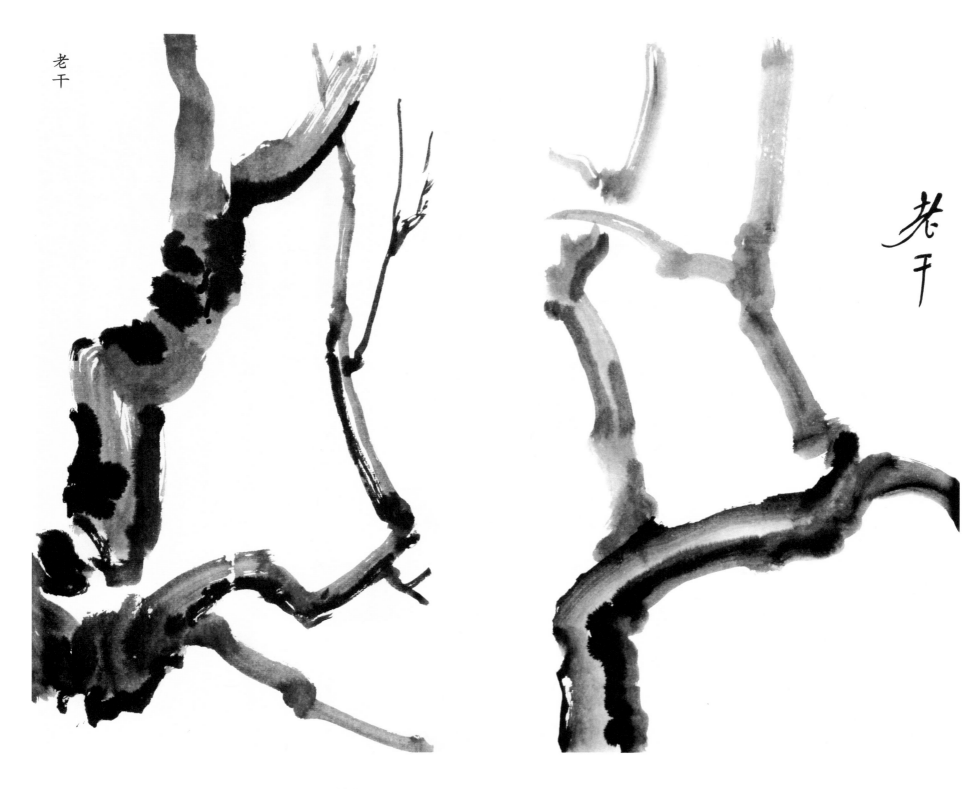

老干

老干

　　树木是山水画的主要景物之一。树木通常分为枝干、树根和树叶三个部分。树根有时可不画，但枝干和树叶是必画的，且要注意树有伸枝，不要画得缩成一团。枝干的画法通常顺着树干的两条双勾线画些鱼鳞片状，中间留出空白，注意大小高低交错排列，在主树干的一些地方画些节疤会更显生动。中远景的枝干可随意些，点皴一些纹理即可。

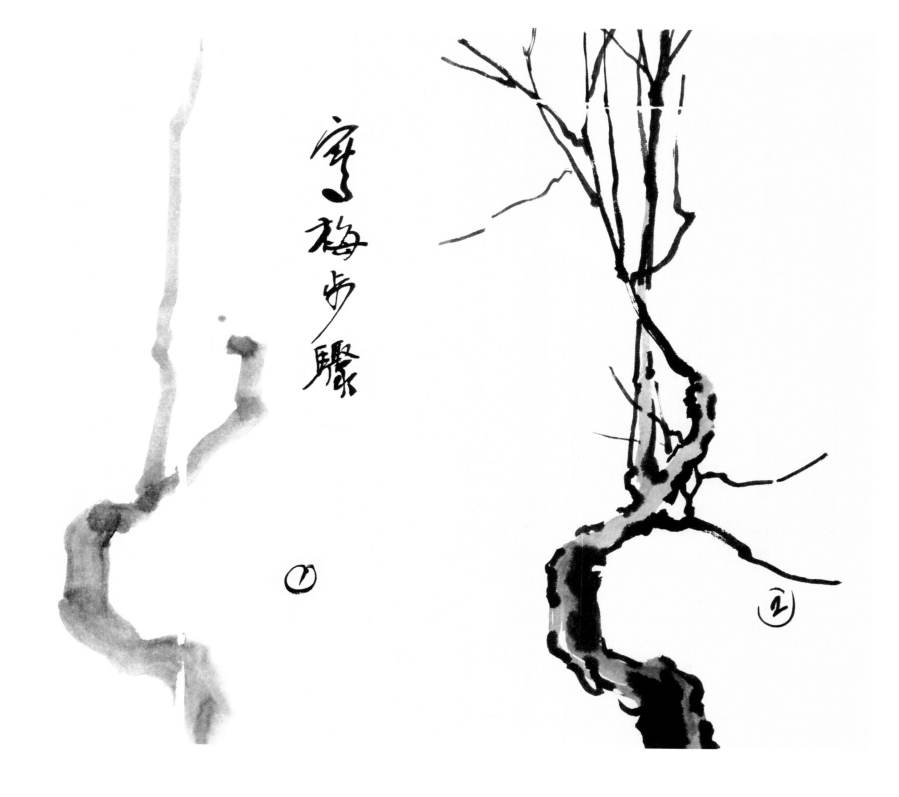

写梅步骤

① ②

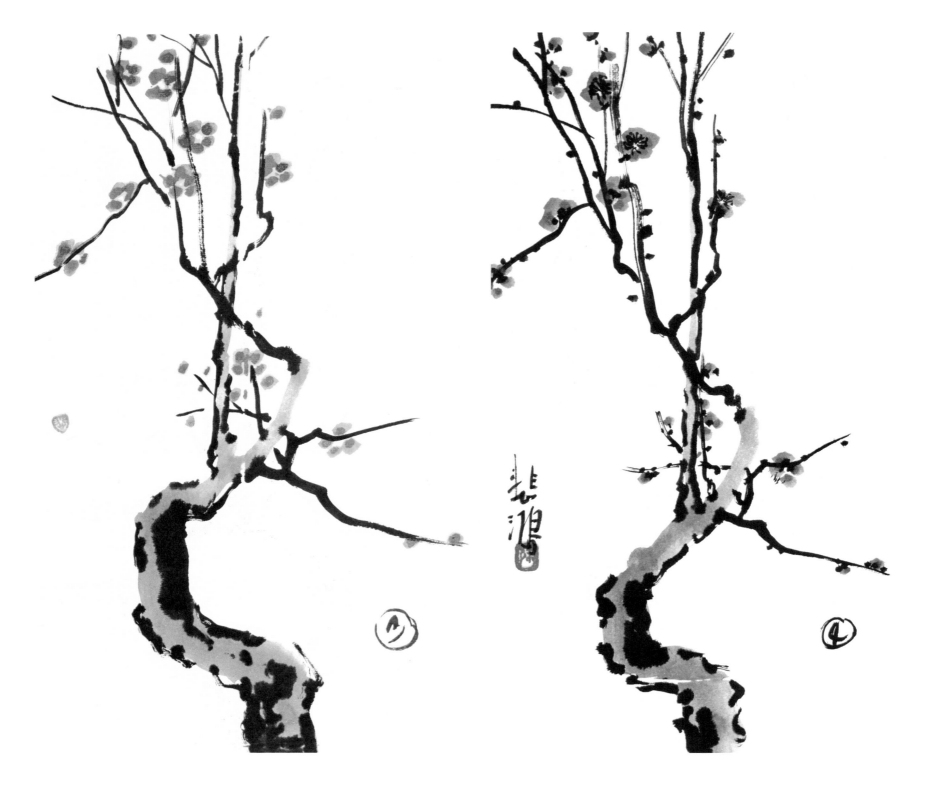

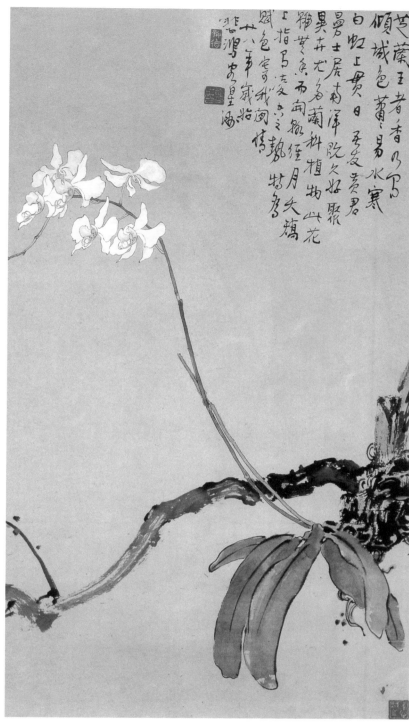

《铁锚兰》

兰花是一种传统而高雅的绘画题材。图例通过对实物夸张、强调和理想化的组织安排，让朝向各个方向的花瓣形状丰富，动态而舒展，从而在形状、颜色这两个基本造型因素上发展了传统的中国画。

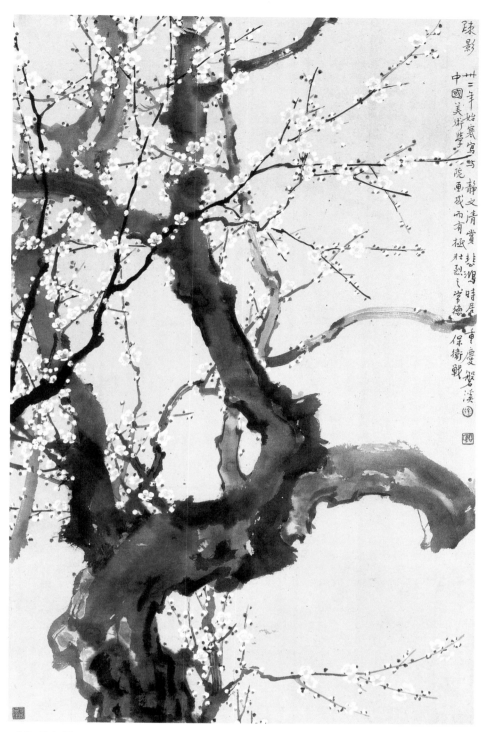

《梅花图》

徐悲鸿画梅与古人有很大不同。古人多用线条去勾勒花朵的轮廓，徐悲鸿却是在灰色的底纸上用白粉去画出梅花，画面显得更加完整清丽。画中枝干与花朵的比例关系与现实相符，花朵点缀合理，疏密有致。用浓墨绘出的参差交错的巨大树干与白色的花朵、灰色的背景构成典雅的黑白灰关系，树枝交错形成跌宕起伏的构图，散发着中国写意画特有的韵味。

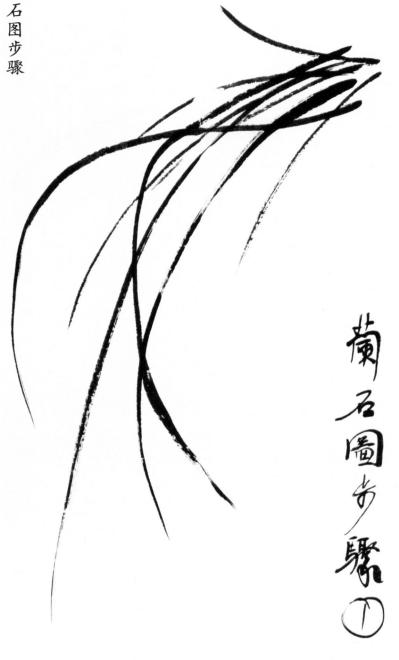

兰石图步骤①

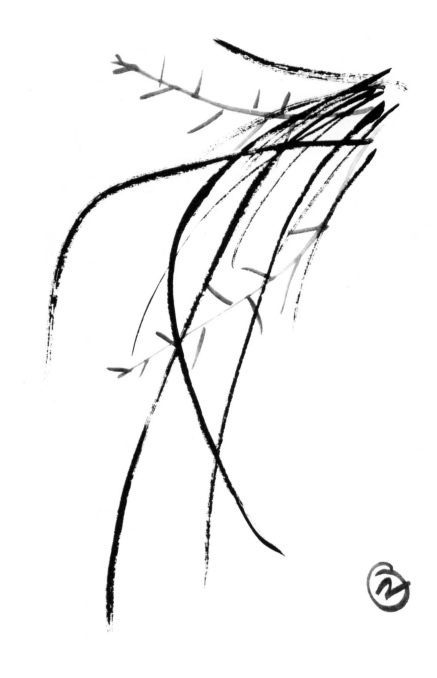

②

兰

1. 撇顺向兰叶三条，然后再画其余几条。

2. 添兰花。

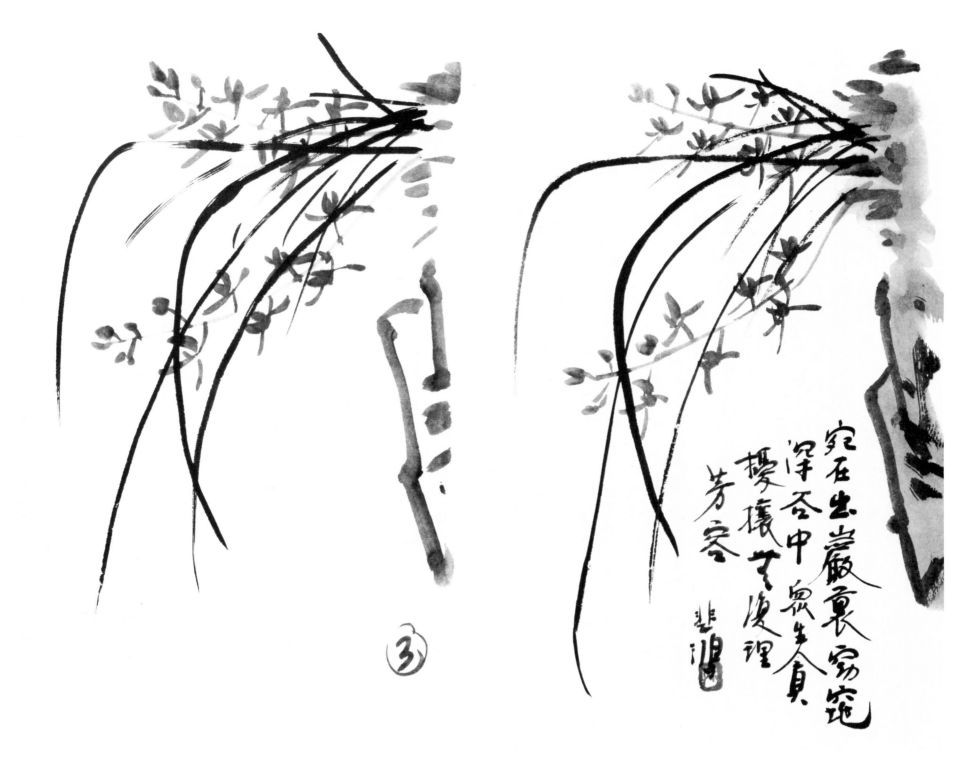

宛石出嵌裏窃窕
深谷中众生负
攪攘之後埋
芳容

悲鸿

3.先用兰竹笔蘸浓墨画悬崖山石，并将山石用淡墨皴染一下即可。

4.染色、题款，完成全画。

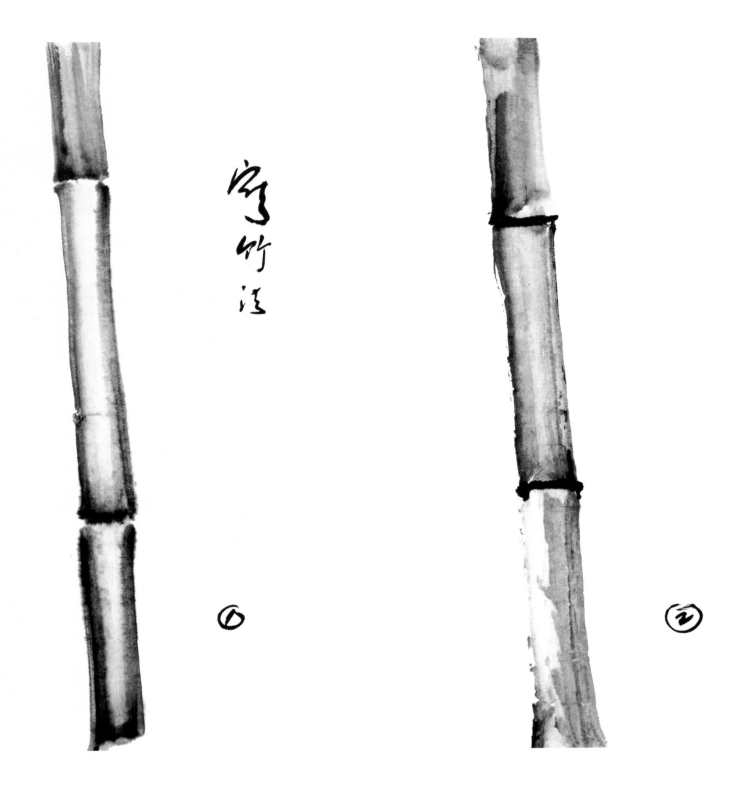

写竹法

竹

画竿要中锋用笔，要画出质感和动势，注意表现竹之精神。画时要悬肘，悬腕，行笔平直；两边圆正，一节中不能间粗间细、间渴间浓，墨色无论浓淡总要停匀，忌偏颇无力。若臃肿便不出竹之神韵；若出现蜂腰、鹤膝状，更无生气。从梢至根，或从根至梢，虽一笔笔、一节节画出，但出竿必须笔意贯穿、脉络相连。

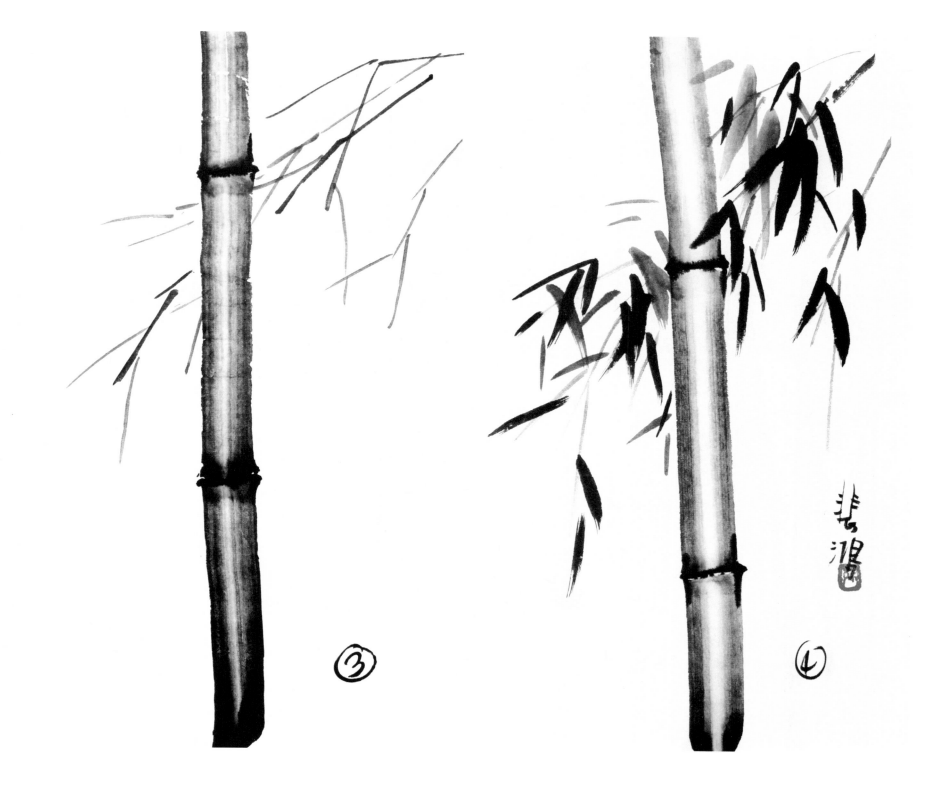

③

④

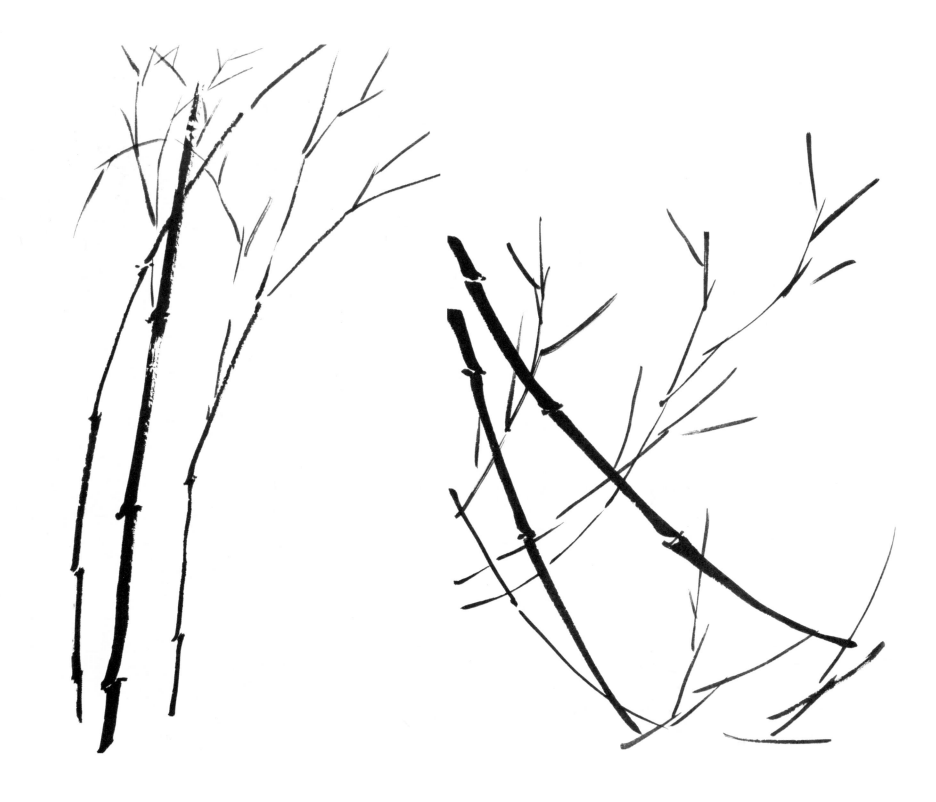

　　画枝下笔要圆劲而有韧力，忌平直疲弱。行笔太软，枝少叶沾，则缺少劲势，无竹之挺挺然，行笔迅速，则挺然之势可具。

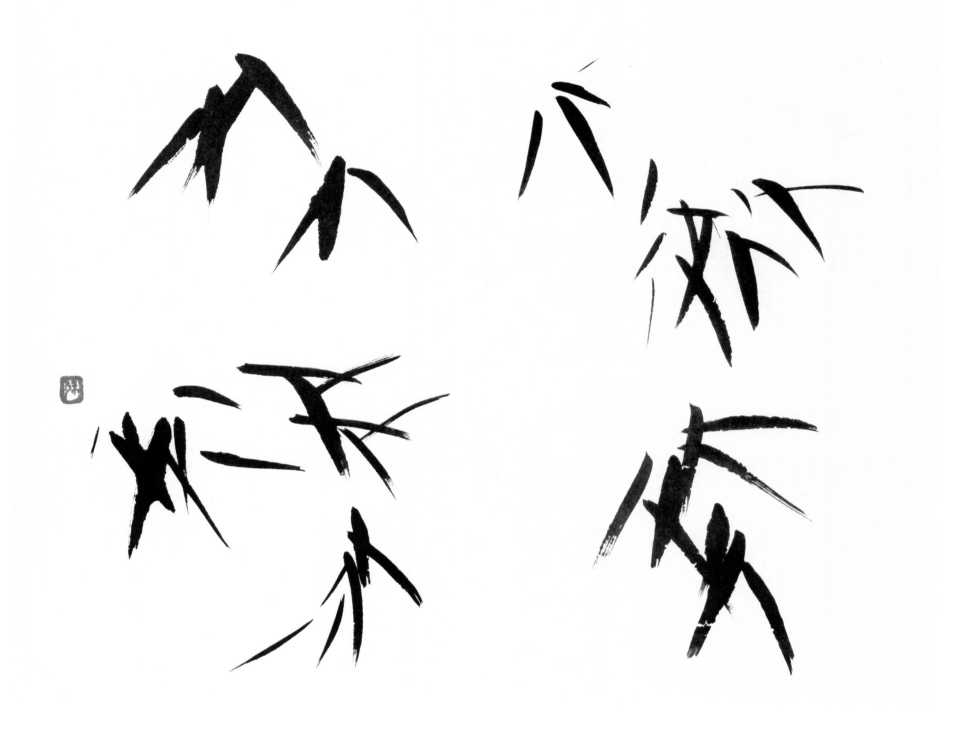

画竹叶一要注意结构，二要注意用笔。所谓个字、介字、分字、破分字等是古人总结出的规律。要把叶子分组画，不然必乱。每一组既要符合叶的生长规律，又要组织得美。

风竹、竹之苗

风竹

竹之苗

枇杷

枇杷画法步骤

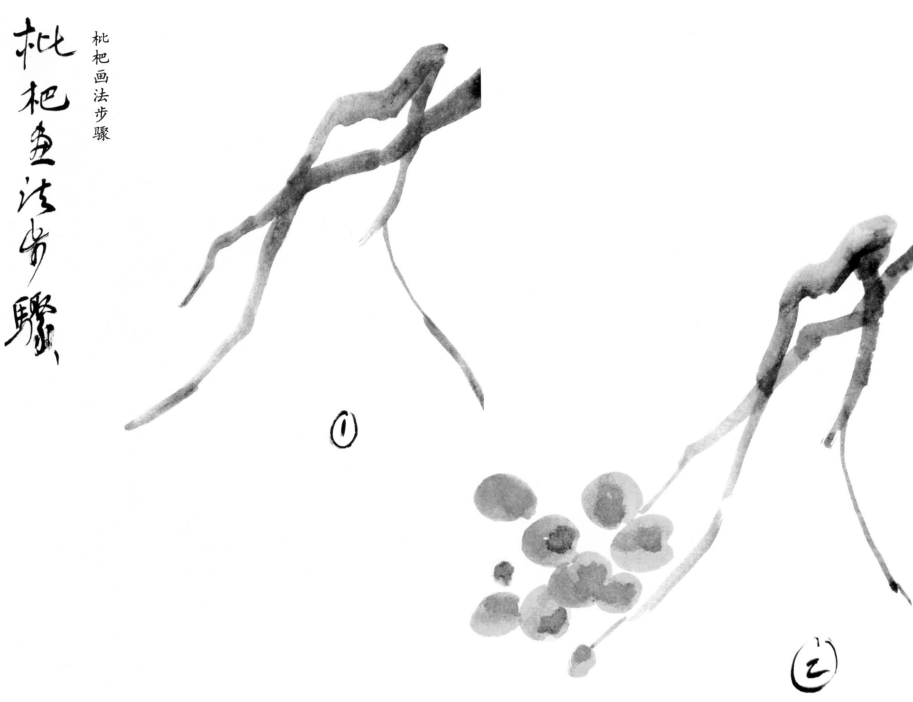

1.画成株的枇杷总是先画枝。

2.用藤黄色加赭石色画果。

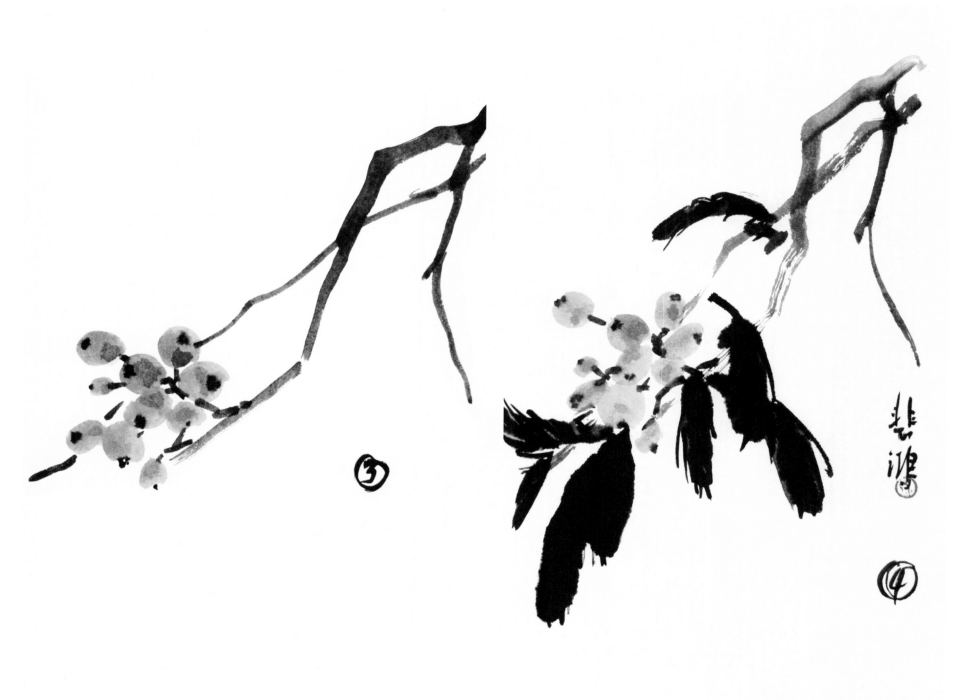

1. 干后点脐，脐类似于五角星形。

2. 再配上叶子，枇杷的叶子较长且边缘有齿。落款，完成全图。

二、走兽的画法

马头

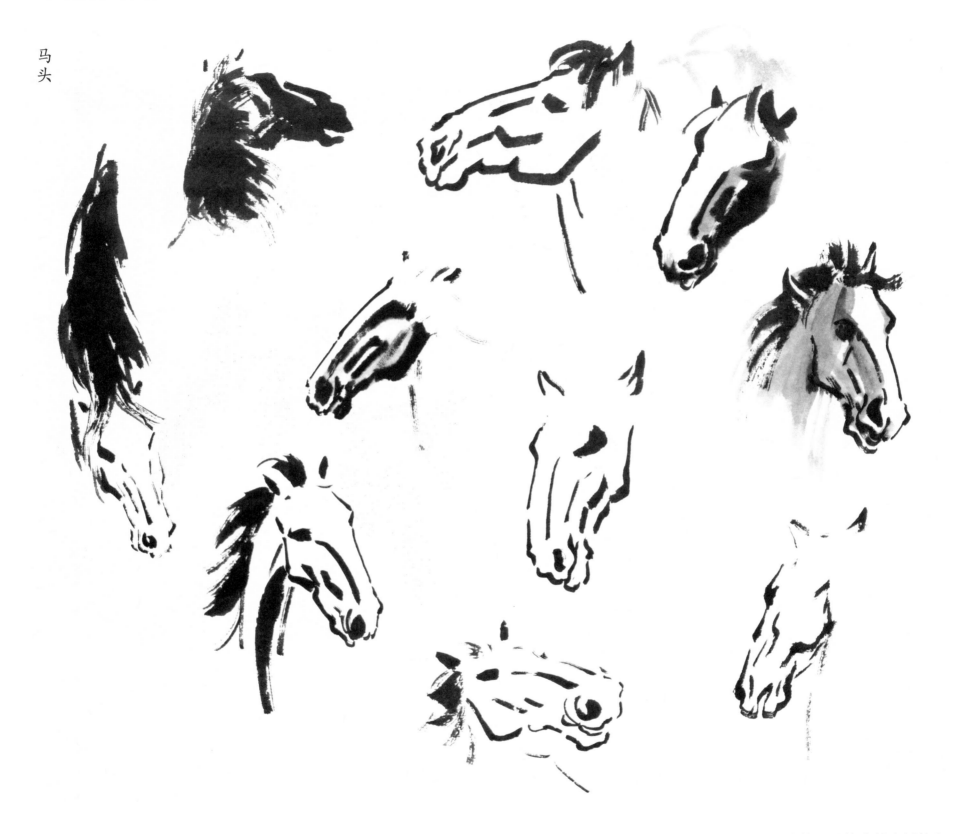

马

　　在所有的动物中间，马是身材高大而身体各部分又都配合得最匀称、最优美的。马的头部比例整齐，给人一种轻捷的神情，而这种神情又恰好与颈部的美各得其所。它的鬃毛正好衬着它的头，装饰它的颈部，给人一种强劲豪迈的感觉。

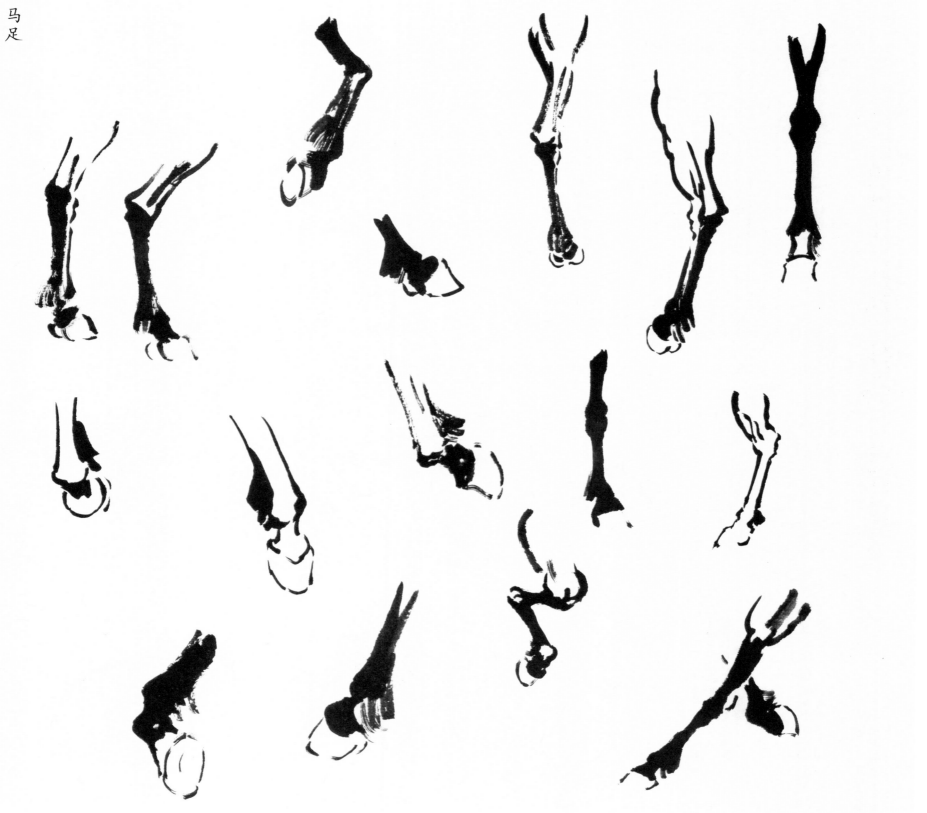

　　足爪、足蹄为最见动物画家功力的部分。例如，画蹄时仅用一线，却要表现不同方向的众多体面，因此，须作细致、深入的专门研究。对于它的形在不同透视角度时的变化要能交代清楚，用线亦要讲究。

马之动态 悲鸿

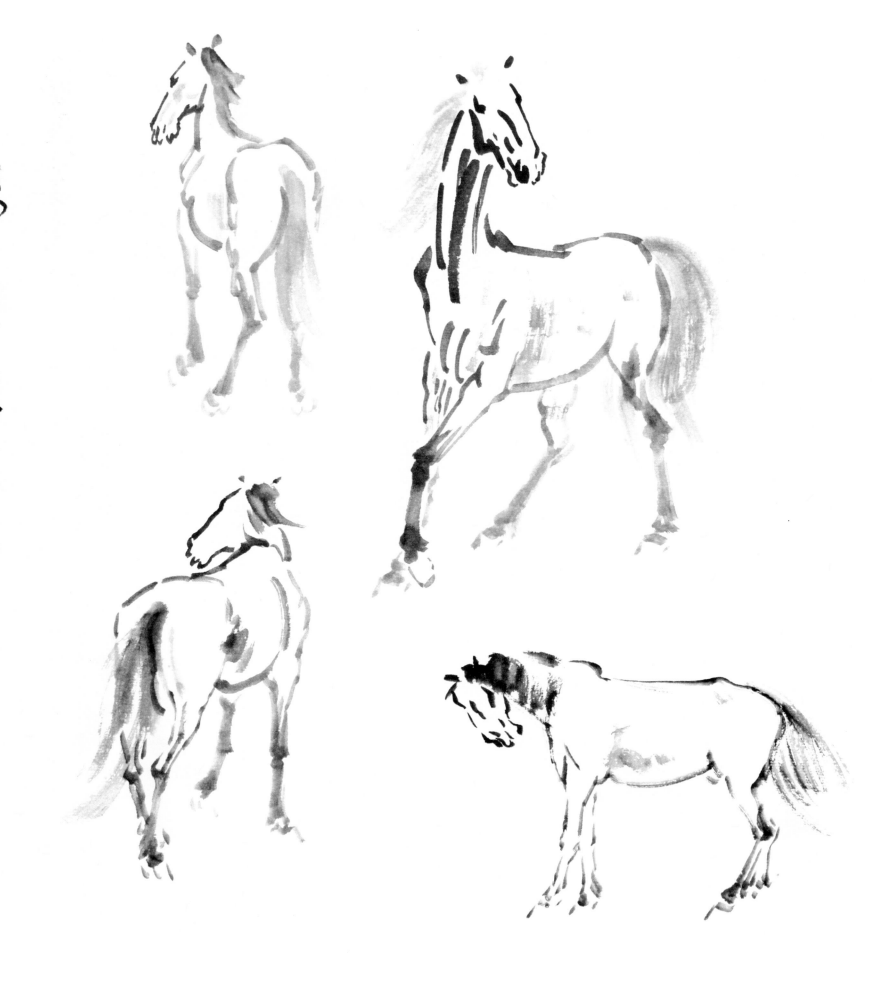

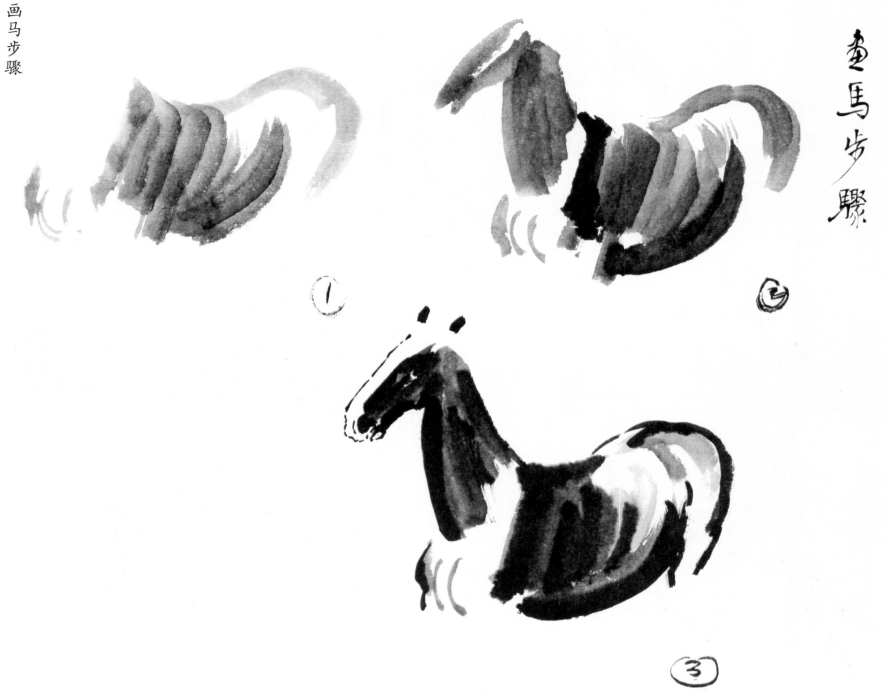

画马步骤

1.用灰墨摆出马身的基本体态，确定肩、胸、腹、臀的位置。笔尖到笔肚的墨色有浓淡之分，中、侧锋并用，潇洒灵活。

2.笔蘸浓墨，抓住明暗转折部，塑造肩和腹的体积，勾出紧张的肩部和肩、腿连接部的大块肌肉。用笔须结合重大骨骼、肌肉的走向，不可勾死。

3.用大块墨色画出鼻骨侧面和下颌骨，注意留出鼻骨正面和颧骨，不要着墨。用中锋勾出头的轮廓、鼻孔、鼻翼、上下嘴唇，用笔要劲健有力，突出结构，然后用浓墨点出耳朵的暗面。

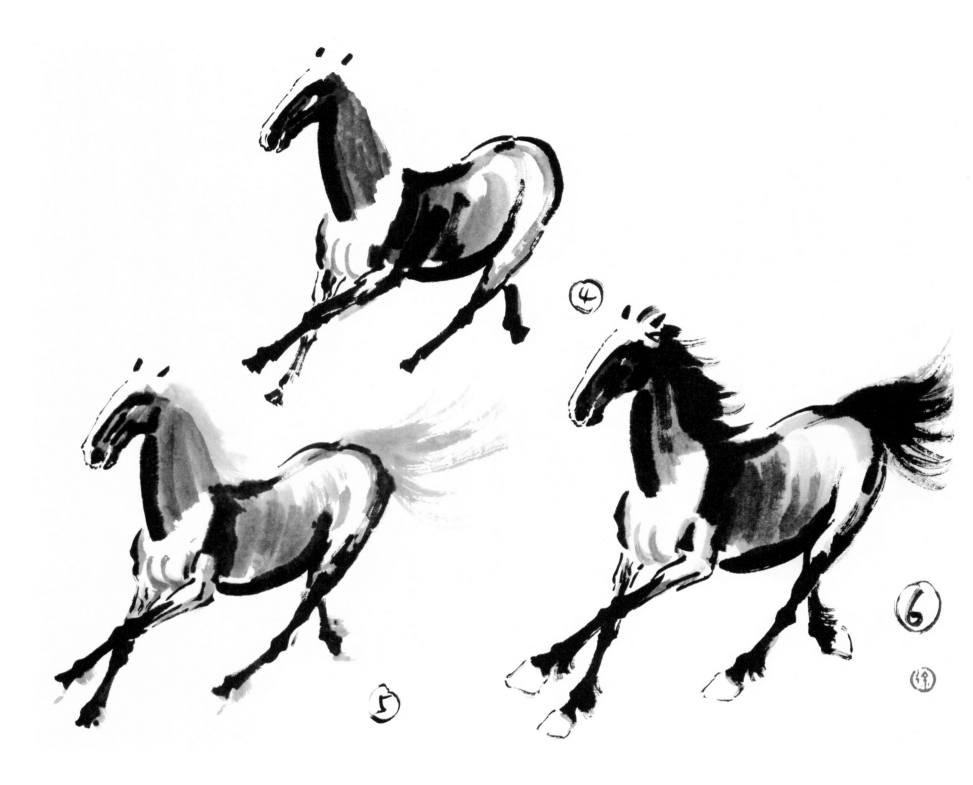

4.以侧锋两三笔画出颈部主要肌肉，以粗重有力的一笔浓墨把头和胸部连接在一起。画颈时，注意不要把墨洇到肩的正面上去。

5.以书法的用笔画四肢，趁湿时，用重墨勾勒主要骨骼、肌肉的起始与终止。注意以近浓远淡的墨色变化体现四条腿的前后空间关系。腿的关节，后腿的肌肉与骨骼、踝骨尤其要交代清楚。

6.蘸焦墨，以躺倒、散开涂绘鬃毛和尾巴，先以错落有致的几大笔取势，再以淡墨画后面的毛。每笔方向要有变化，不要均匀、对称、雷同。最后勾蹄，并点睛。

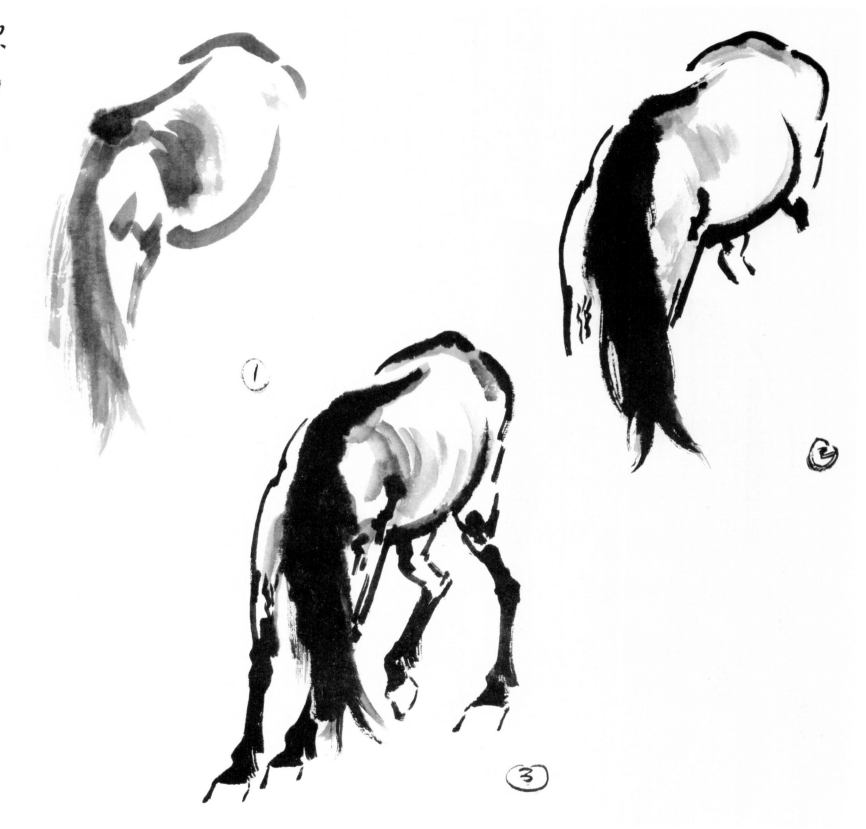

飲馬画法步驟

饮马画法步骤

1.勾勒出马的轮廓结构。

2.用重墨自上而下画马鬃。

3.画出马的四肢，注意前后左右的关系。

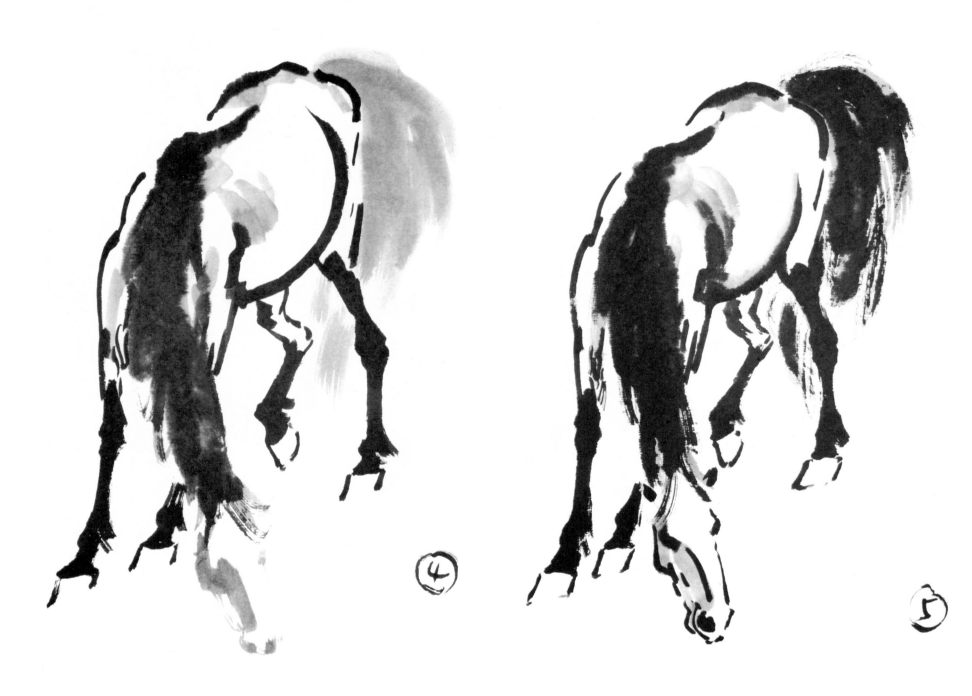

4.用淡墨染出马头和马尾。

5.用重墨点眼、耳、嘴和马尾，收拾细部，完成饮马图。

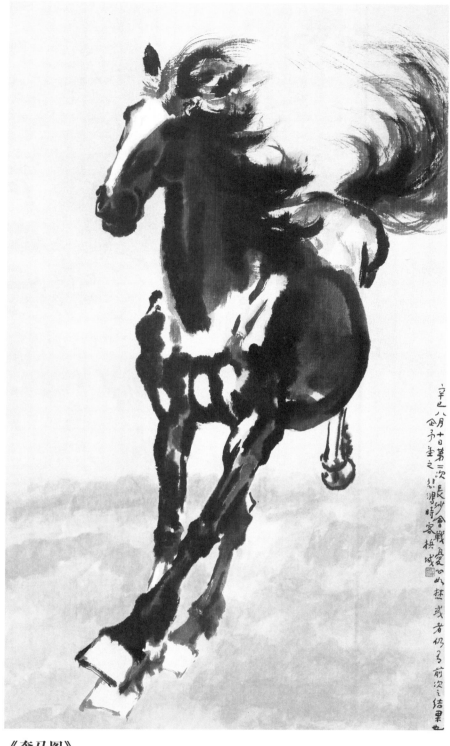

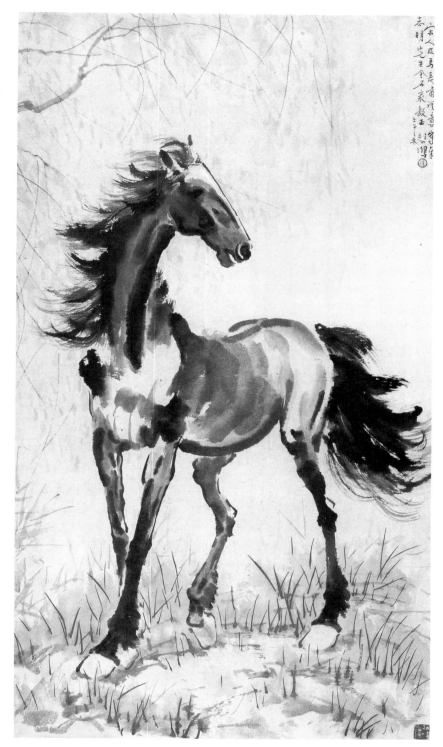

《奔马图》

《宋人匹马长啸词意》

此幅画用粗犷简练的运笔结合西方绘画中的解剖原理，又含中国传统绘画中讲究的神韵。其用酣畅淋漓的笔墨将马的骨骼、肌肉、形象、动态刻画得惟妙惟肖，造型洒脱奔放。其对筋骨的强调与夸张、重墨与浓墨的分析、鬃尾的质感与动势以及大角度短缩透视，都在加强着一往无前、雷霆万钧的画面冲击力。

此马图把没骨与勾勒结合起来，是徐悲鸿常用的画法，具有鲜明的用笔特色。这些线条既符合马的解剖，又符合马的空间造型，从线的本身形态特征来看，又是徐悲鸿在书法上锃笔法的体现。

牛头

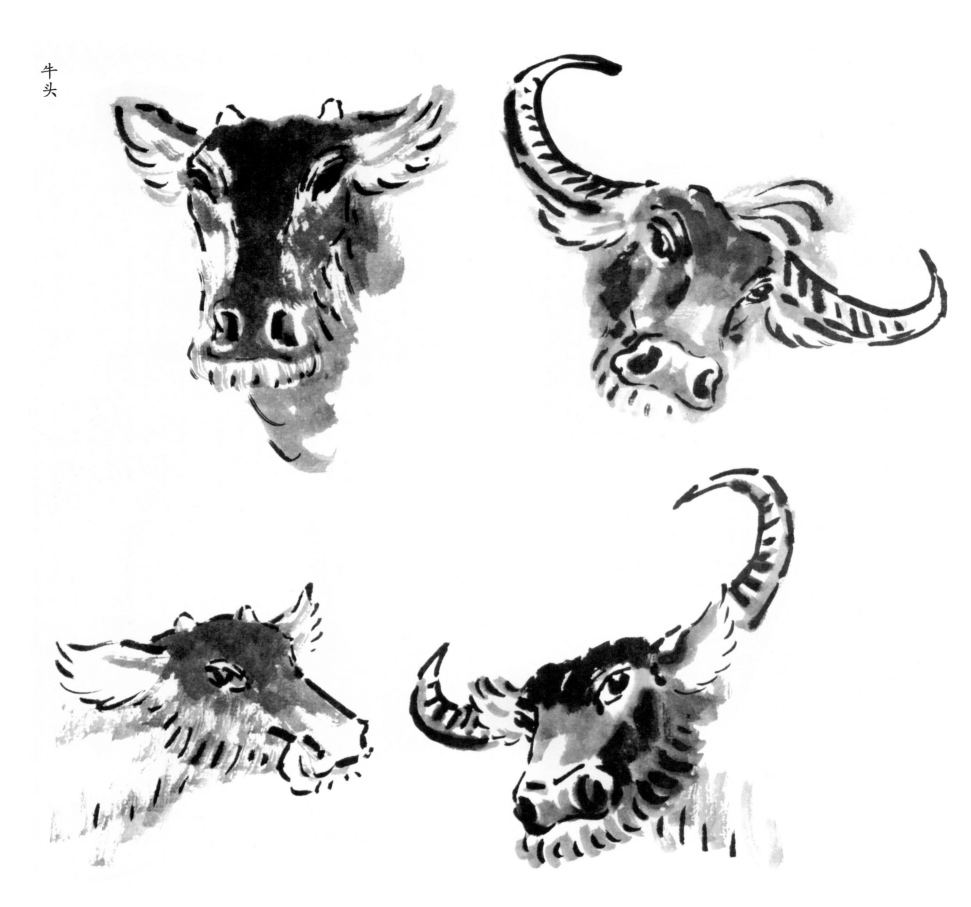

牛　　牛的共同特点是体质强壮，有适合长跑的腿；脚上有四趾，适于奔跑，头上长一对角。公牛和母牛的角有不同的特征，通常公牛角大而长，母牛角较短。

28

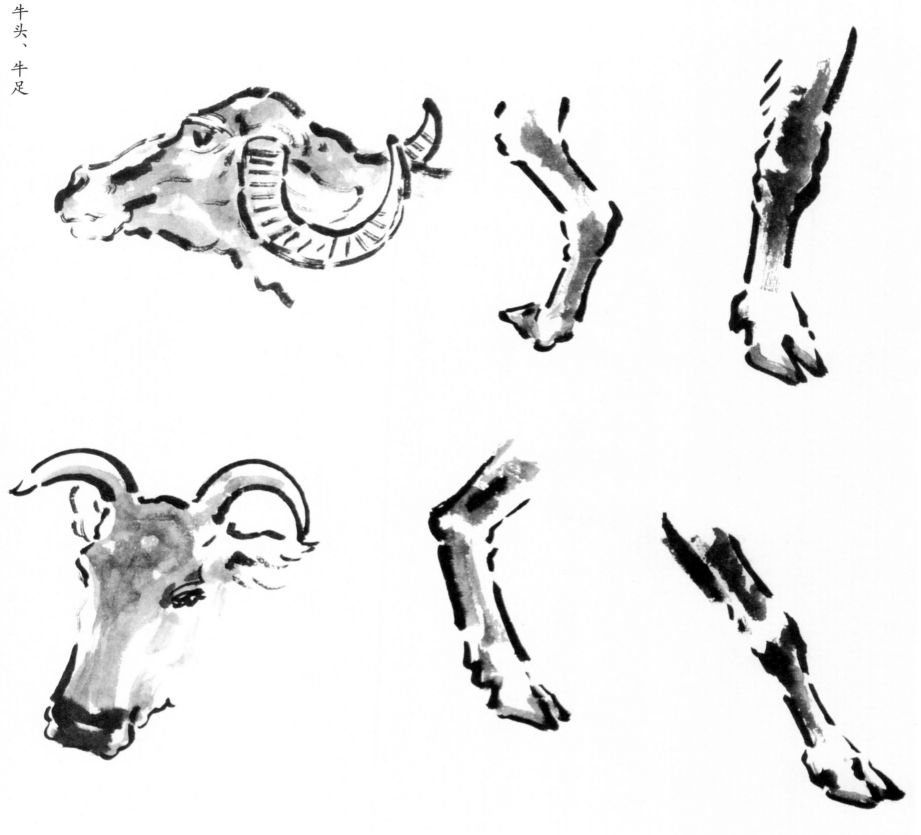

① ② ③ ④

1.用重墨从明暗转折处下笔，画出牛背部与头部嶙峋凸起的骨骼特征。

2.用浓墨线条勾出肩部、腹部、颈部。线须粗重、有力，转折要方硬，大形特点须明确。同时运用淡墨，丰富体面关系。

3.画牛的头部，中、侧锋并用。勾眼部及鼻骨、鼻孔要用中锋；画耳朵和遮盖下颌的绒毛时则用破笔；勾牛角又要运用顿笔，体现粗糙、坚实的质感。

4.加四肢和尾巴。蹄是最难画的部分之一，同时也是最能体现动物特点的部分，故应画得充分。

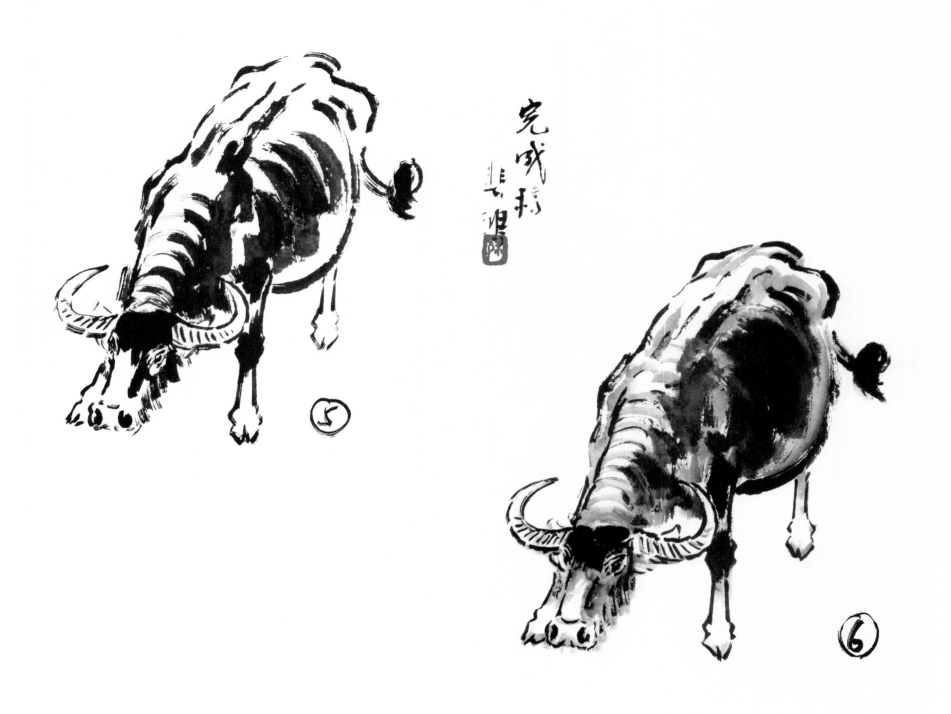

完成稿
悲鸿
[印]

5.用重墨染牛的身体、四肢、头部及尾部。

6.最后设色落款，完成全牛图。

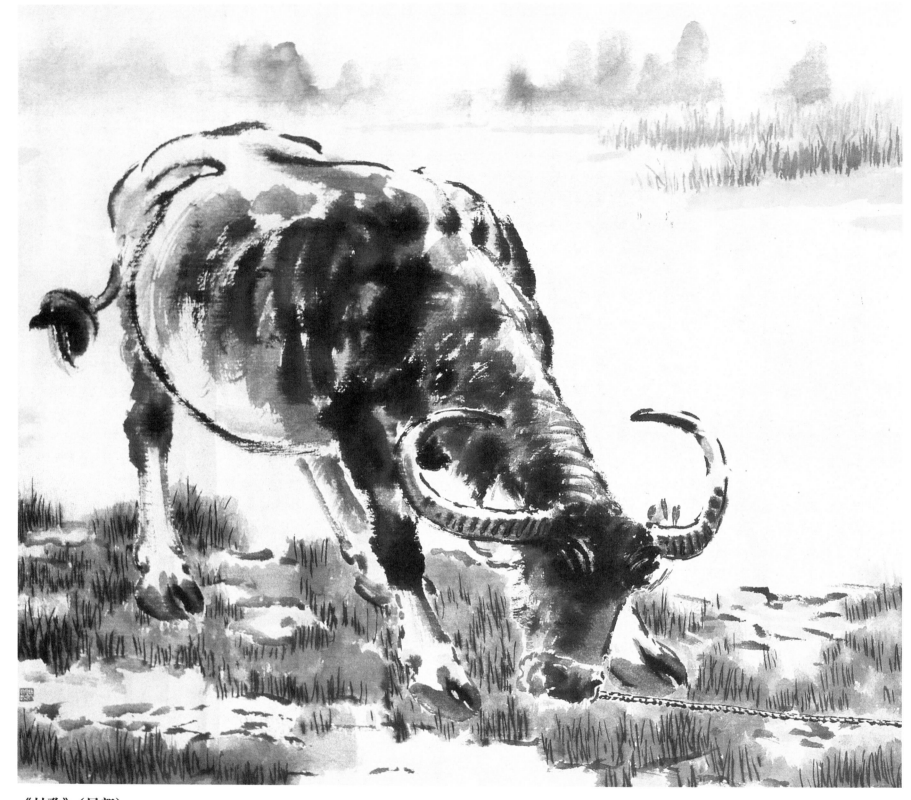

《村歌》（局部）

　　徐悲鸿运用速写笔法，表现牛的状貌、动作、神态。徐悲鸿在刻画此图时紧抓要点，无论是勾蹄写脚的苍劲笔线，还是强化意态的墨块墨面，都情景交融，笔墨淋漓。此图画面贴近生活原生态，生命和自然的灵性融为一体，充满对和平宁静生活的向往，颇具诗情画意。

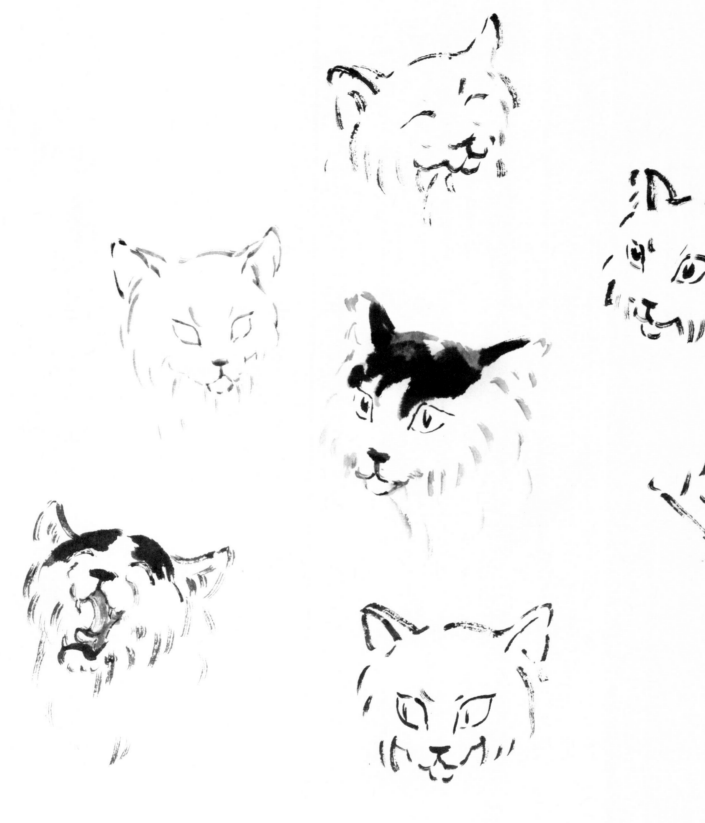
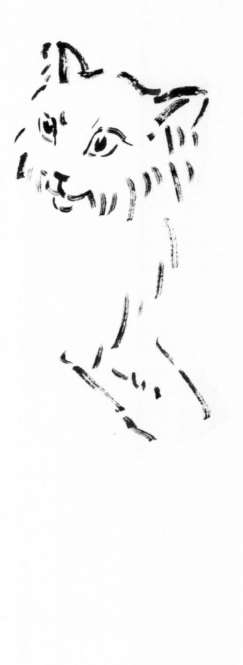

画猫步骤

画猫步骤

猫 　　画猫重点在头部，特别是眼睛，只要这两部分画好了，基本成功了一大半。画眼睛的秘诀在于外眼角高于内眼角。

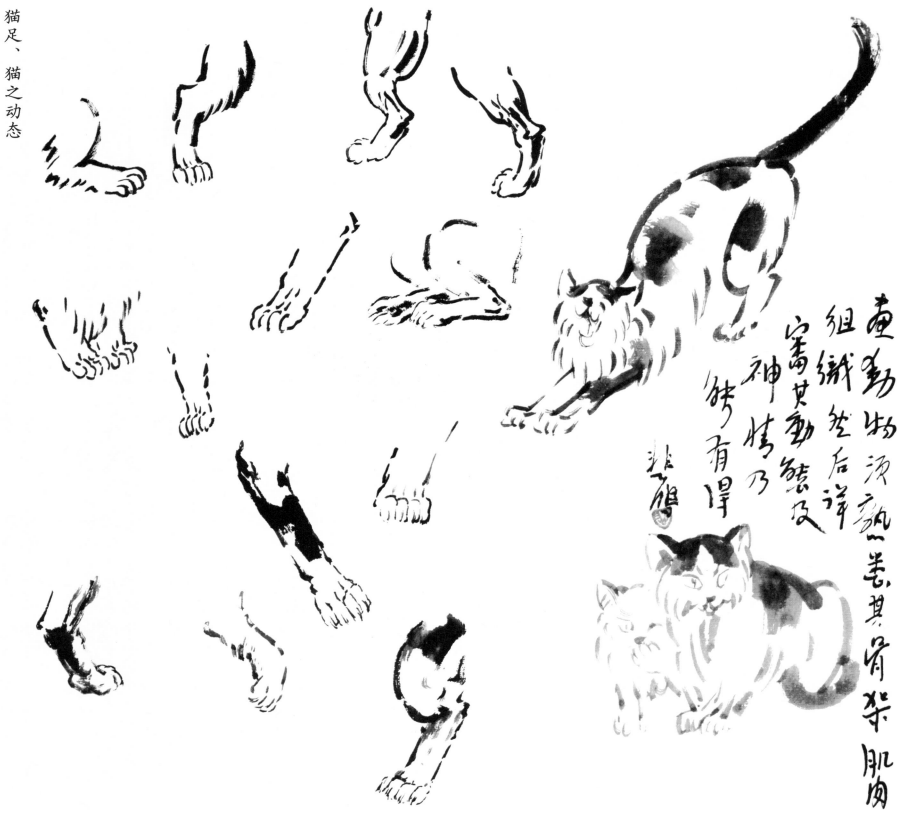

画动物须熟悉其骨架肌肉组织，然后详审其动态及神情，乃能有得。

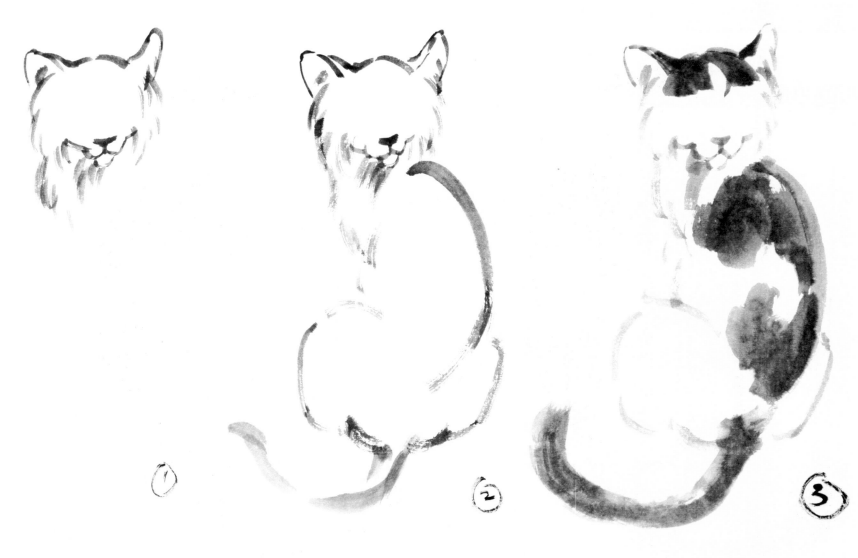

画猫法步骤（一）

1. 依次勾出双眼眼眶、鼻、嘴、颧骨、下巴。勾眼眶的墨要浓一些，在体面转折时，线要随之变化。然后，再勾出额头、耳朵和包着下颌的长毛。

2. 以淡墨勾出胸部、肩部、腹部、臀部，用笔须结合质感的表达。画毛的线要成组，连贯而不雷同。注意画毛的落笔处便是大块肌肉的起始处。

3. 用稍重一点的灰墨勾画四肢，主要依靠轮廓线的变化表达体积感和结构。事先须默记四肢的解剖，落笔时，方能心中有数。

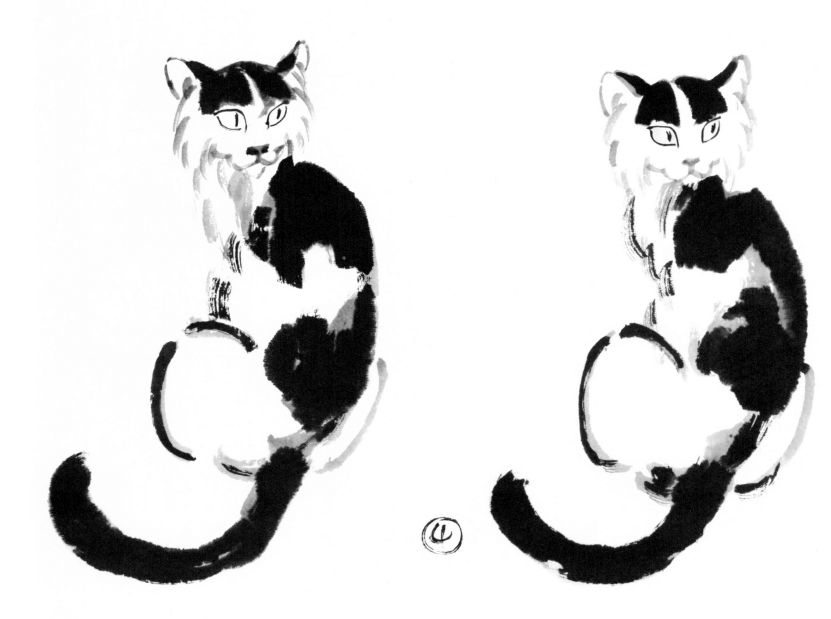

4.以浓墨点出身上的花斑，画出黑尾。

5.用焦墨点睛，完成全画。

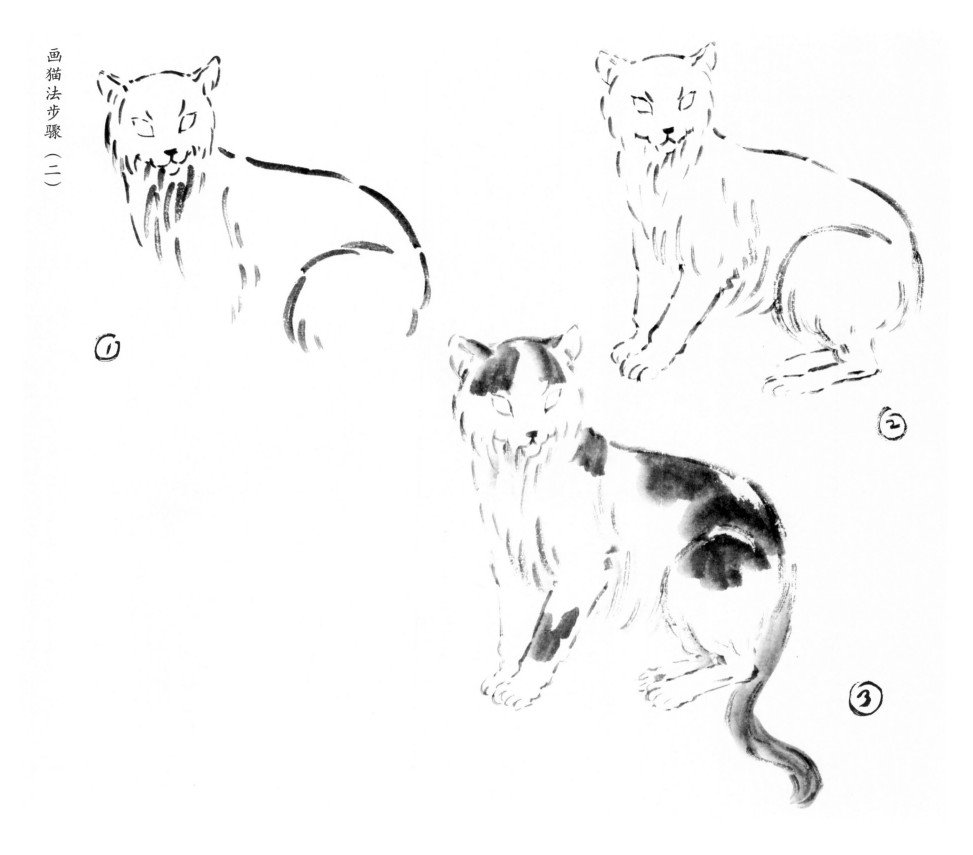

1.依次勾出眼眶、鼻、嘴、颧骨、下巴及身体基本动态。

2.以淡墨勾出胸部、肩部、腹部、臀部及四肢，用笔须结合形体与毛发的质感。

3.画毛的线要洗练，连贯且不能雷同。用稍重一点的灰墨勾画四肢。

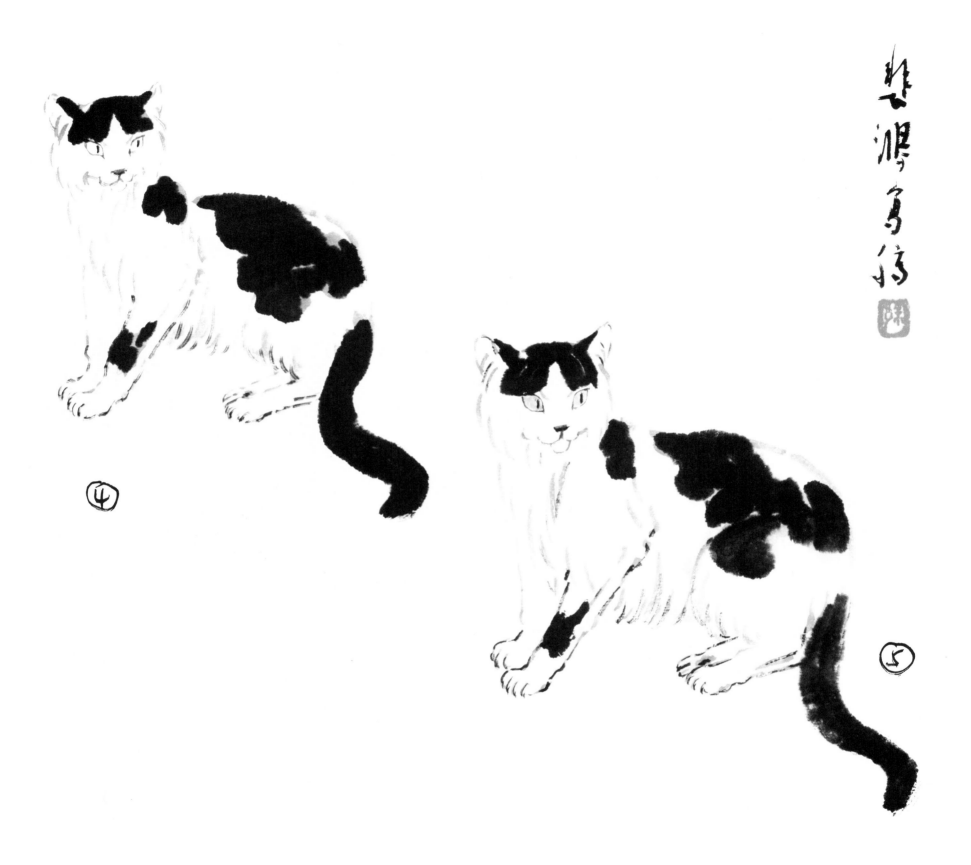

4.以浓墨画出身上的花纹及尾巴。

5.最后，用焦墨点睛，突出猫的灵动洁白。

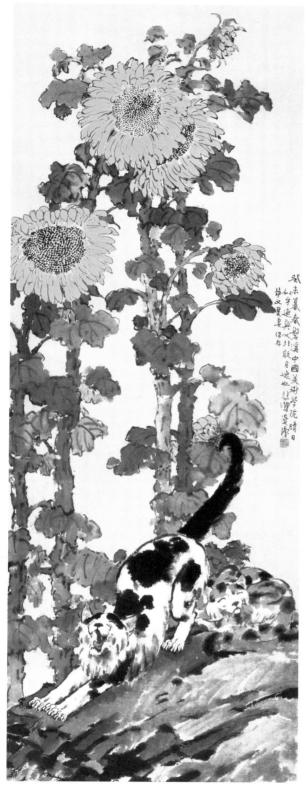

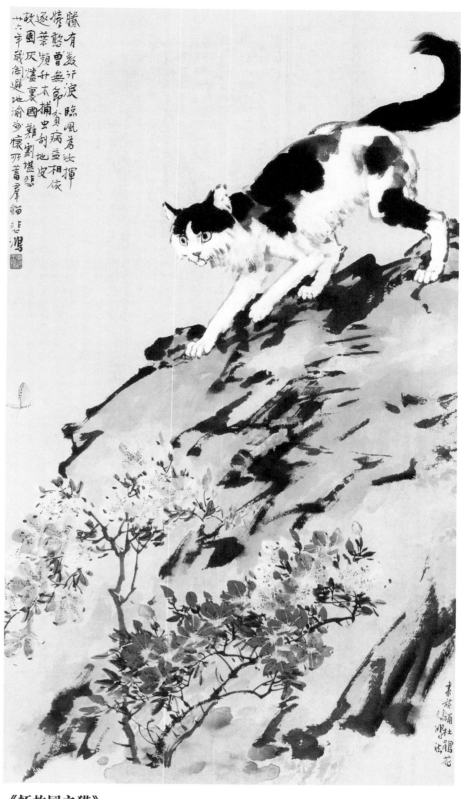

《懒猫图》

　　徐悲鸿曾长时间地观察和捕捉猫的各种动态。图中茂盛的葵花占据了大部分画面，两只猫仿佛刚刚睡醒。这信手拈来而又真切动人的生活场景，表达出浓郁的生活情趣。

《怀故园之猫》

　　其描绘一只猫站立在岩石上，神情专注，目光正视前方，若有所思，神态矫健可爱。

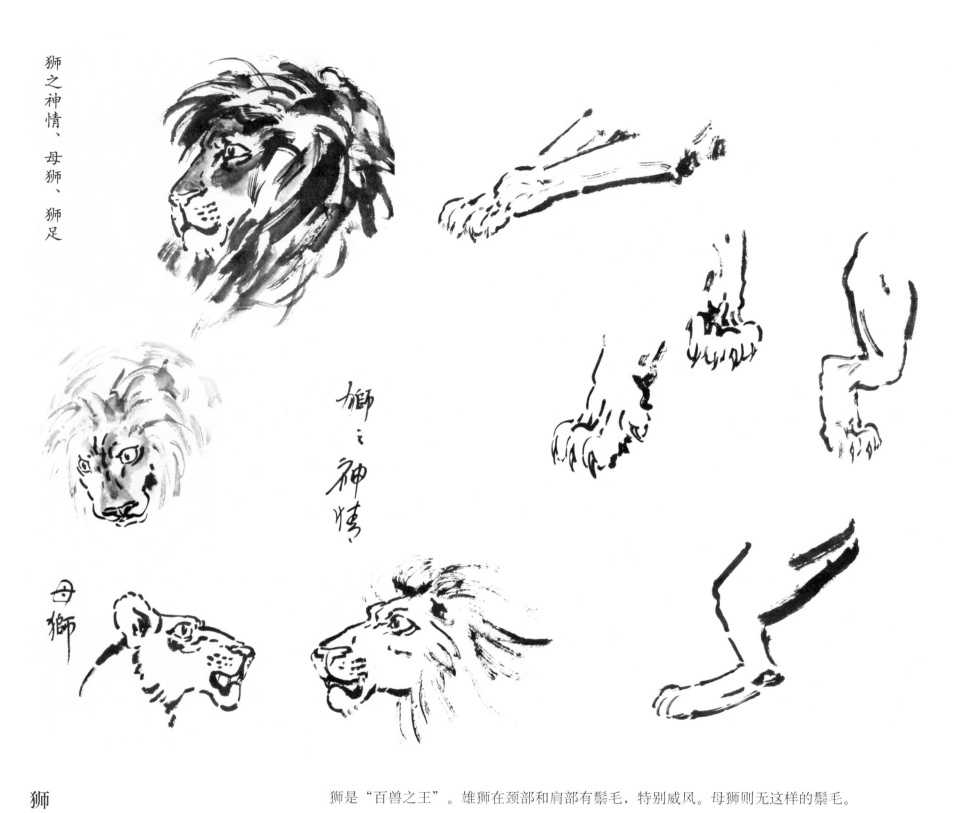

狮之神情、母狮、狮足

狮之神情

母狮

狮　　　　　　　　　　狮是"百兽之王"。雄狮在颈部和肩部有鬃毛，特别威风。母狮则无这样的鬃毛。

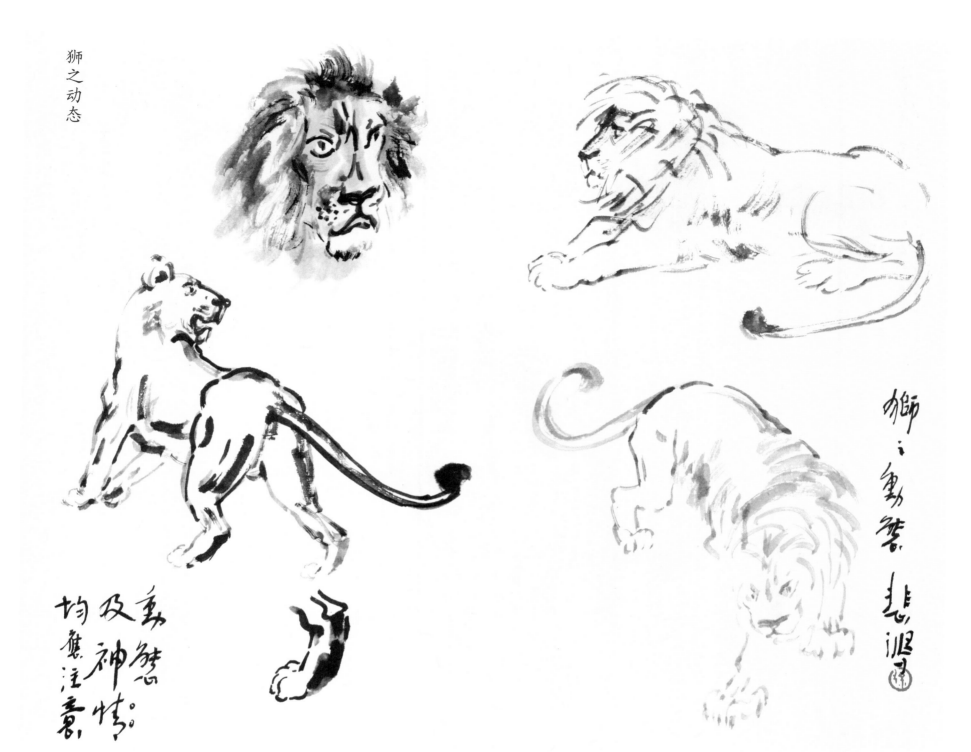

姿态及神情均须注意。

狮之动态 悲鸿

雄狮
绘步骤

画雄狮步骤

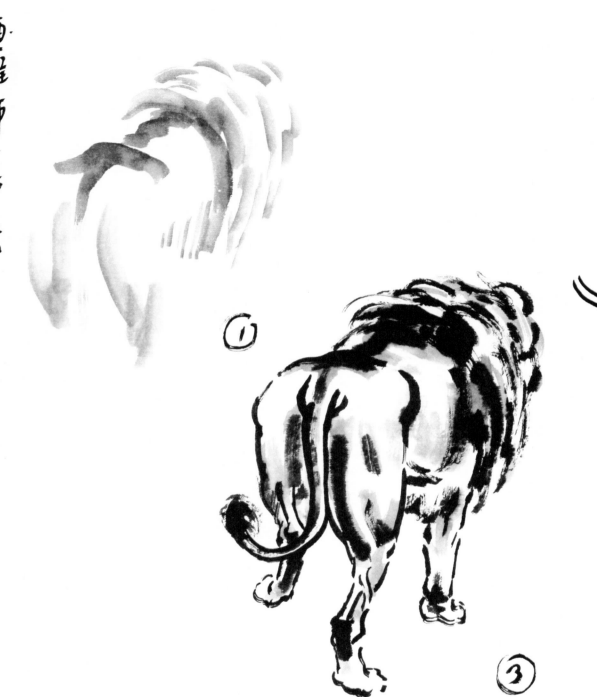

1.先用笔圈出狮子的各部分结构，特别是鬃毛的位置。

2.用干笔和淡墨勾出五官及脸四周围的鬃毛。

3.再用大笔重墨画其余的鬃毛，并用干笔淡墨勾出身体其他部分。

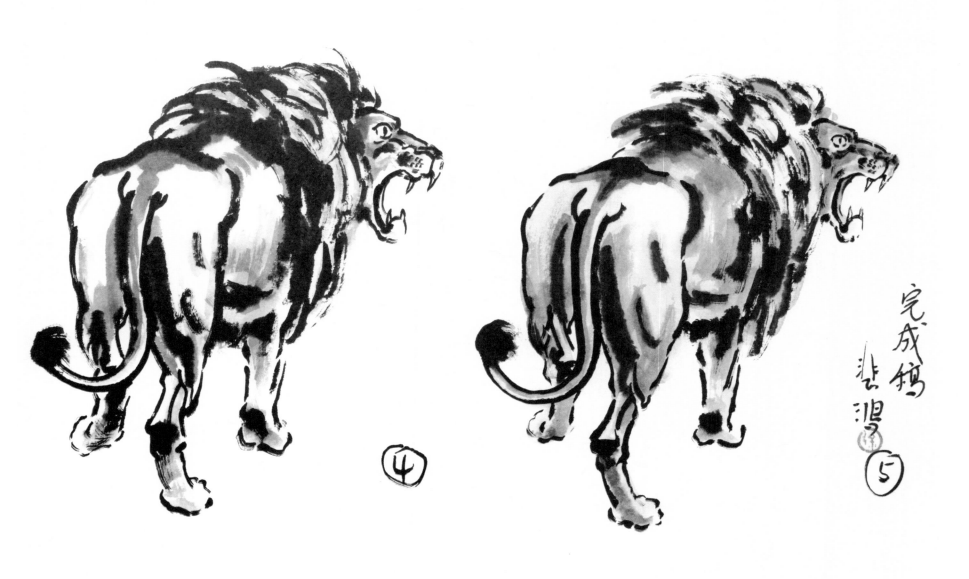

4.雄狮除鬃毛外，全身各处还生有短毛，可在有色无毛处干擦些淡墨。

5.最后用赭色染脸和身体，用藤黄色加赭色染鬃毛。狮子基本画成，再加配景即可。

负伤之狮
廿七年岁掮国难孔亟
时与磨若先生同客重庆
相顾不惮宁此耶拘忧怀
悲鸿

《负伤之狮》

此画中的雄狮回首翘望，整幅作品饱含无限深意。刻画雄狮应多用湿笔，少干笔。

三、禽鸟的画法

鸡头、
鸡爪

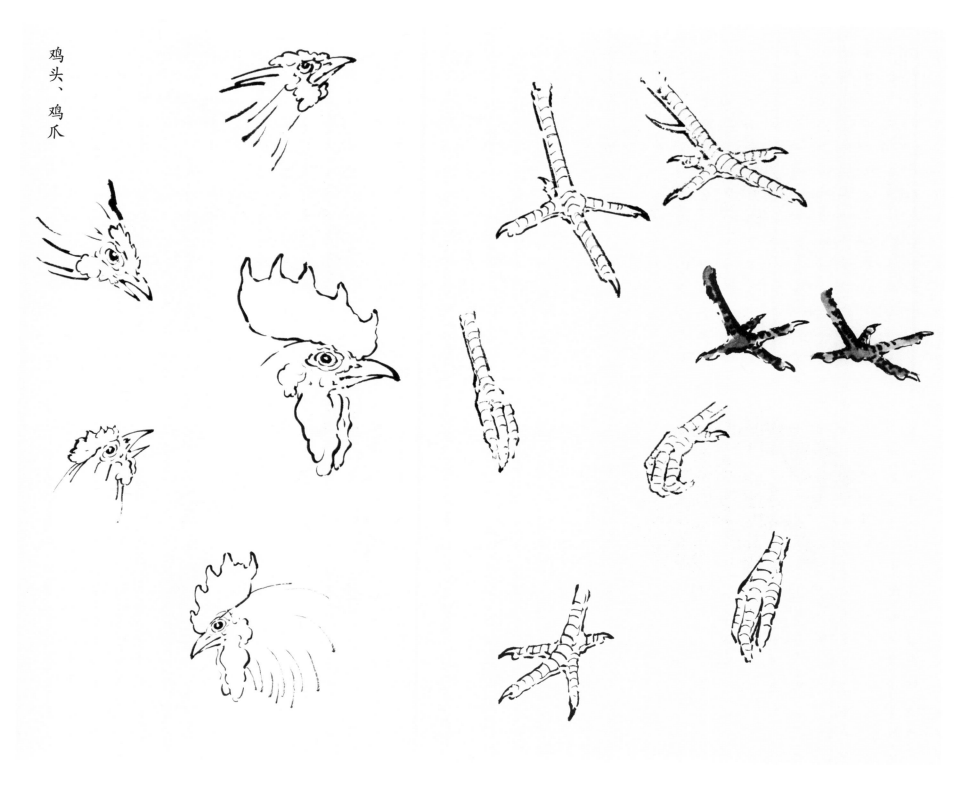

鸡

公鸡又称雄鸡。所谓"鸡备五德"，"头戴冠者，文也；足搏距者，武也；敌在前敢斗者，勇也；见食相呼者，仁也；守夜不失时者，信也"，都指雄鸡而言，故画雄鸡多取其挺胸昂首之态。

鸡
尾

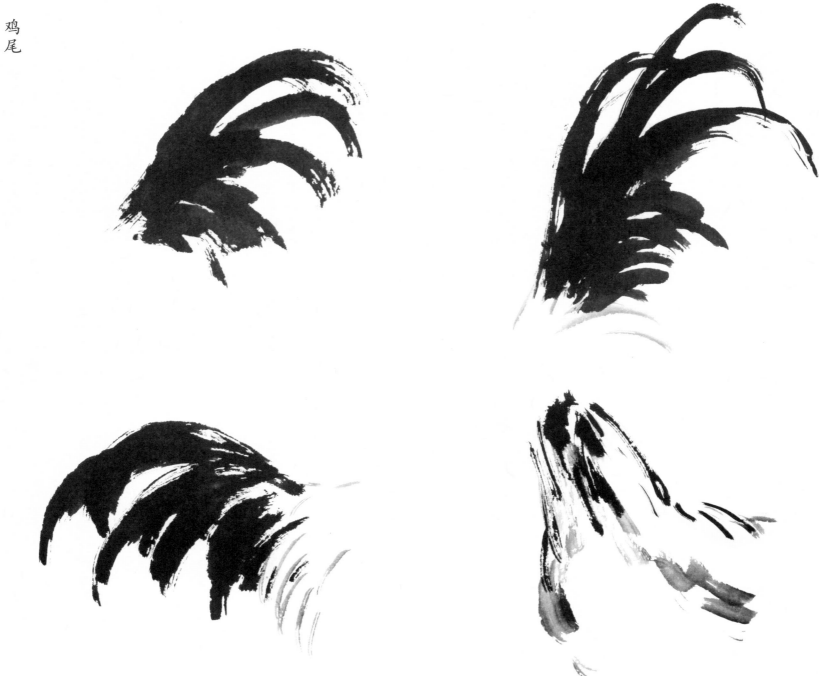

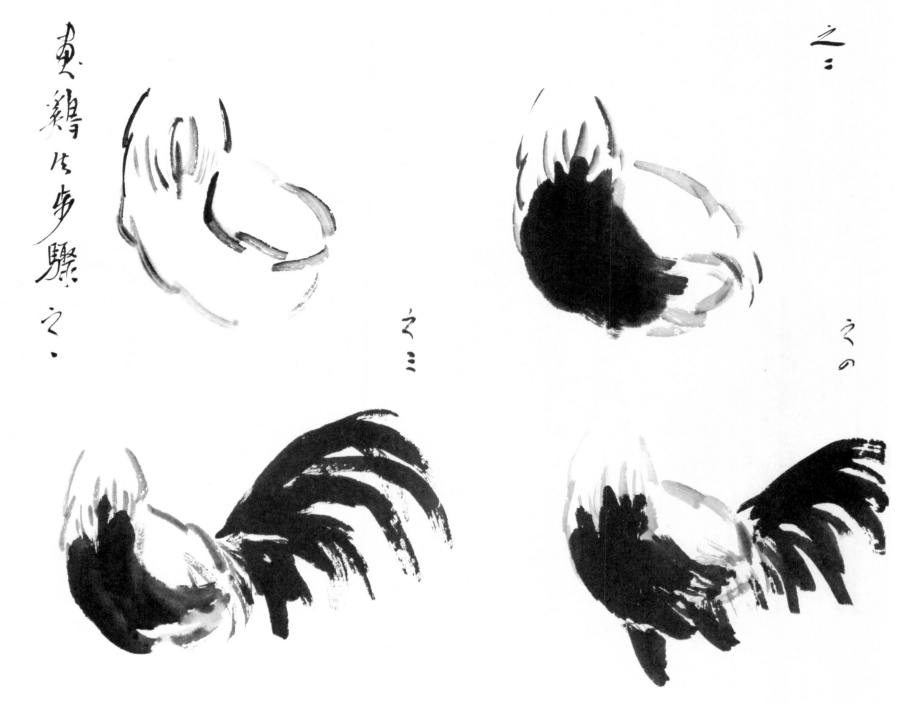

1.以两个卵形确定身和颈的方向，用笔要结合羽毛的质感。

2.大笔浓墨写胸腹，最重的墨色要用在最凸起处，以造成强烈的空间感。

3.蘸浓墨，由近及远、挺拔有力地画出三四根主要尾羽，此时，笔上的水分已少，墨色已淡，最宜画后面的尾羽。此时注意用笔要轻缓一些，掌握节奏，形成和前面的羽毛既大体一致，又有参差区别的效果。在笔墨相交时，要注意留白，控制水分，不可洇为一团。

4.以两大笔摆出双腿，再用破笔画出附着其上的朝后方的羽毛，意到即可，避免琐细。

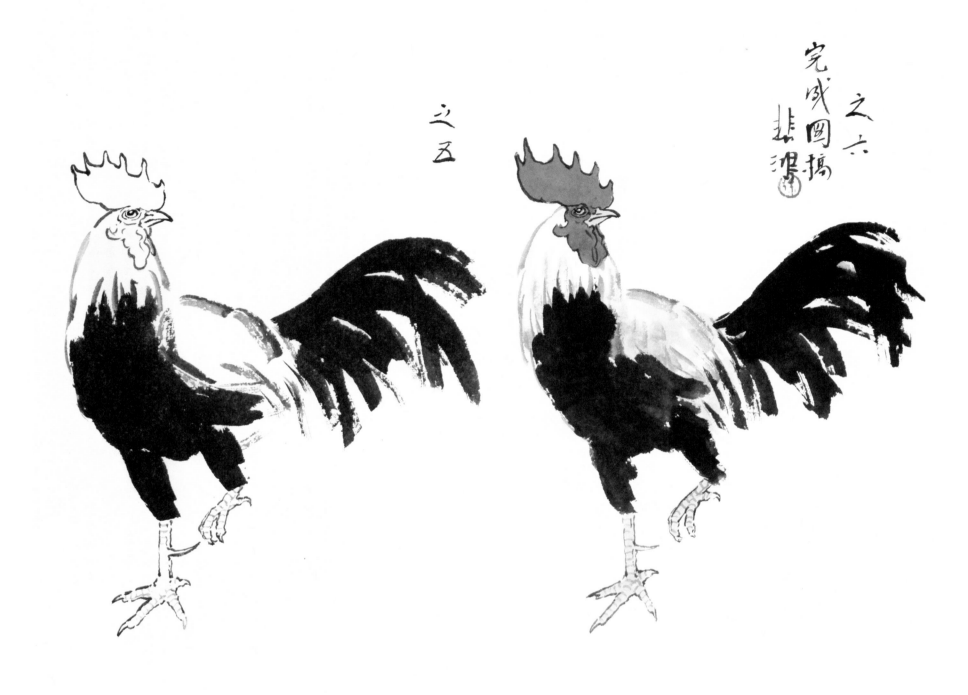

之六 完成图搞 悲鸿

之五

5.勾出头部和爪部，眼球留出高光，以焦墨点睛。

6.以藤黄色为眼眶、喙、爪上色，以鲜红色染冠，成为画面中最鲜艳夺目之处。

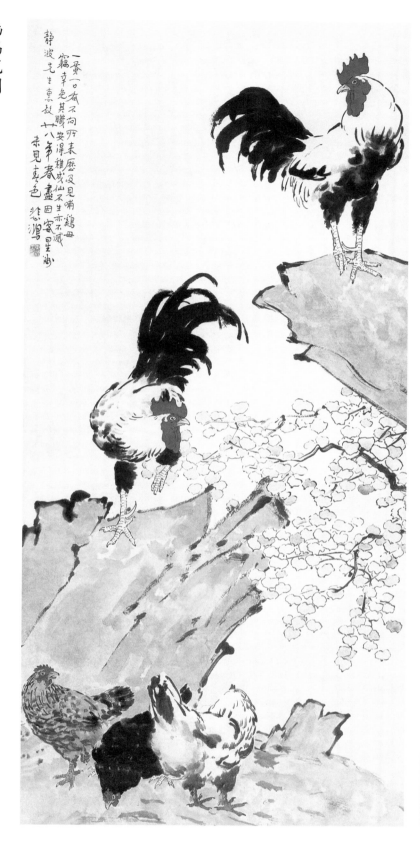

《群鸡图》

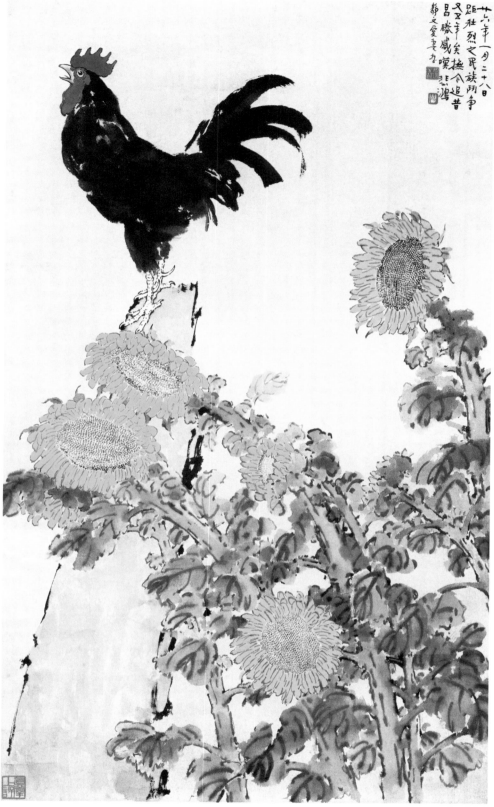

《壮烈之回忆》

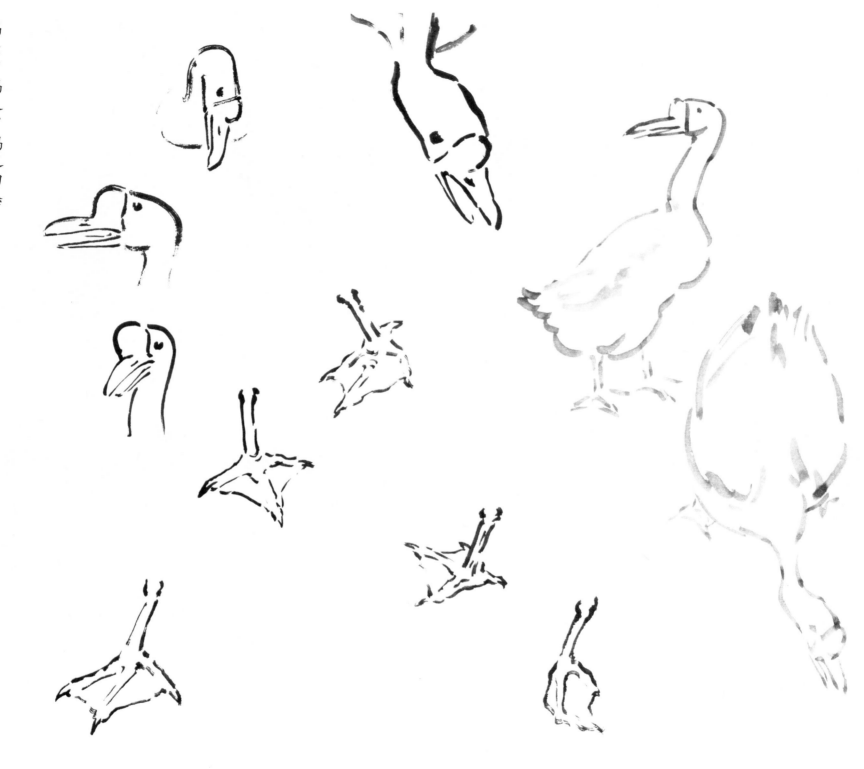

鹅

鹅与鸭都是水禽，但鹅体大颈粗，头有圆球状的红冠，十分威武，头下有食囊。

画鹅法步骤

画鹅法步骤

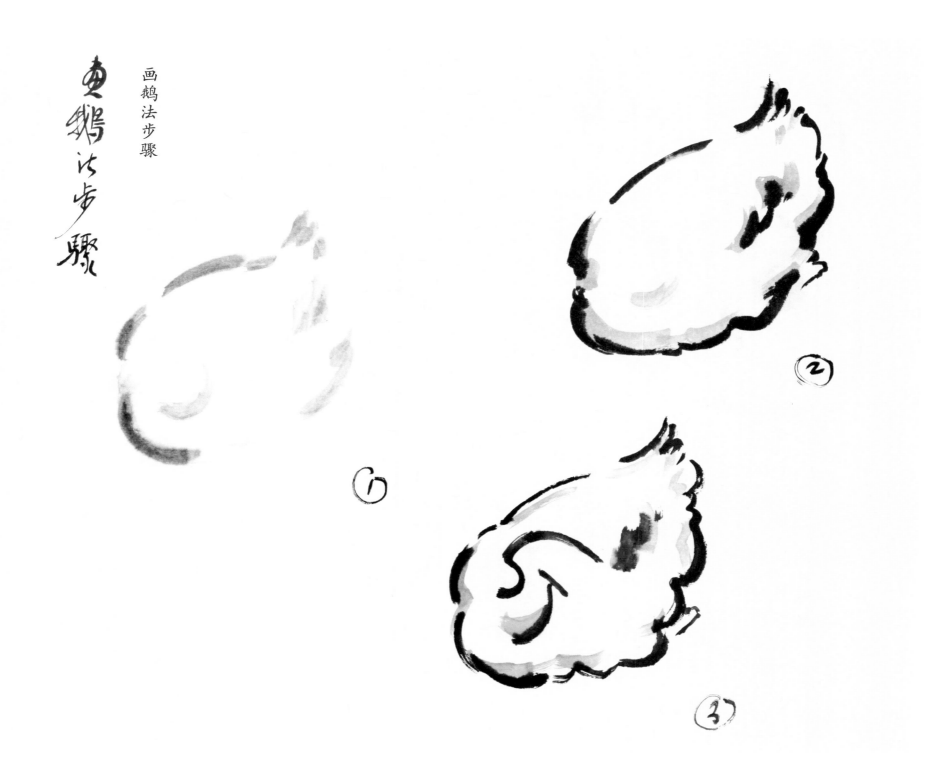

1.首先圈形定势。

2.找出头颈的位置，鹅头的特别之处是它有圆球状的红冠，下面有食囊。

3.勾画出鹅的全身。

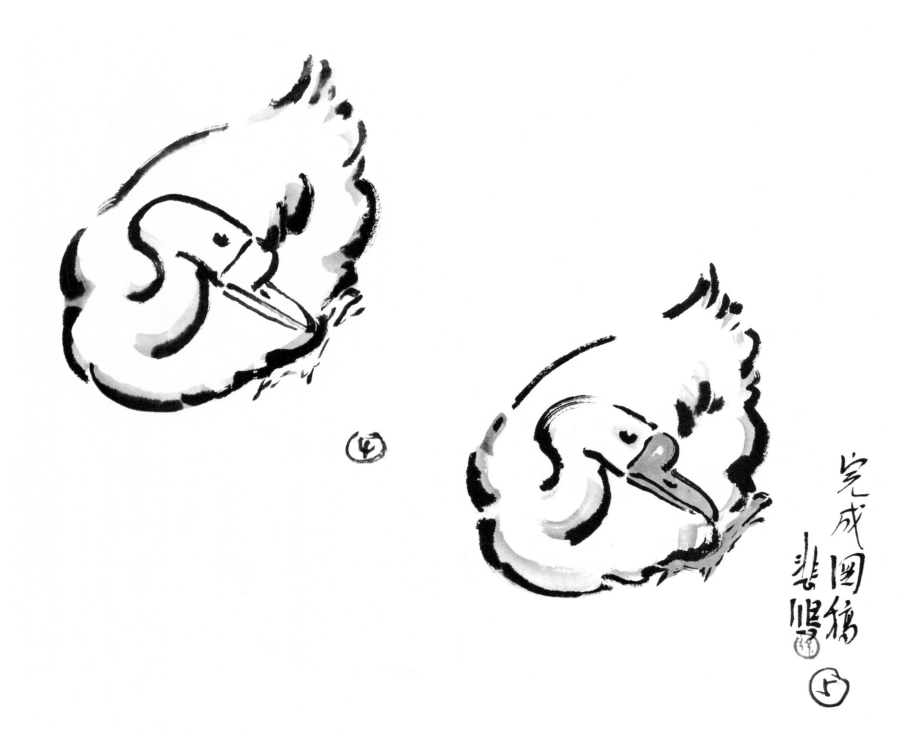

4. 用笔勾出鹅头及嘴巴。

5. 最后画鹅足，设色。

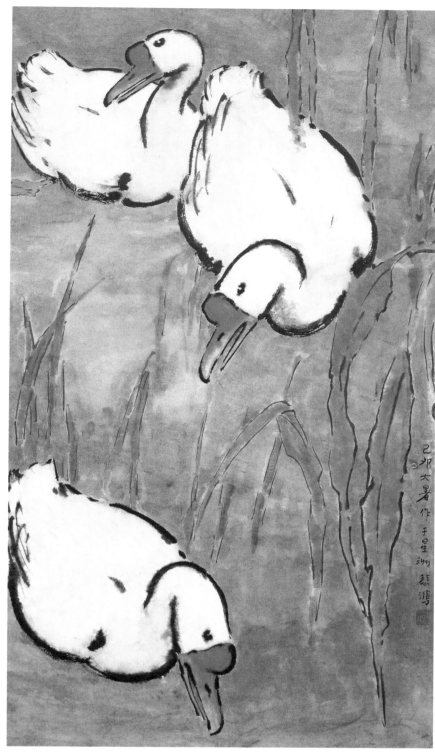

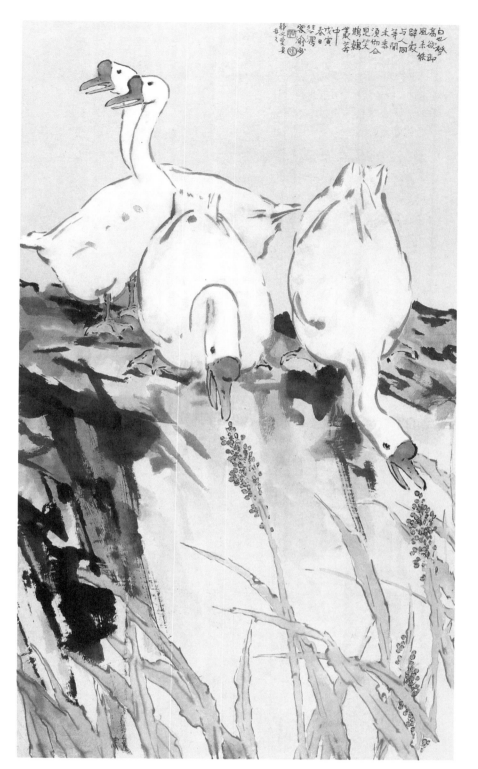

《绿茵》

　　鹅和绿叶用粗笔写意，笔法虽简，鹅的形神却表现得淋漓尽致。鹅身略加白粉，大笔浓墨勾染环境，使黑、白、灰关系极其鲜明，徐悲鸿将西画的作画方法巧妙地运用到中国水墨画中，饶有新意。

《四鹅》

　　其描画了四只鹅的不同动态，用国画水墨表现质感和空间氛围，能达到如此传神，实为少见。

麻雀画法步骤

麻雀画法步骤

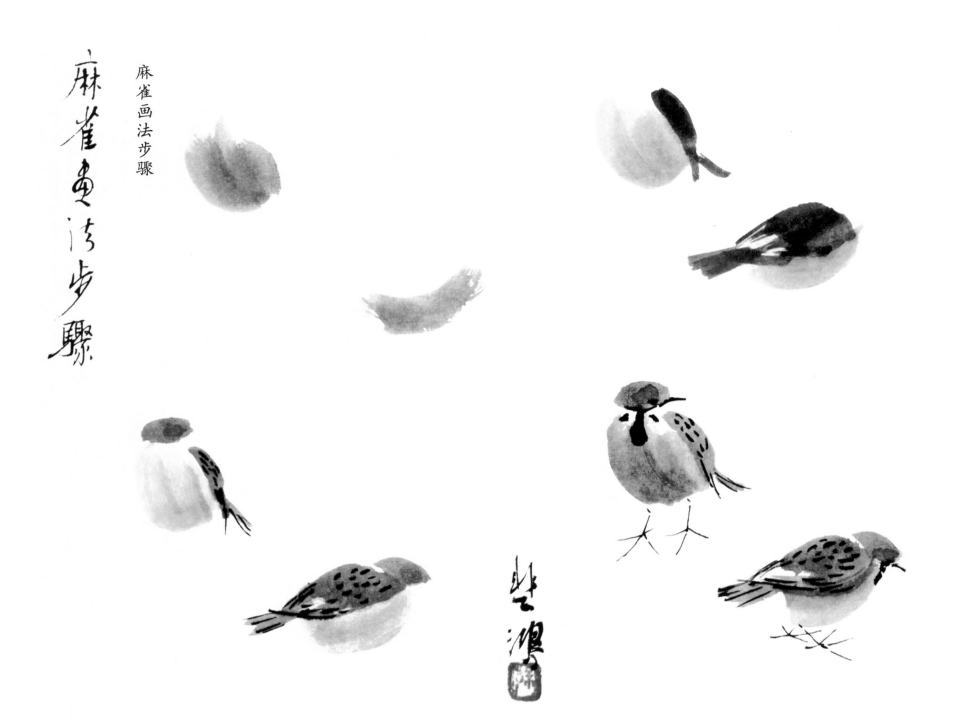

麻雀

用赭石色调墨，点出额头和下颌；两笔点出鸟背，要控制在卵形的身体内；用重墨点喙，眼睛和下颌的斑点，用墨或者胭脂色画腿爪。趁湿时，点出身上的麻点。

麻雀之动态

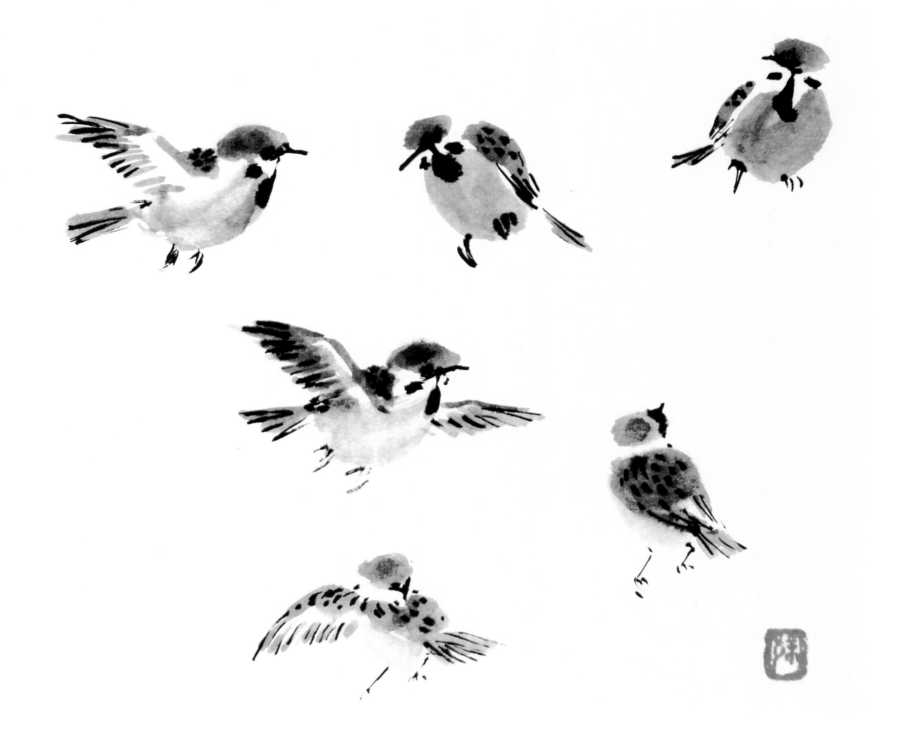

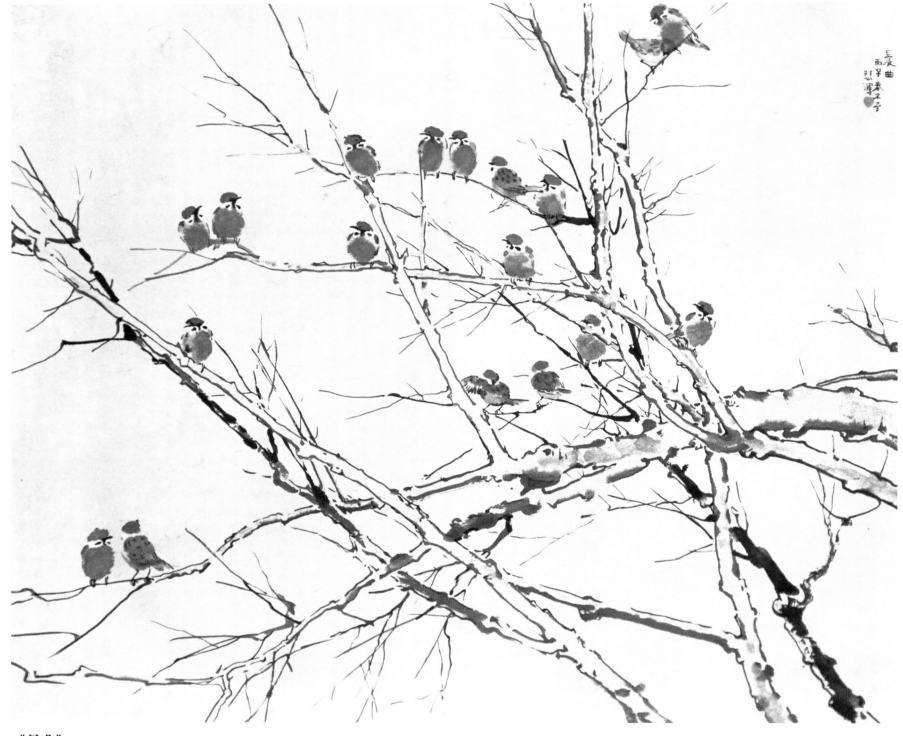

《晨曲》

　　徐悲鸿喜欢麻雀平凡朴素的美，因而麻雀在他的画笔下屡屡出现。画面上，寒冬时节，零乱的光秃枝杈被画家安排得错落有致。树枝相互之间的穿插产生了线条丰富变化的美感。麻雀或单或群，站在树梢之上，互相呼应。树枝好似五线谱，而麻雀则是在谱上跳跃的音符，奏响一段美妙的晨曲。

喜鹊

喜鹊是一种黑白分明的普通鸟类，特点一是喙长、尾长，二是黑白分明。

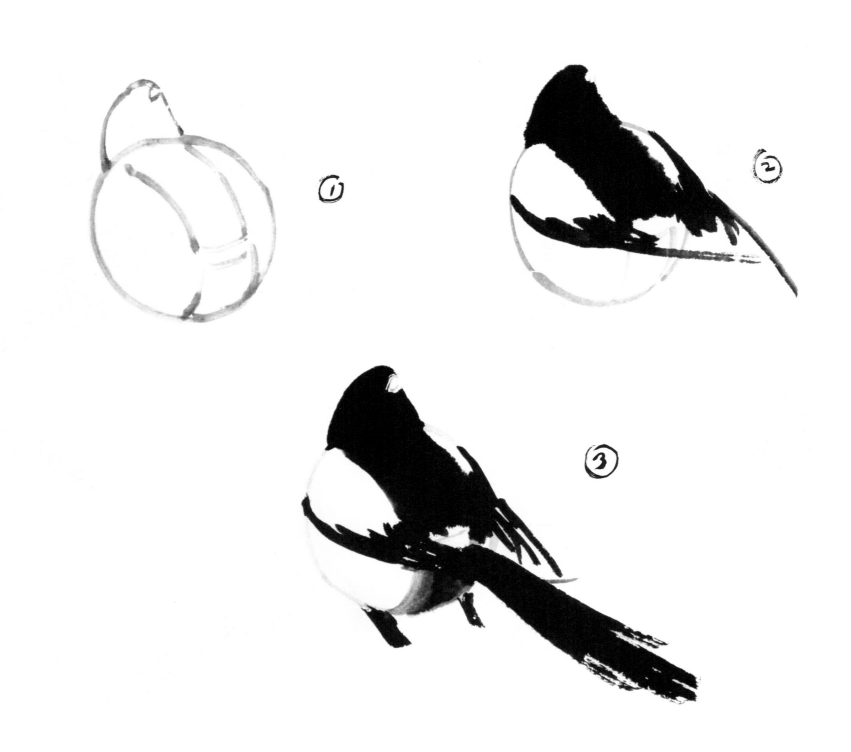

喜鹊步骤

画喜鹊步骤

1.先以淡墨画出两个连在一起的卵形，确定喜鹊的基本体态。注意在从不同角度去画卵形时，所产生的透视变化。

2.用浓墨画出喜鹊的背部和翅膀，画翅时要运用书法硬直挺健的用笔，注意留出翅部的两块白羽，不要着墨，把笔躺倒，画头颈部。笔上最重的墨色要用在眼睛周围和结构凸起处，画颈的浓墨和第一步勾卵形的淡墨相碰，会产生非常自然的毛绒质感。

3.以两笔重墨摆出喜鹊的两腿，然后加尾，用笔要快速、准确，尾巴中间的羽毛和两边的羽毛在方向上要略有变化，避免平行和对称。

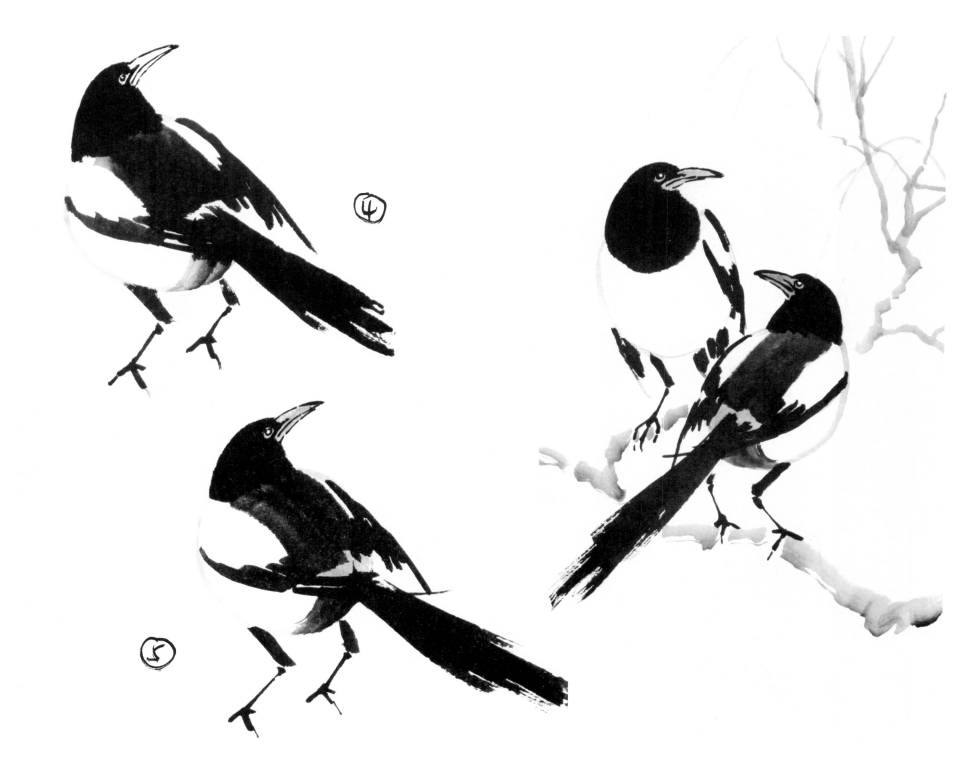

　　4.勾出脚爪和嘴，用焦墨点出眼球，再以极淡的墨为眼球周围的内膜上色，必须留出高光，方能传神。

　　5.如使用的纸略带灰色，则可用白粉提高鸟身白色部分，效果更佳。

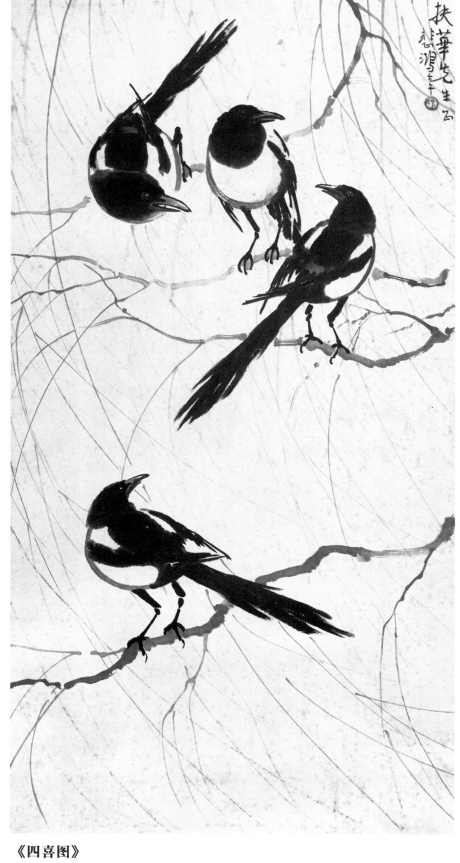

《四喜图》

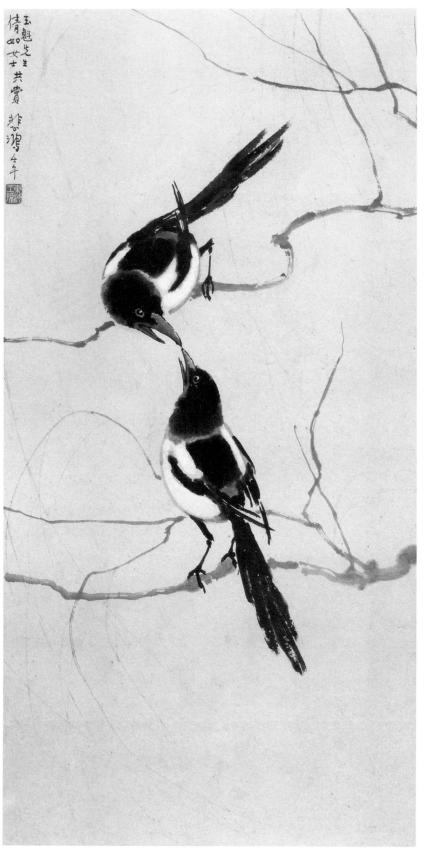

《双喜图》

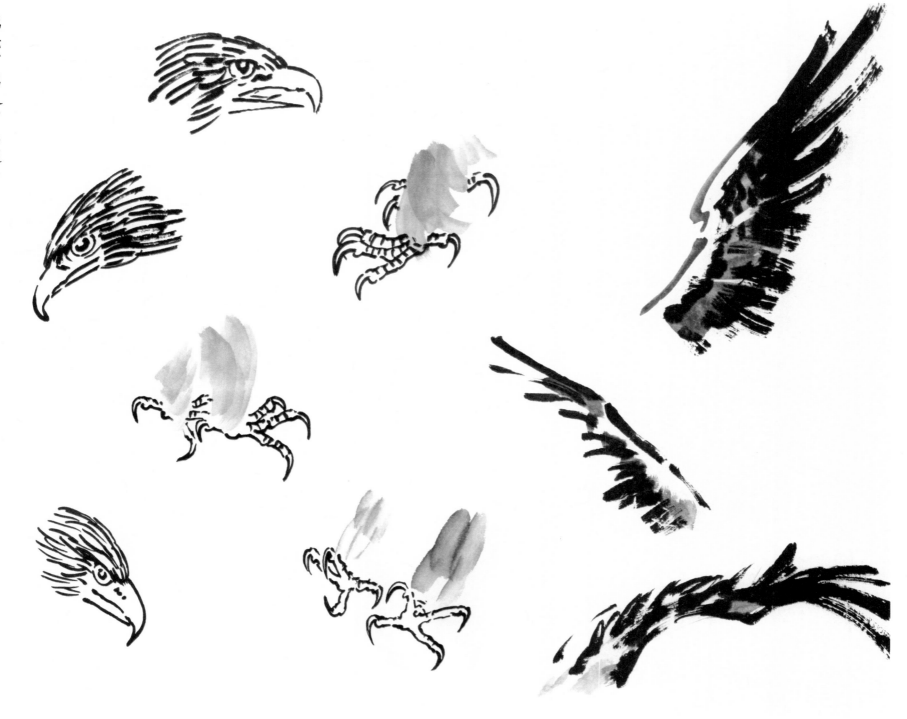

鹰

鹰是一种猛禽，以捕食野兔、野鼠、鸟类为生，能高飞远翔。画家以鹰表示"英雄"和"志在千里"之意。鹰爪非常锐利，鹰嘴有弯钩。

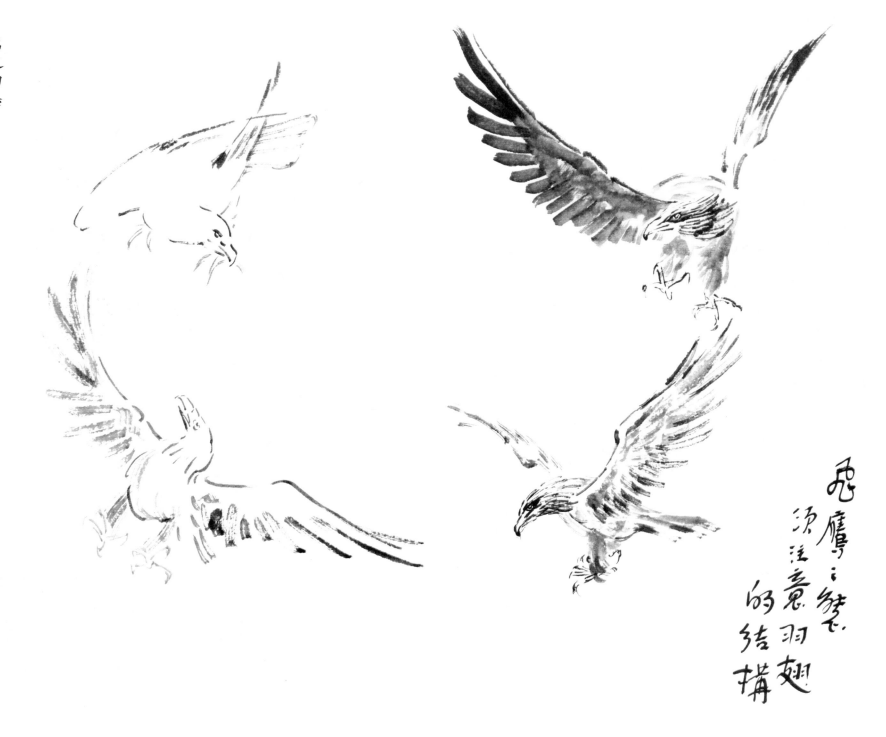

飞鹰之经飞
须注意羽翅
的结构

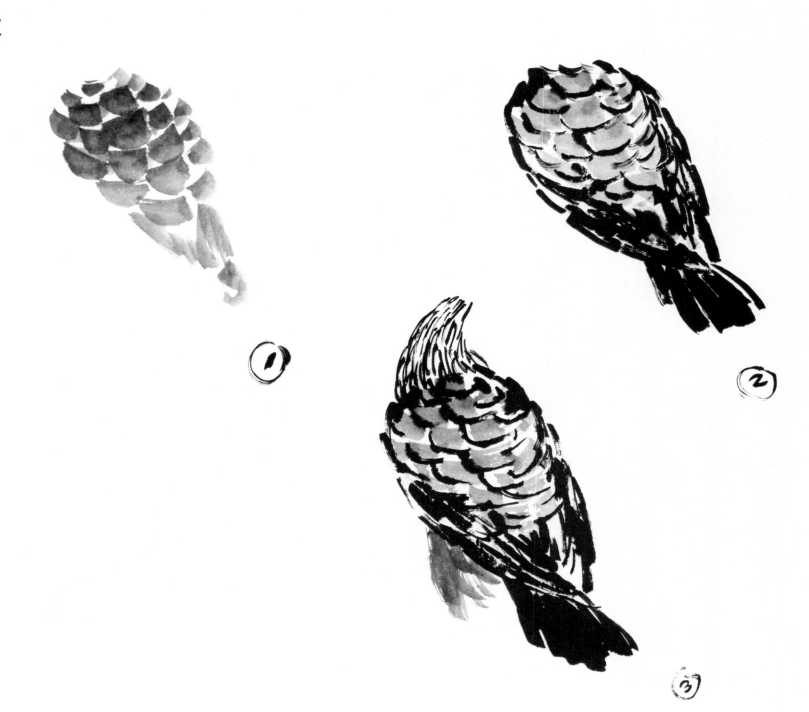

雄鹰画法步骤

雄鹰画法步骤

1.勾身形。

2.干笔、淡墨点背羽，要随身形呈弧形来点。

3.用浓墨画飞羽及尾，头、喙也用浓墨勾，颈羽最好能"爹"开一点。

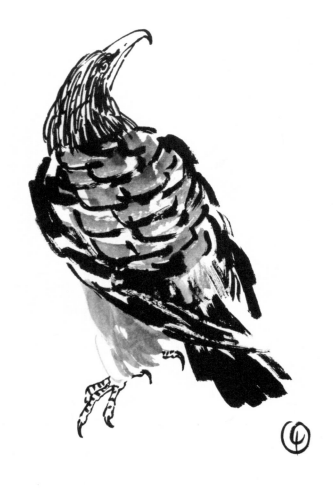

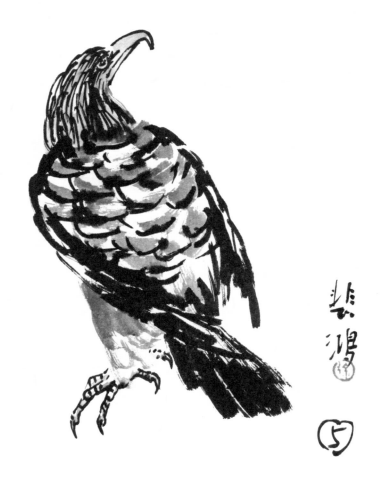

4.用淡墨染背、腹，赭黄色染眼、爪。

5.用笔墨点染，最后完成。

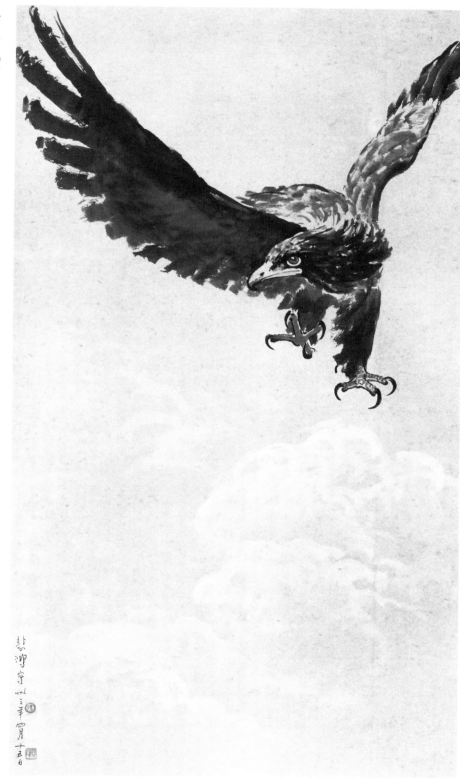

《鹰扬图》

徐悲鸿的禽鸟画以传统绘画语言为主，偶尔在一些部位如脖子等处融入明暗光影，以此来增强动物的体积感。徐悲鸿画鹰，采取没骨与勾勒相结合的方式，以大笔的提顿、皴擦，着意表现出雄鹰敏锐的眼睛、有力的双爪及振翅翱翔的雄姿。

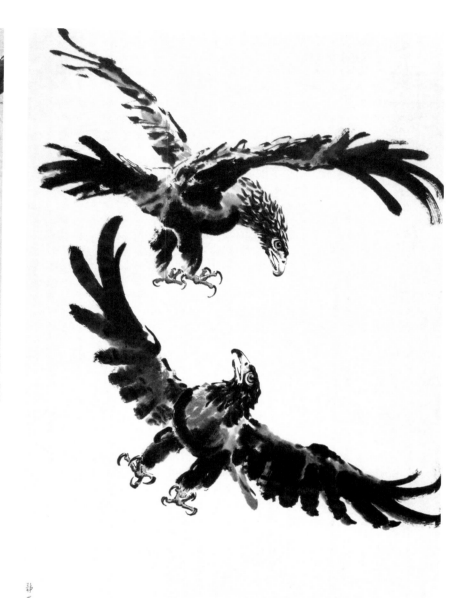

《双鹰图》

此图刻画双鹰翱翔矫健的姿态，笔墨沉雄苍劲，构图奇险。

画鹤法步骤

① ② ③

鹤

1.用干笔、淡墨勾出卵形身体。

2.用淡墨染出尾羽。

3.用重墨画长颈。

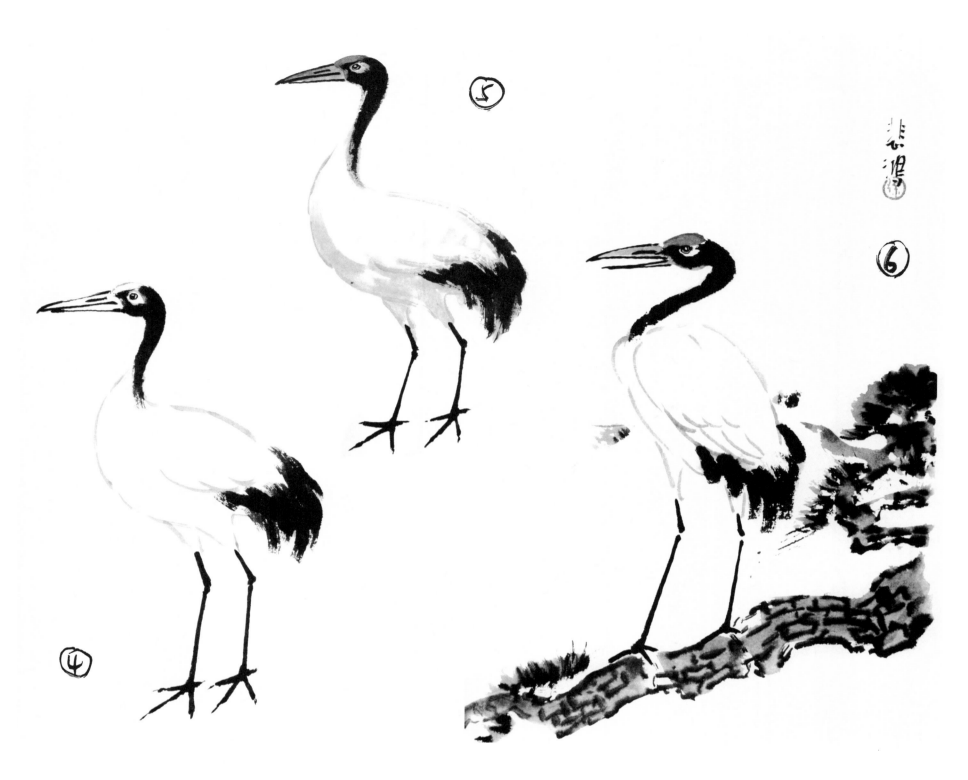

4.用重墨画喙；用重墨点尾部，这其实是黑色的飞羽；另用重墨画长足。

5.用朱磦色或朱砂色点丹顶。

6.配上松树，完成全画。

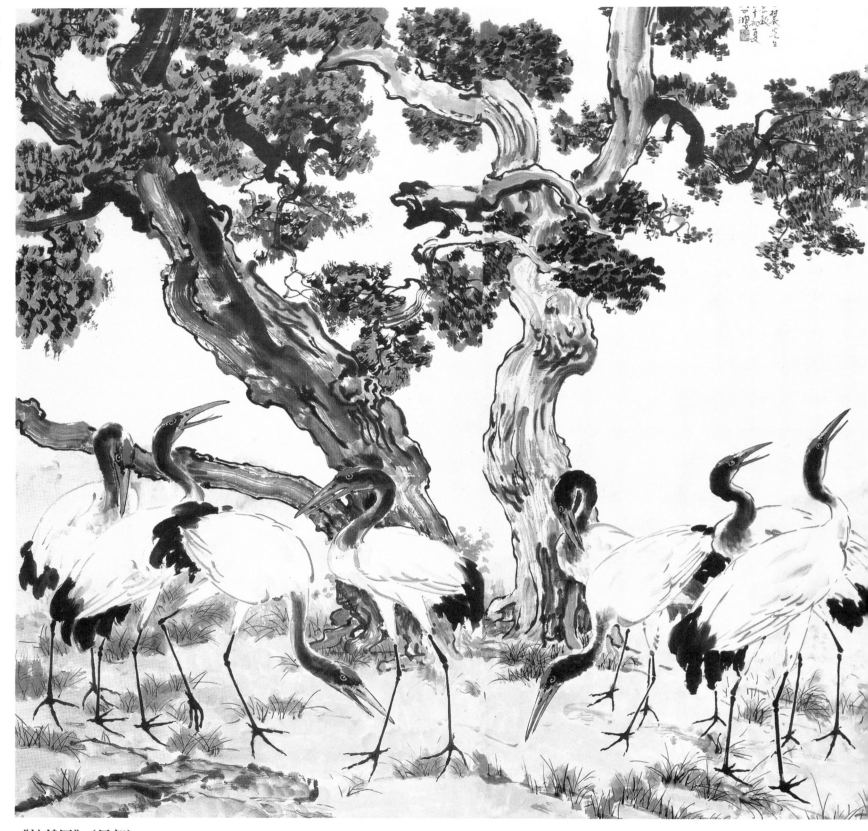

《松鹤图》（局部）

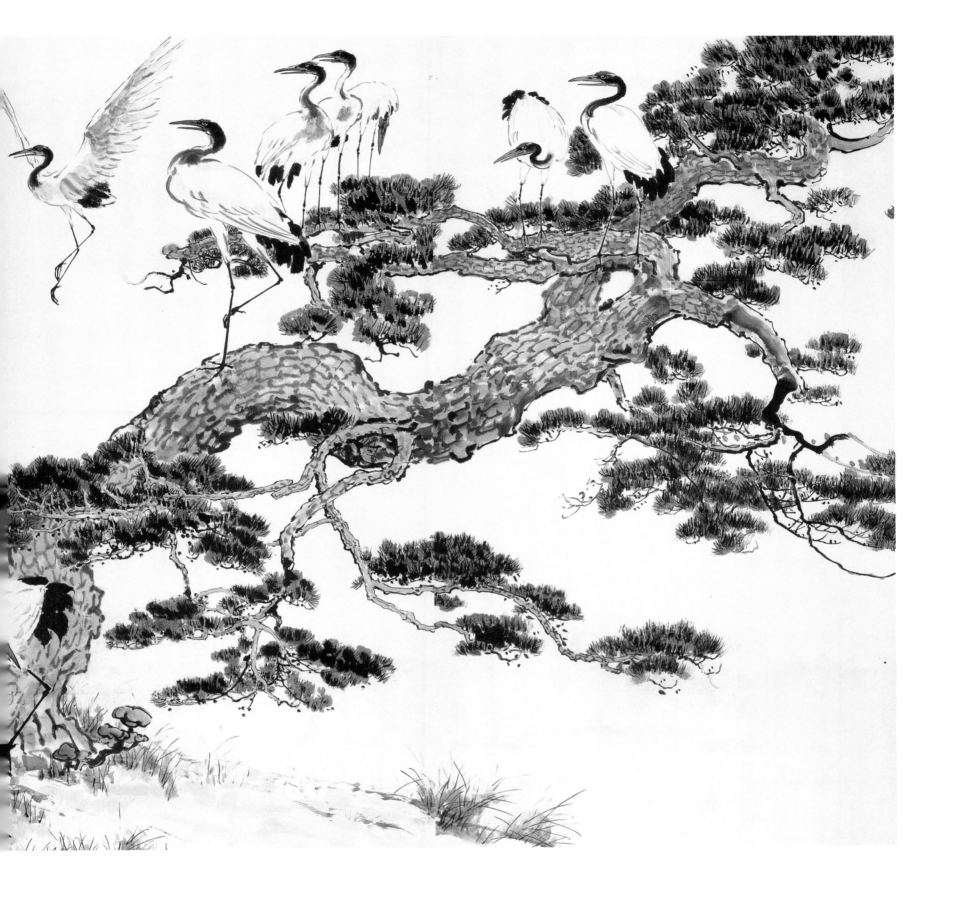

四、人物的画法

头发、须髯

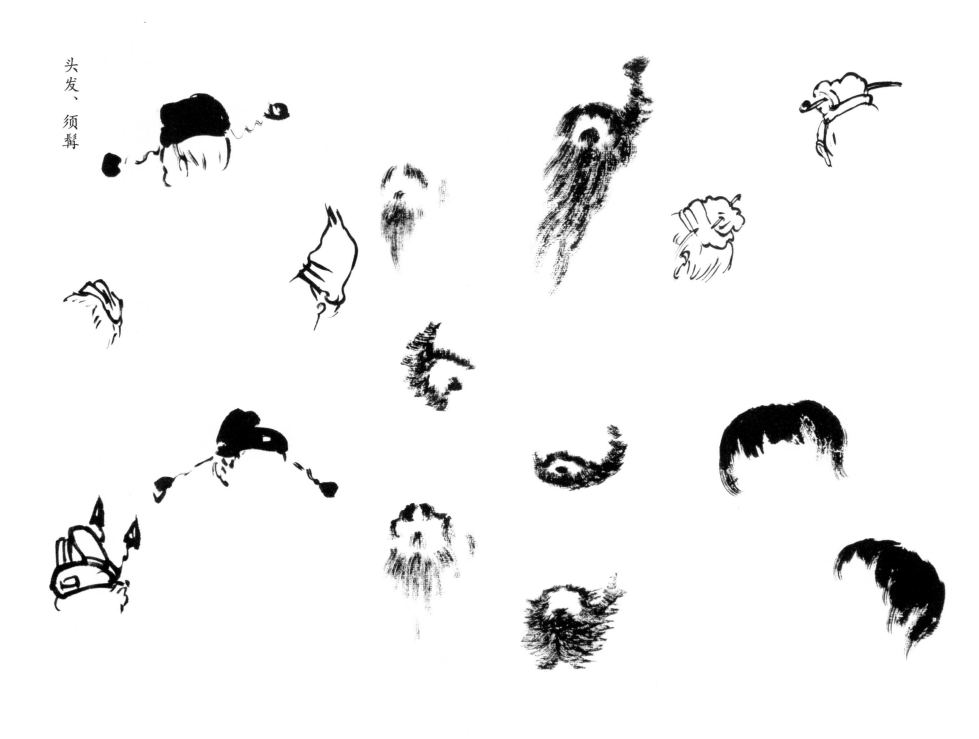

人物画之改良：尝谓画不必拘派，人物尤不必拘派。吴道子迷信，其想象所作之印度人，均太矮，身段尤无法度，于是画圣休矣！陈老莲以人物著者也，其作美人也，均广额，或者彼视之美耳！夫写人不准以法度，指少一节。臂腿如直筒，身不能转使，头不能仰面侧视，手不能向画面而伸。无论童子，一笑就老。无论少艾，攒眉即丑。半面可见眼角尖，跳舞强藏美人足。此尚不改正，不求进，尚成何学。既改正又求进，复何必云皈依何家何派耶！（徐悲鸿语）

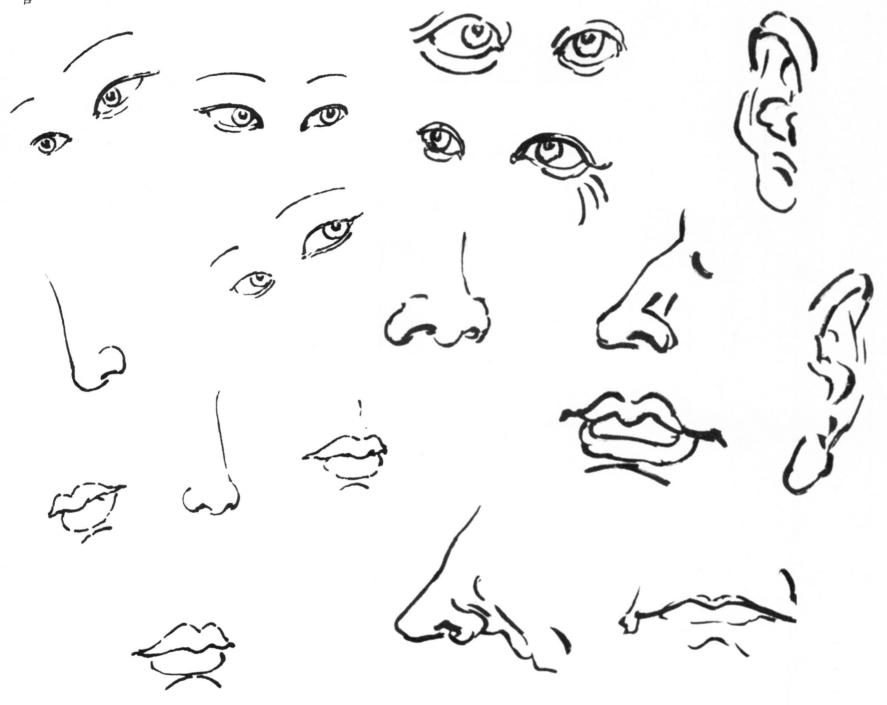

　　五官中最重要的是眼睛，是最为传神的部位，要观察两眼的连线在一条直线上还是在弧线上，并根据透视产生变化。鼻子由鼻梁、鼻翼、鼻孔组成，要注意处理好彼此之间的形体结构关系。嘴的形状是上唇略突出，色调略深，下唇中部稍有下凹。耳朵的结构要清楚明晰，耳轮和耳垂的形状各人差异很大，勾勒时要轻快。

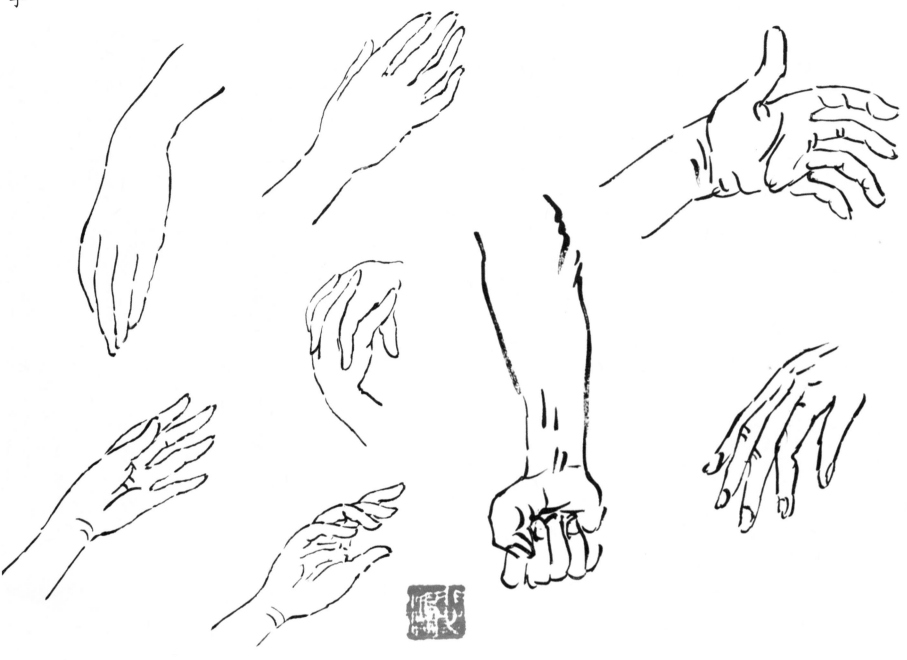

古人云"画人难画手"。手的动作丰富，不同类型的人手部特征也不同，小孩和年轻人的手用笔要流畅，劳动者和老人的手可强调关节处的皱纹，用笔要苍劲有力。

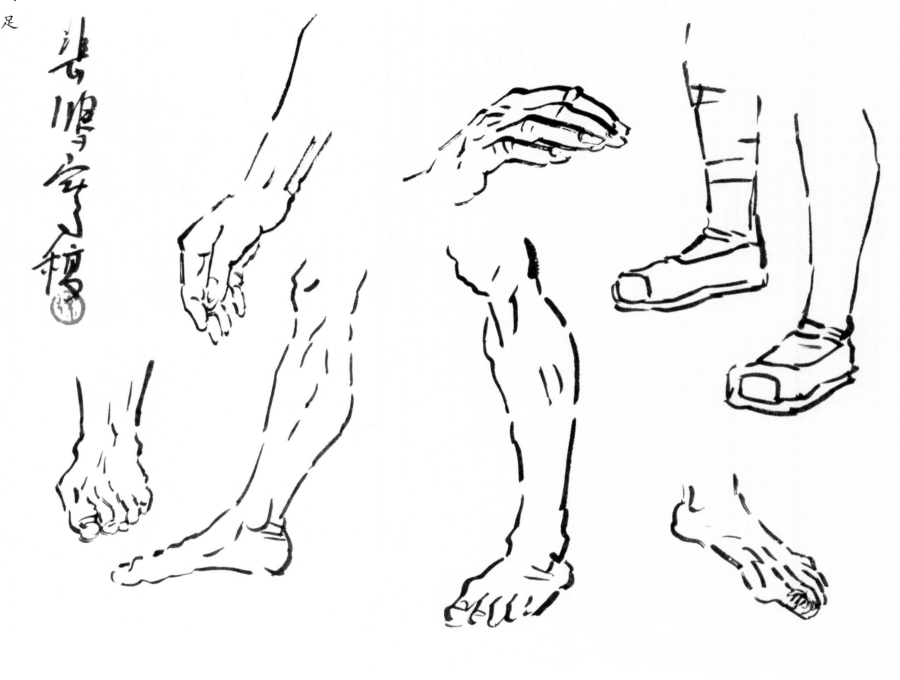

脚的刻画仅次于手，可以将五个脚趾作为一个整体来处理，不必一一勾出，或将大脚趾与其他四个脚趾充分表现，趾甲处理要虚。

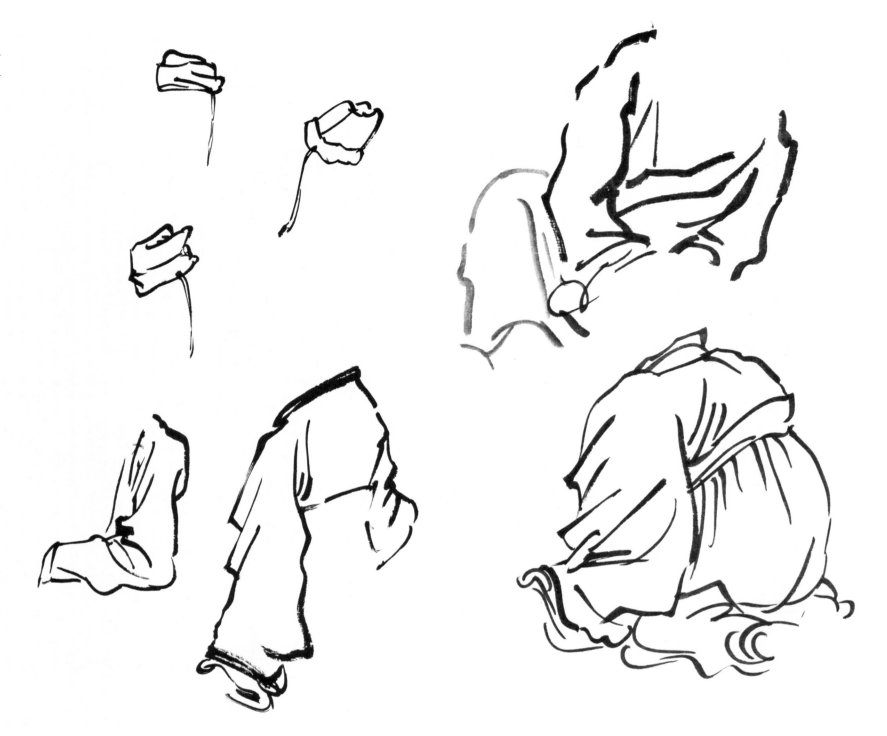

　　衣纹是由人体的自身结构和运动产生的，从结构上看，衣服外形的轮廓线一般都直接体现着人体
结构，但是衣纹与人体又不可能完全贴合。组织衣纹除了符合人体结构外，还应注意疏密关系，如在
胸、腿等非关节处，衣纹要少，在充分表现形体的基础上，要有目的地取舍。

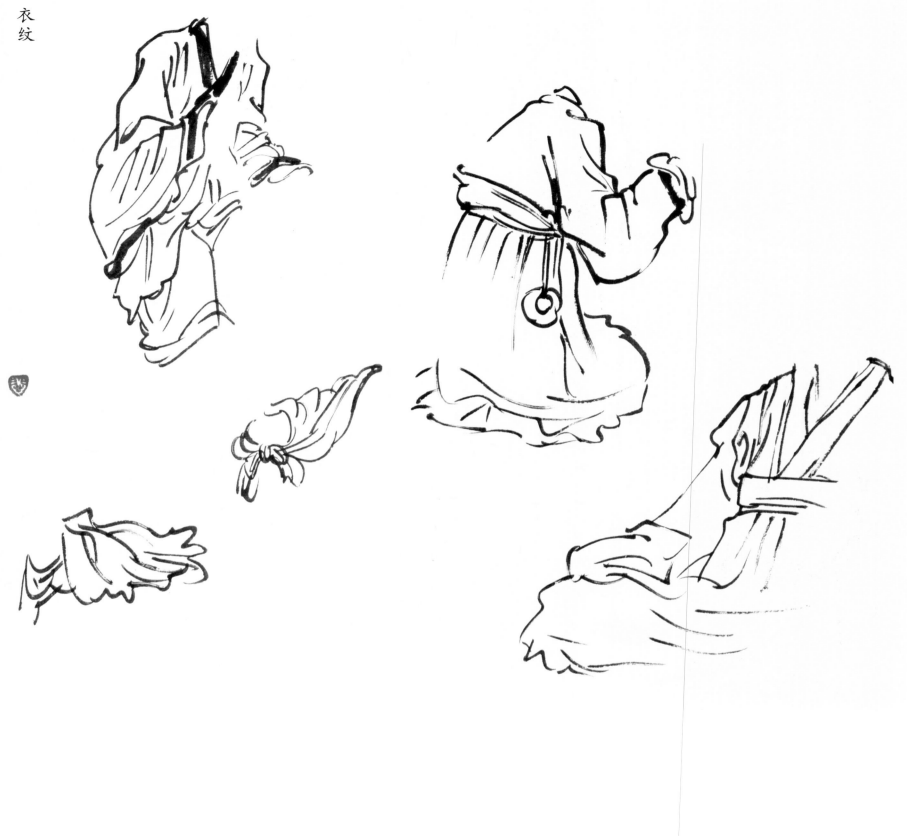

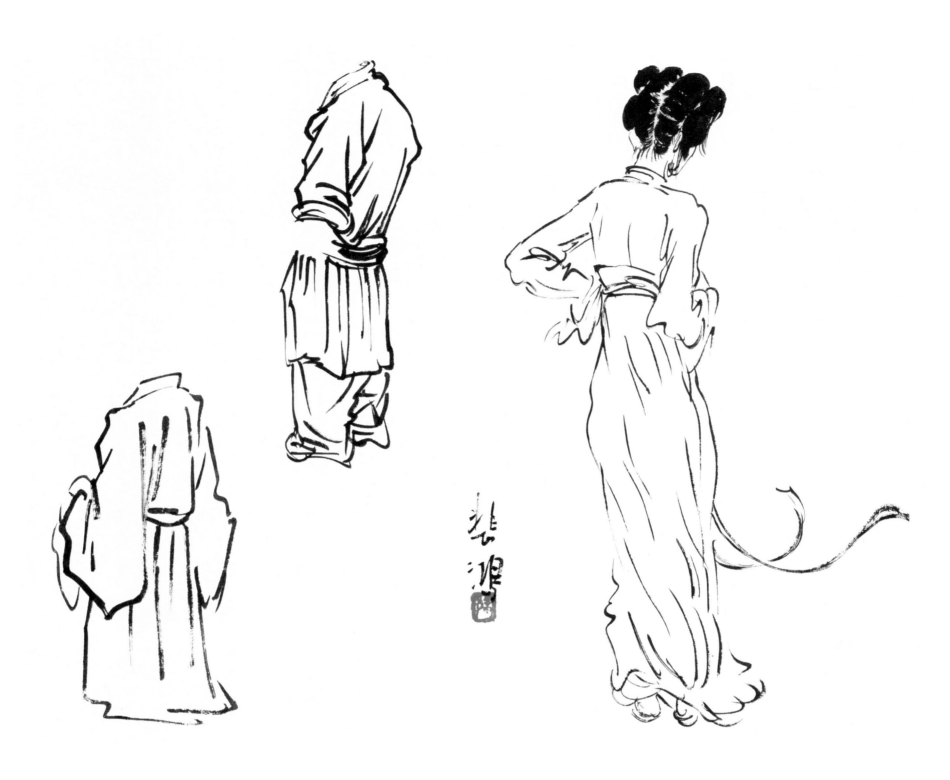

1.用线勾出头部轮廓及五官。

2.用浓墨染出眉毛及胡须。

3.用浓墨染出帽子的形状。

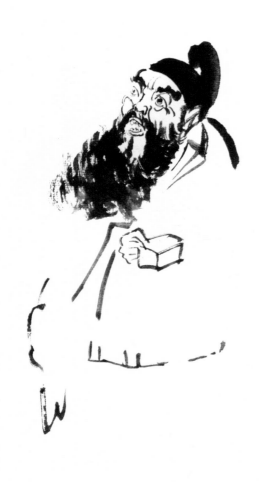

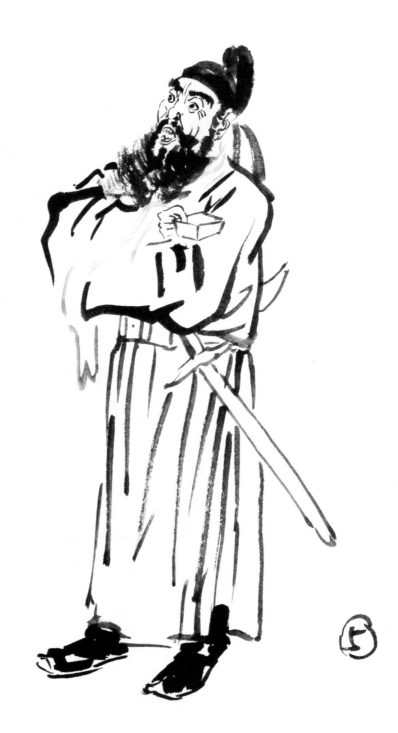

4.用线画出人物衣服的轮廓。

5.继续用线画出衣服和佩剑。勾衣服的线应以中锋长线为主，用浓墨染出人物的靴子。

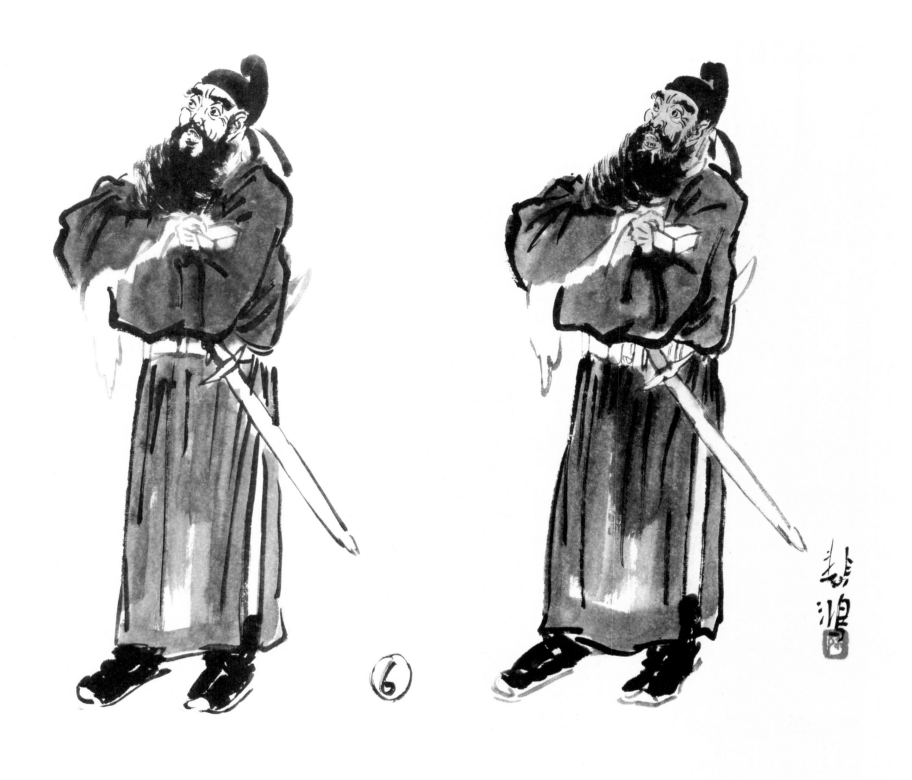

6.用淡墨罩染全身。

7.着色，人物面部用淡赭色设色，衣服用花青色略调淡墨染，收拾全画。完成细节刻画。

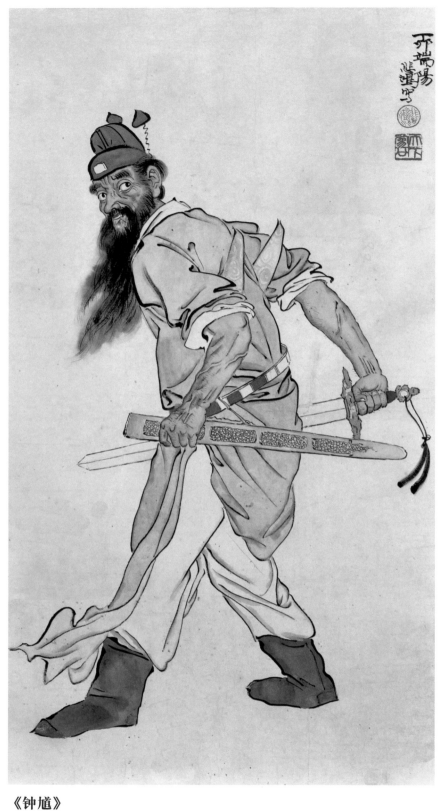

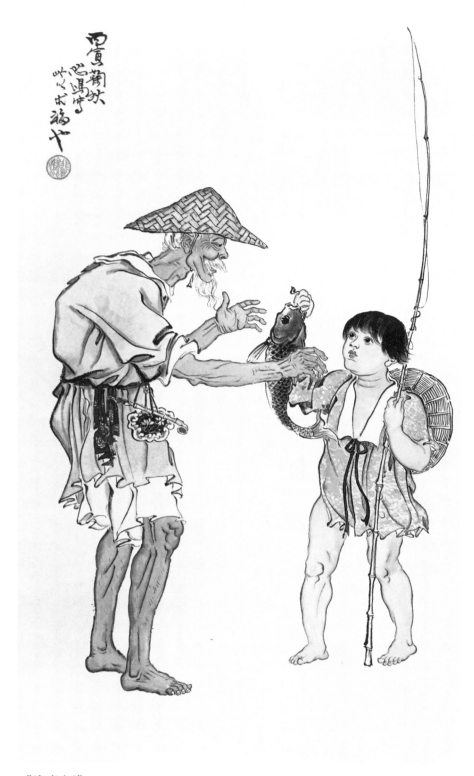

《钟馗》

徐悲鸿每年端午节都会画一张钟馗像，能看到是受吴道子的影响。

《渔父图》

此图刻画了老渔父和孩童的形象，表情细腻生动，反映了捕鱼后的喜悦。这是徐悲鸿首次把在法国学到的人体结构与解剖知识应用于国画中，开了一代风气。

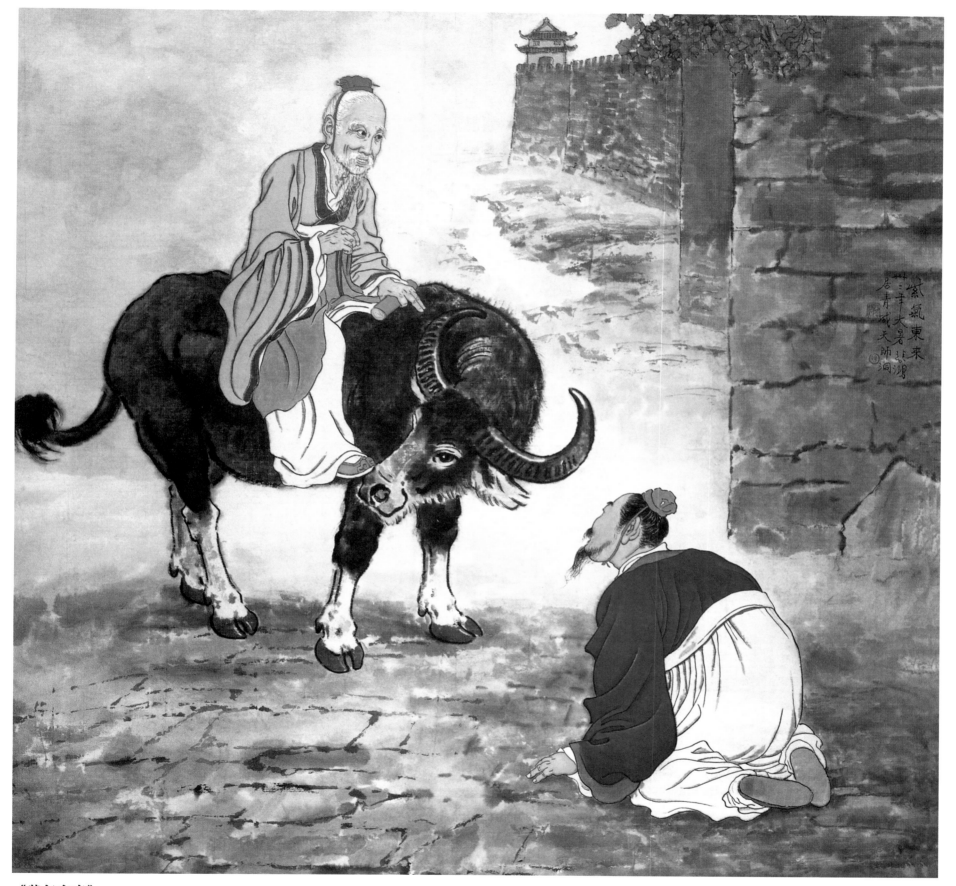

《紫气东来》

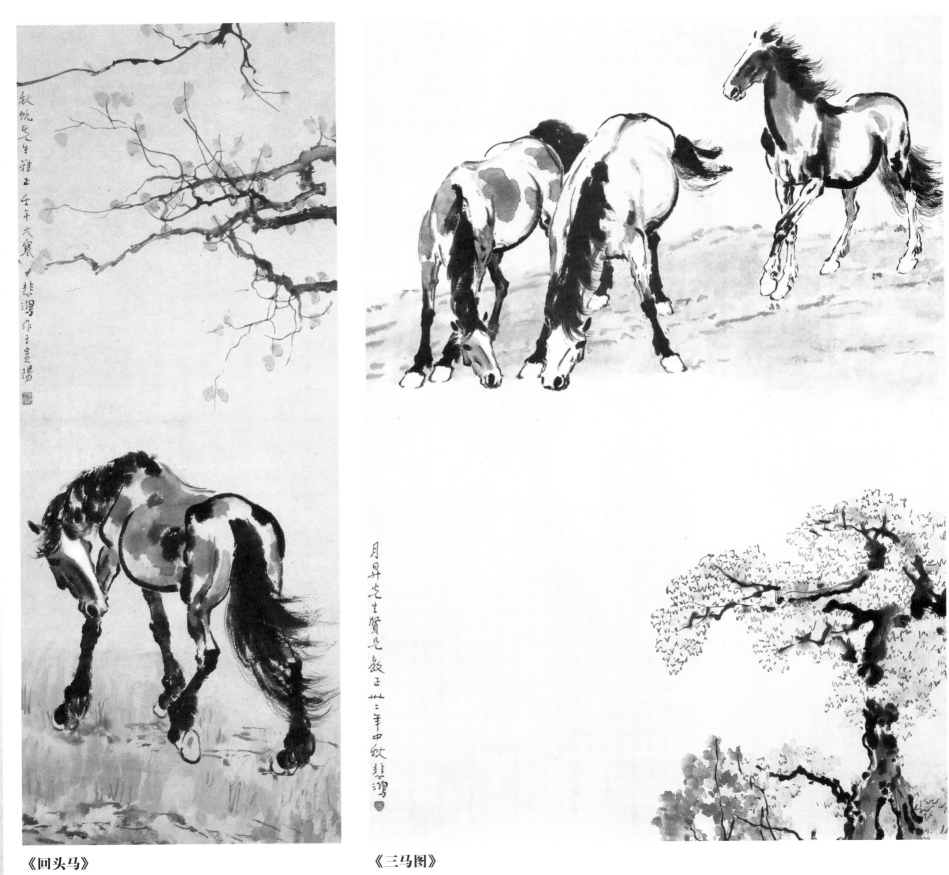

《回头马》　　　　　《三马图》

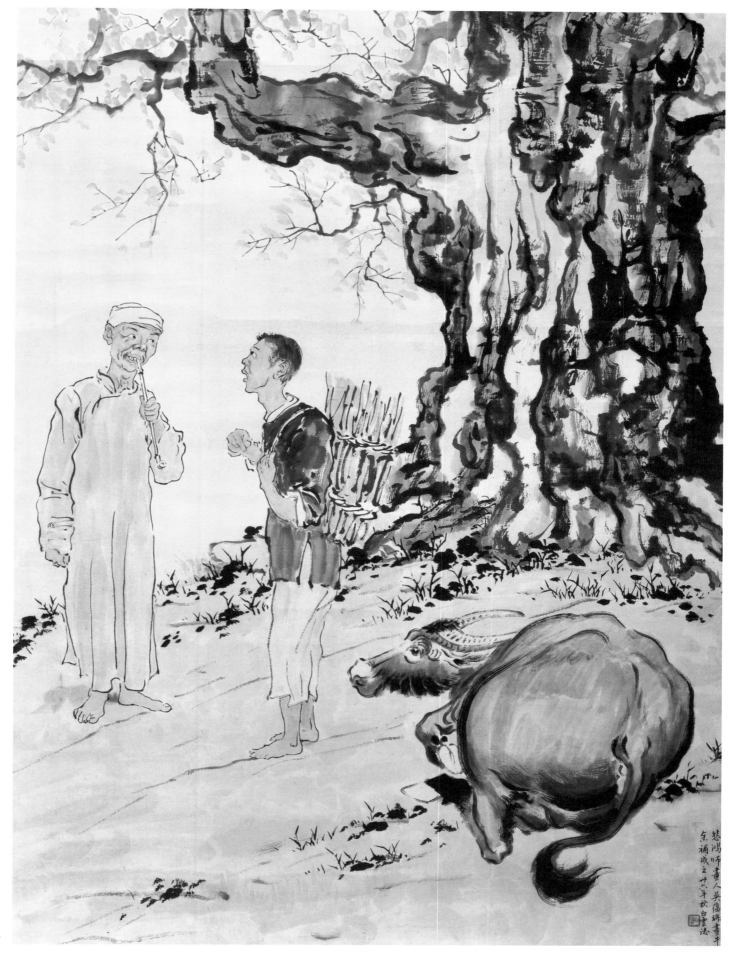

《人物》

《会师东京》

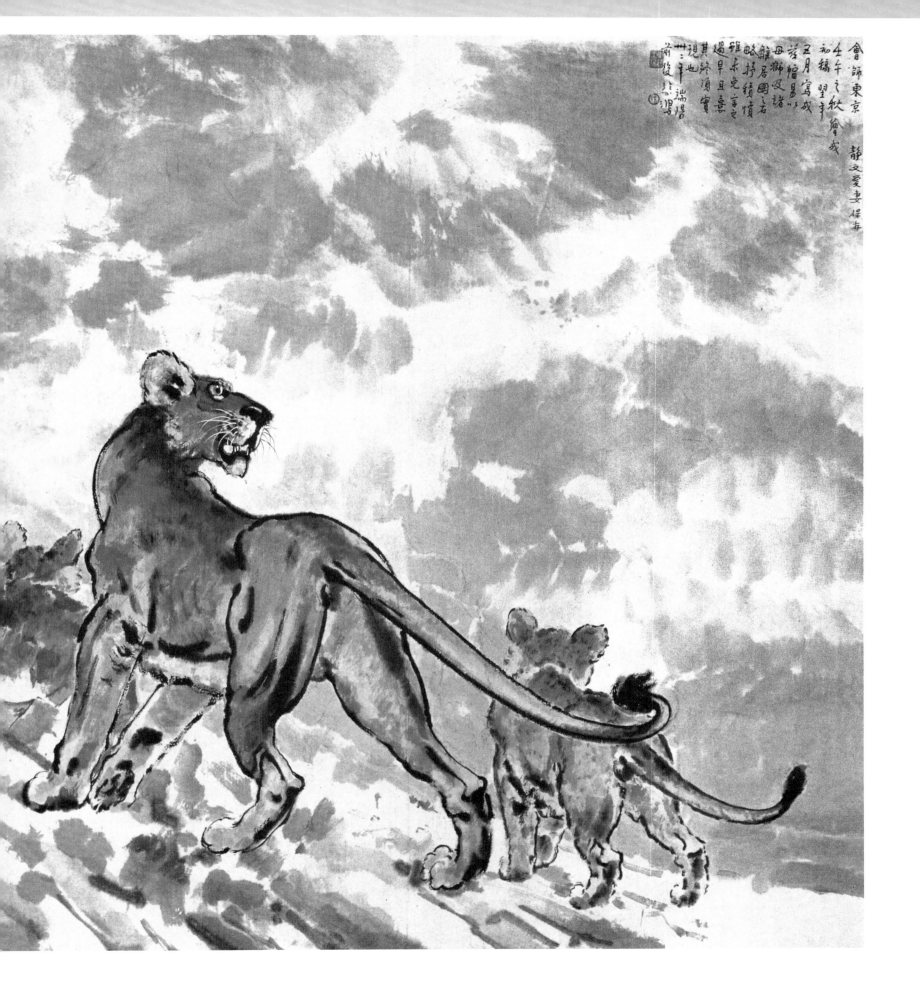

會師東京　　靜文愛妻保存

壬午之秋繪戍
初稿翌年
五月寫戍
茲縮易以
母獅及諸
雛居圖之右
略持續情
雖未克言之
過早且意
其於須寶
現地卅三年端陽
前夜悲鴻

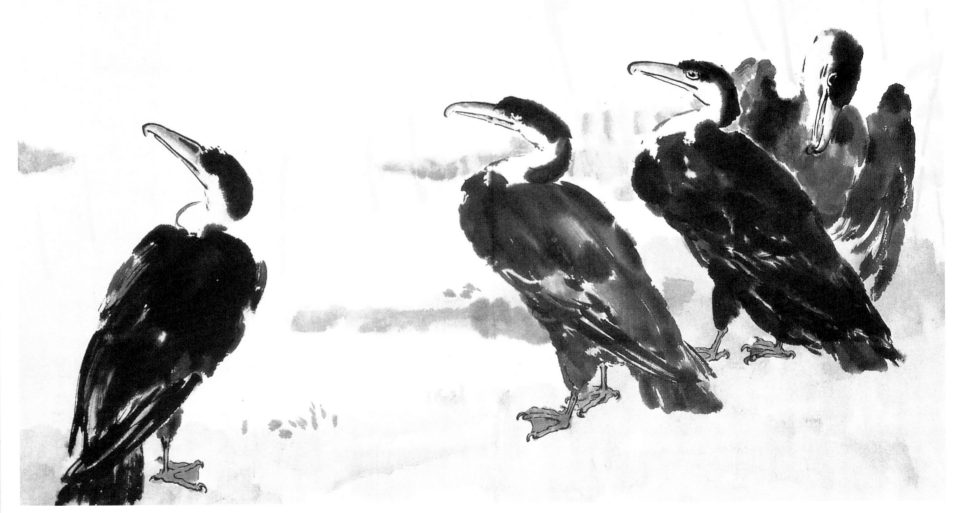

《鱼鹰》

《山鬼》

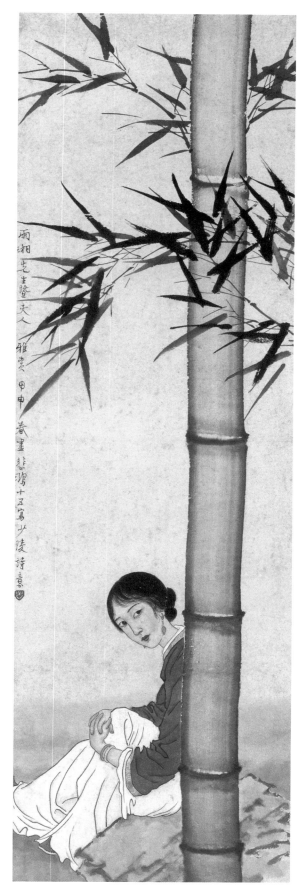

《日暮倚修竹》

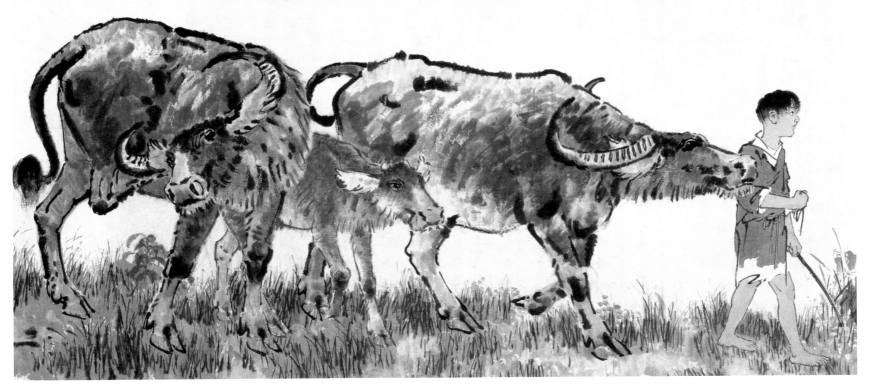

《牧童和牛》

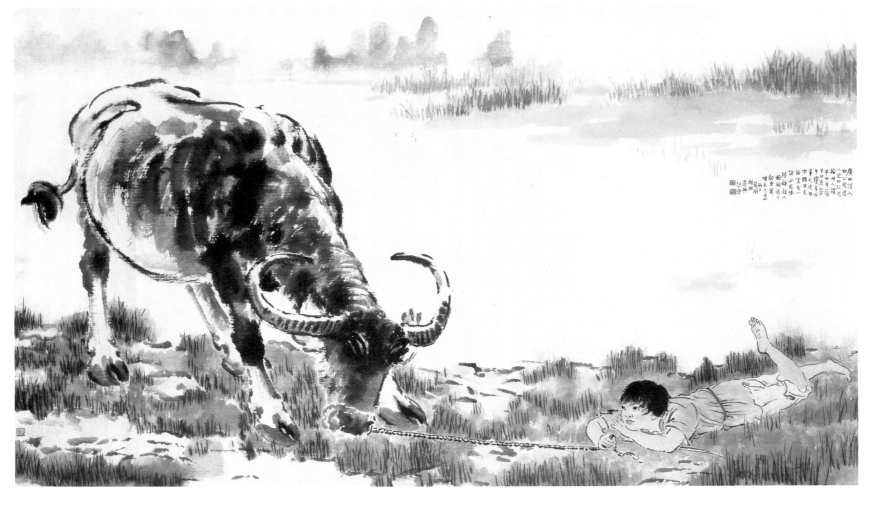

《村歌》